# 法國,這玩藝!

## —— 音樂、舞蹈 & 戲劇

蔡昆霖　戴君安　梁蓉／著

## 緣 起 / 背起行囊，只因藝遊未盡

關於旅行，每個人的腦海裡都可以浮現出千姿百態的形象與色彩。它像是一個自明的發光體，對著渴望成行的人頻頻閃爍它帶著夢想的光芒。剛回來的旅人，或許精神百倍彷彿充滿了超強電力般地在現實生活裡繼續戰鬥；也或許失魂落魄地沉溺在那一段段美好的回憶中久久不能回神，乾脆盤算起下一次的旅遊計畫，把它當成每天必服的鎮定劑。

旅行，容易讓人上癮。

上癮的原因很多，且因人而異，然而探究其中，不免發現旅行中那種暫時脫離現實的美感與自由，或許便是我們渴望出走的動力。在跳出現實壓力鍋的剎那，我們的心靈暫時恢復了清澄與寧靜，彷彿能夠看到一個與平時不同的自己。這種與自我重新對話的情景，也出現在許多藝術欣賞的審美經驗中。

如果你曾經站在某件畫作前面感到怦然心動、流連不去；如果你曾經在聽到某段旋律時，突然感到熱血澎湃或不知為何已經鼻頭一酸、眼眶泛紅；如果你曾經在劇場裡瘋狂大笑，或者根本崩潰決堤；如果你曾經在不知名的街頭被不知名的建築所吸引或驚嚇。基本上，你已經具備了上癮的潛力。不論你是喜歡品畫、看戲、觀舞、賞樂，或是對於建築特別有感覺，只要這種迷幻般的體驗再多個那麼幾次，晉身藝術上癮行列應是指日可待。因為，在藝術的魔幻世界裡，平日壓抑的情緒得到抒發的出口，受縛的心靈將被釋放，現實的殘酷與不堪都在與藝術家的心靈交流中被忽略、遺忘，自我的純真性情再度啟動。

因此，審美過程是一項由外而內的成長蛻變，就如同旅人在受到外在環境的衝擊下，反過頭來更能夠清晰地感受內在真實的自我。藝術的美好與旅行的驚喜，都讓人一試成癮、欲罷不能。如果將這兩者結合並行，想必更是美夢成真了。許多藝術愛好者平日收藏畫冊、CD、DVD，遇到難得前來的世界級博物館

**法國，**這玩藝！

特展或知名表演團體，只好在萬頭鑽動的展場中冒著快要缺氧的風險與眾人較勁卡位，再不然就要縮衣節食個一陣子，好砸鈔票去搶購那音樂廳或劇院裡寶貴的位置。然而最後能看到聽到的，卻可能因為過程的艱辛而大打折扣了。

真的只能這樣嗎？到巴黎奧賽美術館親睹印象派大師真跡、到柏林愛樂廳聆聽賽門拉圖的馬勒第五、到倫敦皇家歌劇院觀賞一齣普契尼的「托斯卡」、到梵諦岡循著米開朗基羅的步伐登上聖彼得大教堂俯瞰大地……，難道真的那麼遙不可及？

絕對不是！

東大圖書的「藝遊未盡」系列，將打破以上迷思，讓所有的藝術愛好者都能從中受益，完成每一段屬於自己的夢幻之旅。

近年來，國人旅行風氣盛行，主題式旅遊更成為熱門的選項。然而由他人所規劃主導的「╳╳之旅」，雖然省去了自己規劃行程的繁瑣工作，卻也失去了隨心所欲的樂趣。但是要在陌生的國度裡，克服語言、環境與心理的障礙，享受旅程的美妙滋味，除非心臟夠強、神經夠大條、運氣夠好，否則事前做好功課絕對是建立信心的基本條件。

「藝遊未盡」系列就是一套以國家或城市為架構，結合藝術文化（包含視覺藝術、建築、音樂、舞蹈、戲劇或藝術節）與旅遊概念的叢書，透過不同領域作者實地的異國生活及旅遊經驗，挖掘各個國家的藝術風貌，帶領讀者先行享受一趟藝術主題旅遊，也期望每位喜歡藝術與旅遊的讀者，都能夠大膽地規劃符合自己興趣與需要的行程，你將會發現不一樣的世界、不一樣的自己。

旅行從什麼時候開始？不是在前往機場的路上，不是在登機口前等待著閘門開啟，而是當你腦海中浮現起想走的念頭當下，一次可能美好的旅程已經開始，就看你是否能夠繼續下去，真正地背起行囊，讓一切「藝遊未盡」！

緣　起

## *Preface* 自序1

有人告訴我，他在巴黎生活一個月，我告訴他，那是旅行，不是生活。人們在旅行時總是習慣說：「哎！這在臺灣……喔，我在臺北時……」，心裡還是在自己習慣的土地上，習慣沒變，生活自然也不會改變。有一天當我們沒有權力說：我在臺灣如何，我在臺北怎樣，我在家裡的時候……，這才是真正走進一個城市的開始。

我們開始需要用這個城市習慣的眼睛，看待這個國度，這個城市，這裡的生活，這裡一切的美好與不美好，開始走入生活，這才是認識文化的第一步。這本書的寫作是在歐洲這四年多音樂生活的喃喃自語，音樂在這裡是種生活，而非展示品。聽音樂會、看展覽，跟我記憶中南部鄉下的老人小孩，在晚餐過後散步到廟口看歌仔戲、布袋戲一般地不做作，因為那是生活的一環。

當你旅行時，你也會習慣說：我在臺北……我在臺灣……嗎？下次旅行，放掉你熟悉的步調跟習慣，開始融入當地，跟著每個不同城市的脈動生活，你便能真正走進不同的世界。

# *Preface* 自序2

撰寫《法國，這玩藝！——音樂、舞蹈＆戲劇》中的舞蹈篇是個愉快的經驗，使我得以將過去於法國遊藝時的情節段落重新彙整。但幾度行筆總被回想起的記憶給中斷，其中包含遊學、習舞時的點滴以及演出行旅中的酸甜苦辣，腦子老是停留在細數不盡的過往情節中，一定格就要許久才會回神。箇中滋味，或許有過類似經歷的知音才能夠體會。希望此篇對於賞舞遊藝於法國仍然感到陌生的朋友而言，能提供必要的參考訊息。但個人的經驗畢竟有限，往日的回憶也或許略有脫序，因此若有筆誤或是資訊不足之處，尚請您不吝指教。

對我而言，舞蹈既是專業也是興趣，旅遊則是個人汲取舞蹈知識及休養生息的最佳管道，尤其近二十多年來，得以將興趣和工作結合，一邊遊玩一邊享受各國舞蹈藝術的洗禮，應是我最大的福分。當我計劃將多年舞蹈行腳累積的經驗和更多人分享，並開始將若干心得書寫成章時，正巧接獲東大圖書編輯的邀稿，讓我一口氣接下法國、英國和義大利舞蹈篇的書寫工作。希望藉由這些札記和眾多與我一樣愛舞愛玩的朋友們共享，讓我們攜手共遊藝！

戴君安

## *Preface* 自序3

「從旅遊者的心情出發，介紹法國戲劇的多元風貌」，對於我而言，是一個有趣且新鮮的嘗試。提起一般人對於法國戲劇的印象，或許是古典時期的莫里哀及其數部廣為人知的經典劇作，如《偽君子》、《吝嗇鬼》、《女子學校》等；或許是當代聞名於世的劇場導演莫努虛金，及她所帶領的陽光劇團之獨特劇場美學。然而，法國戲劇並不局限於劇本文本或舞臺表演，我們可從戲劇政策、城市劇場、觀眾意願、街頭表演等角度，重新審視法國戲劇。

基於這個理念，我依著法國地圖的旅遊方向，開始了法國戲劇之旅。首先，進行法國國家劇院巡禮，介紹五個國家級劇院的經營特色；接著，從首都巴黎出發，經過中部里昂，下至東南部艾克斯，達抵南法亞維儂，藉由瀏覽城市的古蹟與歷史文化，實地勾勒每個代表性城市所呈現之城市劇場樣貌。最後，特別介紹隨處可見的街頭表演藝術，它深入法國人民日常生活之中，是接近法國戲劇的最佳捷徑。希望藉由這樣的介紹方式與方向，能增加讀者對於法國戲劇的認識與興趣。

梁蓉

法國，這玩藝！

# 音樂篇

蔡昆霖／文

# 法國, 這玩藝!

## —— 音樂、舞蹈 & 戲劇

contents

# 舞蹈篇

戴君安／文

# 戲 劇篇
梁 蓉／文

音樂篇

蔡昆霖／文

**蔡昆霖** *Kun-Lin TSAI*

法國國立里爾音樂院 (CNR de Lille) 指揮第一獎 (Mention Très Bien) 畢業，曾任臺北愛樂廣播交響樂團常任指揮，臺北市立交響樂團管樂團副指揮，臺北愛樂電臺節目製作主持，現隨蘇黎世室內樂團 (ZKO) 音樂總監湯沐海 (Muhai Tang) 任見習指揮 (Apprentice Conductor)。旅歐期間三度於法國及葡萄牙指揮大師班最後比賽中獲得評審裁判一致通過第一獎 (Premier Prix d'Excellence à l'Unanimité et Premier Prix de la totale)，曾客席法國胡佛節慶樂團 (Rouvres en Plaine Festival Orchestra) 及葡萄牙萊牙夏日節慶樂團 (Leiria Festival Orchestra)。

# 01　巴黎的舞臺
## ——古老與現代、衝突與融合之地

1925 年，史特拉溫斯基 (Igor Stravinsky, 1882–1971) 選擇了讓他登上國際舞臺的成名地點——法國巴黎，作為居住地，並於 1935 年歸化為法國籍。1913 年的 5 月 29 日，由史特拉溫斯基作曲、尼金斯基 (Vaslav Nijinsky, 1889–1950) 編舞，被視為現代主義新聲的《春之祭》(*Le sacre du Printemps*) 在香榭麗舍劇院 (Théâtre des Champs-Élysées) 首演。

這齣舞劇首演當天，就因為過於恐怖 (對當時人來說)、刺激的音樂，而使得人們開始大喊：「快停下來、不要演了！」有些在場觀眾甚至打起群架、對臺上扔擲雞蛋；到最後還必須借助鎮暴警察進入控制秩序，最後史特拉溫斯基更因場面過於混亂危險，從後臺破窗逃出。這部舞劇在當時引起這麼大的騷動，到今天也成為一則眾說紛紜的《春之祭》首演之夜傳奇。但在歷經了時間的考驗後，《春之祭》現在已經成了各大舞團必演的基本舞碼之一。

© Marvin Koner/CORBIS

◀俄國作曲家史特拉溫斯基，攝於 1956 年

法國, 這玩藝！

2008 年 3 月份，我跟隨湯沐海大師在蘇黎世室內樂團 (Zürcher Kammer Orchester, ZKO) 當見習指揮，剛好到巴黎演出，演出場地恰巧就是香榭麗舍劇院，正好也讓我有機會找找當時史特拉溫斯基是從哪裡落荒而逃的。在我問了後臺管理人員之後，他們也告訴我由於劇院本身經過多次整修，現在跟當時音樂廳原樣已經有很大的不同，不變的大概只有音樂演出場地內那些雕樑畫棟的裝飾物以及劇院正面外觀，其餘包括後臺以及前臺都在數次整修當中與原先的模樣不同了。

香榭麗舍劇院除了是史特拉溫斯基兩部傳世之作《春之祭》與《彼得洛希卡》(Petrouchka) 首演的地方外，也成為跨領域藝術創作演出場地的先驅，史特拉溫斯基對現代音樂的貢獻當然是毋庸置疑的，他曾被《時代雜誌》(Time) 評為本世紀二十位最具影響力的藝術家及藝人之一。另外，詩人羅伯特・瑞德，早在 1962 年就已宣稱，史特拉溫斯基是「二十世紀

▼《春之祭》舞劇首演時的劇照

▼史特拉溫斯基與尼金斯基

▼《春之祭》首演節目單

▲《春之祭》已成為各大舞團的基本舞碼之一，圖為著名編舞家 Kenneth MacMillan 的版本，由英國皇家芭蕾舞團於 2005 年演出　　© Robbie Jack/Corbis

法國,這玩藝！

最具代表性的藝術家」，果真「奇言」不虛。因為史特拉溫斯基除了對現代音樂藝術有絕對貢獻之外，當年他在巴黎的情史也是現在很多音樂學者（稱他們為音樂狗仔隊不知道合不合適？）研究其音樂不可或缺的一件事。

劇院除了是史特拉溫斯基孕育現代音樂之地，也是著名的香奈兒 (Coco Chanel, 1883–1971) 與這一位已婚的嚴肅作曲家展開不倫情愛的地方，後來根據香奈兒身旁友人米西亞 (Misia Edwards) 的說法——「史特拉溫斯基愛香奈兒愛得無法自拔」。二十世紀初的巴黎除了容忍離經叛道的現代藝術創作與古老價值觀的衝突之外，這些演出場地或是劇院也成為了二十世紀初世界各地不倫戀情男女的最佳躲避之處。

在巴黎，大大小小的演出場地實在太多，有很多幾乎是隱沒在石階小巷之中，不仔細看還真不知道那是個表演場所，而真要提到巴黎著名的幾個演出場地，大家耳熟能詳的不外乎是嘉尼葉歌劇院 (Palais Garnier)、巴士底歌劇院 (L'Opéra Bastille)、夏特雷劇院 (Théâtre du Châtelet)、香榭

現在的香榭麗舍劇院仍是巴黎的著名演出場地之一（周昕攝）

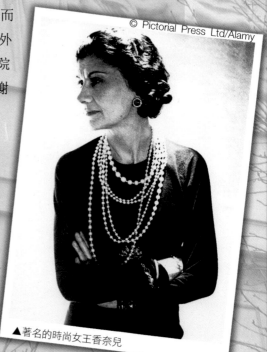

▲著名的時尚女王香奈兒

01 巴黎的舞臺

麗舍劇院、剛整修不久的佩耶音樂廳 (Salle Pleyel) ……等等。其實光是根據法國文化部至 2004 年的統計粗估，當時就有 11300 名戲劇演員和舞者，16200 名音樂家和歌唱家，8700 名其他藝術家，不包含音樂演出，僅是戲劇演出每年就將近五萬場次。從這樣的數據不難想像，雖然法國人總是在哭窮，但他們的藝文活動看在臺灣人眼裡仍是非常值得羨慕的。而這些大大小小的劇院或音樂廳，其實也就是催生這些藝文活動展現在觀眾面前很重要的媒介。

法國政府對於演出場地的規劃與維修也可以讓我們參考。2004 至 2006 年方才耗資三千萬歐元翻修整建的佩耶音樂廳是巴黎幾個重要的音樂演出勝地之一，整修之後原本駐團在 Théâtre Mogador 的巴黎管弦樂團 (L'Orchestre de Paris) 與法國廣播愛樂管弦樂團 (L'Orchestre Philharmonique de Radio France) 兩團馬上進駐，也成為當年的發燒話題。

▼尚待裝臺的歌劇院舞臺（周昕攝）

▼嘉尼葉歌劇院挑高的大廳顯得氣勢非凡（周昕攝）

法國，這玩藝！

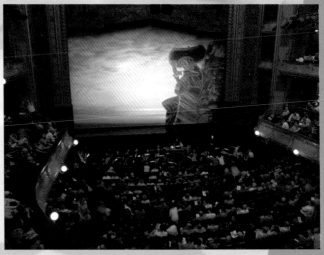

▲佩耶音樂廳是巴黎管弦樂團最新進駐的家 © Jean-Baptiste Pellerin　　▲夏特雷劇院（周昕攝）

▼整修後的佩耶音樂廳顯得明亮舒適

01　巴黎的舞臺

© Jacques Sarrat/Sygma/Corbis

◀整修前的佩耶音樂廳

▼整修後的佩耶音樂廳於 2006 年 9 月重新開幕啟用 © AFP

這個在 1927 年落成，當時佩耶鋼琴公司的總裁里昂
(Gustave Lyon) 用來紀念品牌創辦人、也是鋼琴家的 Ignaz
Pleyel 的音樂廳，當年的開幕音樂會也是邀請到史特拉溫
斯基親自指揮自己作品「火鳥」(*L'Oiseau de feu*)，另外拉
威爾也指揮了自己的作品「圓舞曲」(*La Valse*)，至於當時
史特拉溫斯基的「火鳥」有沒有又被砸雞蛋就不得而知了。
雖然在大修之前的佩耶音樂廳音響效果並非完美，音樂廳
本身一直有殘響不一的回音缺點，但卻一直是巴黎古典音

**法國,**這玩藝！

樂界的重要演出場地，其中由法國作曲家法朗克 (César Franck, 1822–1890)、聖桑 (Camille Saint-Saëns, 1835–1921)、佛瑞 (Gabriel Fauré,1845–1924)、馬斯奈 (Jules Massenet, 1842–1912) 及杜帕克 (Henri Duparc, 1848–1933) 等人聯手創立，尋找法蘭西本土聲音的「民族音樂協會」(Société Nationale de Musique)，也成為當時佩耶音樂廳舞臺上經常出現的聲音。

提到音樂展演場地，其實也跟同年代人的文化品味還有政府的推動有著密不可分的關係。例如在十八世紀中期到十九世紀末期這段時間，巴黎的人口數量增加了將近兩倍，這些人大部分是從外省進入巴黎來尋找工作機會（看過徐四金的名著《香水》，或許你可以更理解十八世紀巴黎人的生活景況），這些人由於出身貧困，藝術鑑賞能力有限。當時的人對於貝多芬這類抽象的管弦樂作品或是宗教音樂比較難以接受，但是對於情緒性很強的歌劇或是喜歌劇作品則有很高的接受度。當然政府的補助也有很大的關係，十九世紀末，當時法國政府每年大約拿出八十萬法郎來資助歌劇或喜歌劇作品的演出，甚至也在跑馬場上推廣法國作曲家作品，因此這段時間也是法國歌劇作品以及歌劇院蓬勃發展的時期。

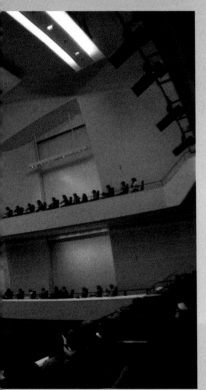

即使到了二十世紀初期，雖然音樂活動受到第一次世界大戰影響，但是喜歡享樂的巴黎人在這段時間仍有許多的音樂活動。這時法國出現許多新的協會組織或是私人音樂院，例如在巴黎受到許多亞洲學生青睞的私立學校 École Normale de Musique de Paris 也是在 1919 年由 Alfred Cortot (1877–1962) 以及 Auguste Mangeot 成立，另外之前提到的法朗克和聖桑創立的「民族音樂協會」也在二十世紀初期巴黎音樂演出活動裡，發揮重要的影響力。這時期巴黎人的口味除了喜歌劇或是嚴肅歌劇作品之外，法國或是旅法的外國作曲家的管弦樂作品也開始大量地在巴黎蓬勃上演。

01 巴黎的舞臺

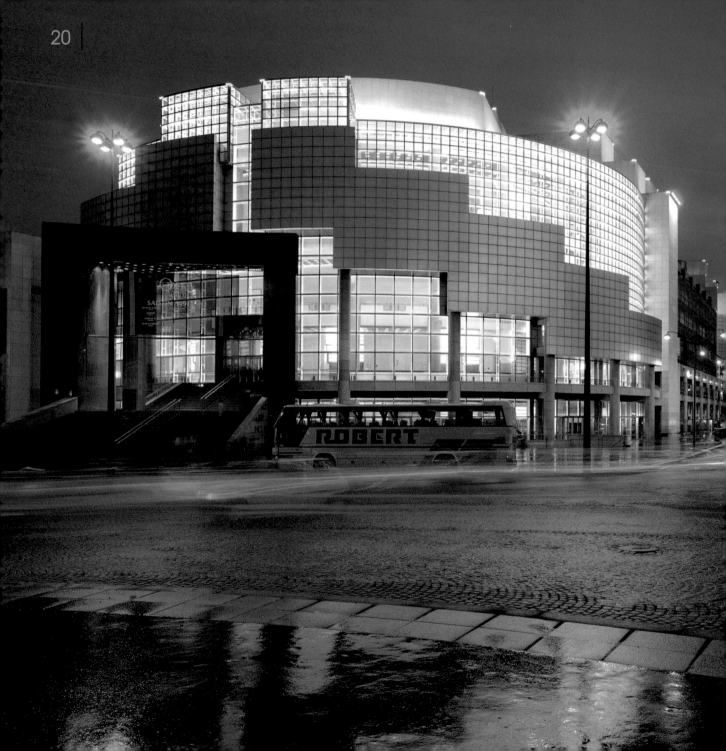

但如果你以為法國人在這段時間的音樂口味接受度很高的話，那還真是誤解了，之前提到史特拉溫斯基的《春之祭》就是最好的例子。另外更值得一提的是 1929 年，當時一位嘉尼葉歌劇院長期訂票的觀眾就直接找上了歌劇院的音樂總監，並告訴他說：「我寧可聽一百遍的歌劇《浮士德》，也不願意聽第二遍現代作品」（史特拉溫斯基聽了不知作何感想……），可見當時法國人對於所謂的當代音樂接受度仍然不高。反倒是爵士樂開始在巴黎音樂廳的舞臺上出現，二次大戰前像是艾靈頓公爵 (Duke Ellington, 1899–1974) 以及班尼‧固德曼 (Benny Goodman, 1909–1986) 都已經在巴黎音樂廳的舞臺上出現過無數次，甚至有許多美國黑人爵士樂音樂家在巴黎的名聲還比在美國大，爵士樂也因此開始在歐洲大陸逐漸發展。

同時期還有件大事也改變了法國民眾聽音樂會的習慣，因為聽音樂會的場地不再只有劇院音樂廳了，這時的巴黎人身著睡袍並穿著拖鞋在自己家裡打開收音機，就可以欣賞到至少一年 75 場的古典音樂會，這對於古典音樂市場更是另一項重大的突破。直到今天為止，我仍然可以在晚上九點打開收音機，聽到大約一個小時之前在香榭麗舍劇院或是佩耶音樂廳正演出的音樂會，這對吝嗇的法國人來說，不啻為另一種政府利多的藝文政策（想想臺灣唯一一個專業古典音樂電臺 PRT 居然還是私人民營的狀況）。

到了二次大戰期間的法國藝文活動，雖然受到之前經濟蕭條的影響，有段時間嘉尼葉歌劇院也關門還被政府收歸國有，但留在法國的外國或是本地作曲家仍然堅持創作，也成為當時法國音樂舞臺上持續發聲的主力，例如浦朗克 (Francis Poulenc, 1899–1963) 以及奧涅格 (Arthur Honegger, 1892–1955) ……等等作曲家。而大戰時期也意外「豐富」了法國人的歌劇或是音樂會曲目，原本興趣缺缺

◀完全現代感的巴士底歌劇院 © ImageGap/Alamy

的華格納 (Richard Wagner, 1813–1883) 歌劇樂劇以及德奧作曲家的交響樂，都在這段德軍占領期間被指定演出，姑且不論臺下聽眾是否有意願聆聽，但卻也是德奧作品可以成功進入法國音樂市場很重要的原因之一。

大戰結束之後，法國音樂界馬上又開始進入了一段蓬勃發展的時期。首先，我的師公梅湘 (Olivier Messiaen, 1908–1992)（我在 Consevatoire de Lille 的指揮教授 Jean-Sébastien Béreau 在巴黎高等音樂院 (CNSM) 就讀時，就是梅湘的得意門生，因此上課時最常聽到的一句話大概就是梅湘說這⋯⋯梅湘說那⋯⋯）於 1947 年，在巴黎高等音樂院開了音樂分析課程以及另外的一些所謂的新學，也帶給巴黎音樂界新的學術氣息。之後一連串音樂作品上的改革，也促成了法國現代音樂研究中心的成立。

在這片土地上，除了一直有作曲家創作所謂的軟體——音樂作品在舞臺上呈現之外，法國政府對於硬體的建設更是不遺餘力，前文提到的佩耶音樂廳就是最近的例子。而早在 1989 年，當時法國為了紀念大革命兩百週年，總統密特朗 (François Mitterrand, 1916–1996) 就提出修建一座歐洲最大歌劇院的計畫，於是在巴士底圓環出現了一座與周邊建築截然不同、完全現代感的巴士底歌劇院，並且風光舉辦了為期近半年的開幕音樂會，直到今天，這裡仍是法國最重要的大型歌劇演出場所。另外，被法國人譏笑為不注重文化的法國政府，近來則投注兩億歐元興建預計在 2014 年完工的「巴黎愛樂廳」(Philharmonie de Paris)，未來勢必成為巴黎另一個重要的演出場所。

▲梅湘

現在我們可以從嘉尼葉與巴士底歌劇院的節目單當中觀察

法國,這玩藝！

▶法國知名建築師努維 (Jean Nouvel) 為巴黎愛樂廳操刀設計，將在巴黎東北角的 La Villette 區建造一座擁有 2400 個座位的音樂廳 © AFP

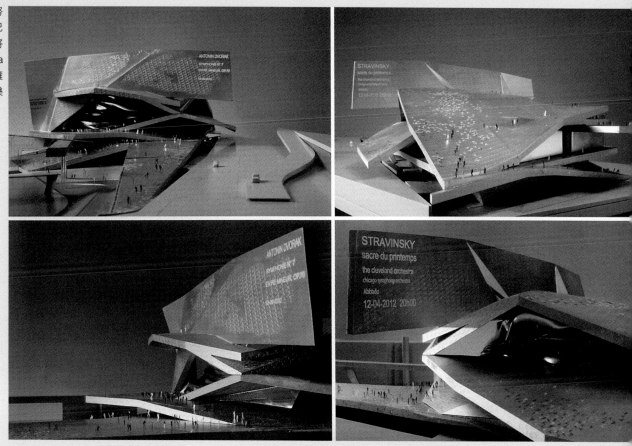

到，所謂的主流作曲家以及大家比較耳熟能詳的大型歌劇樂劇作品，基本上都集中在巴士底歌劇院演出，反而比較當代與不具票房性的實驗作品，大部分出現在夏特雷劇院以及嘉尼葉劇院，這當然不是絕對，不過可以看出幾個劇院經理人在選擇曲目以及節目上有各自的方向，對於分眾市場而言，這是很重要的一種行銷概念及手法，或許也是當臺灣正努力興建一些大型劇院或音樂廳的同時，未來在經營方向上可以參考的一項重點。

## 01　巴黎的舞臺

在巴黎，除了像是外形古典的嘉尼葉歌劇院與現代感的巴士底歌劇院之外，如果你不是熟門熟道的話，大部分劇院基本上是很難從外觀上發覺的。當然這也跟法國政府對於古建築物的外表維持政策有很大的關係。直到現在，雖然已經在巴黎待了數年的時間，我總還是能夠在路口轉角處，發現從來不知道的一間不起眼的小型劇場或音樂廳，而每個不同類型的劇場，又各有自己的演出方向與觀眾群，這對於臺灣很多藝術工作者而言其實是很奢侈的環境。這其中值得借鏡的在於，每種不同類型的演出不一定都要選擇到一級的演出場地，不像在臺灣，好像聽音樂會一定要是國家音樂廳的最好，看演出則一定要到國家戲劇院。

剛到巴黎時，曾有朋友邀請我到著名的聖馬丁運河 (Canal Saint-Martin) 上一艘由船所改建的小型劇院，由於並不是很大的船，就算坐滿的話，一整晚的觀眾人數大約也只有 50 人左右。因此演出編制也改成五人編制的小型室內樂，甚至連樂手都是演員，以這樣的演出形式，依舊可以在運河上持續演出一整年不同的劇碼。

當然國家對藝術團體的補助還有重視，也是攸關一個地方文化發展很重要的一環，在看完船上的表演後讓我想到之前臺北火熱上演的《歌劇魅影》，但到底有多少人真的對於作品本身有認識或因喜好而去欣賞，或者只是不看會落伍的心態去湊熱鬧的，不過或許這也對我們藝術文化的發展有所提升。但是癥結在於，我們總是深信外來的和尚會念經，有國外的演出團體

▼ 2006 年 1 月於巴士底歌劇院上演的浦契尼歌劇《蝴蝶夫人》
© AFP

▲嘉尼葉劇院的節目表
▶夜晚的夏特雷劇院（周昕攝）

一定好的迷思。或許短時間內無法打破，不過我們其實也可以慢慢發掘我們本身既有的文化以及優秀的藝文團隊，只是在臺灣做藝術的不是傻子就是瘋子，因為會餓死人的……。希望有一天我也可以在淡水河的船上看一齣臺灣作家的舞臺劇或音樂劇，但那不知道會是多久以後的事了……

01　巴黎的舞臺

# 02　迎向美麗的死亡

## ——拉榭斯神父墓園

死亡可能是全人類唯一無法傳承的一種經驗，所以很多人懼怕死亡，對死亡有著恐懼。走進巴黎最大最知名與最古老的拉榭斯神父墓園 (Cimetière du Père Lachaise)，有別於東方墓地的陰森（或許這與法國人本身是無神論者有關），在這裡你可以發現每個墓地都像個獨特的藝術品，展示也顯示主人在生前的榮耀，也讓人發現法國人對死亡除了恐懼之外，更多的是如同佛瑞所創作的安魂曲中所道出的對另個世界的期待……

許多大家想得到的重要作曲家、演奏家、文學家、歌手、政治家，都可以在這個墓園裡發現。對這裡印象最深刻的莫過於第一次到訪時，我在蕭邦 (Frédéric Chopin, 1810–1849) 的墳前看到了一盆插著寫有中文字卡片的綠色小盆栽（在拉榭斯神父墓園外有許多賣小盆栽的花店，這裡的人似乎比較喜歡拿著可愛的小盆栽來探望，與我們帶著鮮花素果應該是相同的意思）。蕭邦的基可以算是園中最受大家重視的地方，因此每次到訪時，基前永遠都擺滿著不同文字的卡片以及大大小小的花盆花束，而最吸引我的目光的這張用中文寫的卡片，是來自一

位學鋼琴的臺灣小女孩，內容大意是說：親愛的蕭邦，我是今年剛到法國要考某某音樂院的鋼琴主修學生某某某，由於我入學考的曲目是選您的曲子，所以希望您「保佑」我可以順利考取。卡片後面並附上了考試的日期時間，我腦海裡的蕭邦，這時像是我熟悉的奉天宮裡身穿錦袍端坐在神位前的文昌帝君，而每年高中大學學測之前桌上永遠堆滿著數不清

▶蕭邦是拉榭斯神父墓園裡人氣指數最旺的住戶之一 (ShutterStock)

的准考證……

不過這也說明了蕭邦在音樂或人類藝術史上的重要地位，因為到訪過無數次拉榭斯神父墓園，我發現蕭邦的墓地是所有遊客幾乎都會尋找的一個地方，墓園的花束也是所有作曲家墓地當中最多的，我想，音樂無國界，蕭邦的音樂已經是一種世界語言，聆聽蕭邦，你可以自由地在音符中尋找自己想要獲得的力量以及支持。這就是音樂偉大之處！

提到蕭邦的作品，讓我聯想起古詩中許多著墨於思鄉情境的詩歌，最著名的要算是李白的〈靜夜思〉，另外我自己喜歡的還有劉長卿的〈逢雪宿芙蓉山主人〉：「日暮蒼山遠，天寒白屋貧。柴門聞犬吠，風雪夜歸人。」古代詩人寫詩思鄉，現代作家則寫文懷鄉，例如琦君〈故鄉的桂花雨〉以及瓊瑤〈剪不斷的鄉愁〉都是很好的例子。但對於筆拙的音樂家們，或許文字已經無法描述心中對家鄉的想念。綜觀古典音樂作曲者中，蕭邦是讓身在國外的我可以感受滿是家鄉空氣中呼吸氣息的作曲家。

「波蘭給他騎士般的心胸和年深月久的痛苦；法國給他瀟灑出塵、溫柔蘊藉的風度；德國給他幻想的深度，但是大自然給了他天才和一顆最高貴的心。他不但是個大演奏家，同時

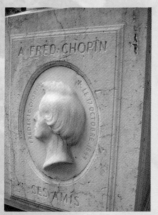

◀（左）蕭邦的墓前永遠都擺滿了卡片、鮮花與小盆栽
◀（中）蕭邦基碑
◀（右）貝里尼之墓

法國, 這玩藝！

是個詩人，彈奏鋼琴時的蕭邦——既不是波蘭人、也不是法國人或德國人，他的出身比這一切高貴得多，他真正的國度是詩的夢幻國度……」這是德國詩人海涅 (Heinrich Heine, 1797–1856) 對蕭邦的註解。

對蕭邦的印象，最深的莫過於國小音樂課本當中所提到——愛國詩人音樂家蕭邦，在離開故土波蘭時帶著故鄉的一把泥土，這把泥土最後撒在客死異鄉的蕭邦墳堆上……

對於學習鋼琴的朋友而言，蕭邦作品中的精華在於他的鋼琴練習曲，以及難度極高的敘事曲與兩首鋼琴協奏曲；對我而言，蕭邦音樂的靈魂在於他思鄉的創作上——波蘭舞曲與馬祖卡舞曲。一個用音符寫思鄉情境的人，對我來說就如同詩人杜甫、李白。蕭邦用他能夠表現的想法將家鄉的一切透過音符毫不掩飾地全然表現出來，音符中不只有思鄉情結的體現，還有更多的是家鄉的一景一物，以及他所熟悉所有家鄉的聲響，這一切全都在蕭邦的波蘭舞曲以及馬祖卡舞曲當中。

1831 年蕭邦到達巴黎，巴黎是個人文薈萃的都市，許多文學家、畫家及音樂家都聚集在此，蕭邦很自然地成為其中的一分子，認識了麥亞白爾、羅西尼、貝里尼、白遼士及李斯特等作曲家。1832 年 2 月 26 日，蕭邦在巴黎的首次演奏會獲得樂界的注意與好評。之後的數年，巴黎成為蕭邦音樂永遠的發聲舞臺，蕭邦最後於 1849 年 10 月 17 日去世，然而蕭邦生命並不因為肉體的消逝而消散。因為我想，或許蕭邦

▲德拉克洛瓦，【蕭邦肖像】，1838，油彩、畫布，45.7 × 37.5 cm，法國巴黎羅浮宮美術館藏。

▲蕭邦在巴黎最後的住所

© The Art Archive/Corbis

說出了所有思鄉人心中那首說不出口的詩句,因此他的音樂流傳萬世。

蕭邦短短三十九年的生命,可以說是用無數晶瑩剔透的鋼琴小品所吟唱出來的,這是他的唯一、也是他的最愛——充滿靈氣的夜曲、望鄉情切的馬祖卡舞曲、波蘭舞曲、磨練所有演奏家技巧與心靈的練習曲、詼諧曲、敘事曲……,蕭邦不但是黑白鍵盤中的傳奇,更是唯美的鋼琴詩人,儘管時空轉換,蕭邦用生命譜出的音符,永遠是夜空裡最耀眼的星星以及身處異地的異鄉人心中懷鄉時最想念的聲音!

蕭邦旋律當中的波蘭靈魂,交織著鄉愁、痛苦、寧靜、淚水、安慰、溫柔,這些都是波蘭藝術中的精品典範。但是音樂中的思鄉情境並不會因為那旋律是來自別處,而讓我們無法獲得感動。在蕭邦想家的思念中,透過不同地方的旋律我們一樣可以得到蕭邦音樂裡如同母親的慰藉。站在蕭邦墓前,我無法得知那把來自波蘭的泥土是否還存在,但我望著基地心中告訴蕭邦,有機會到波蘭,我會幫他重新帶一把家鄉的泥土放在他的墓前……

**法國,**這玩藝!

而提到另一位在這園中的住戶 16258 號，我曾多次前往拉榭斯神父墓園，每次都想找 16258 號，但全都無功而返，總算在來了不下十次之後讓我成功找到她的身影，她就是二十世紀最重要的女高音——瑪莉亞·卡拉絲 (Maria Anna Sophia Cecilia Kalogerlopolous [Callas], 1923–1977)。

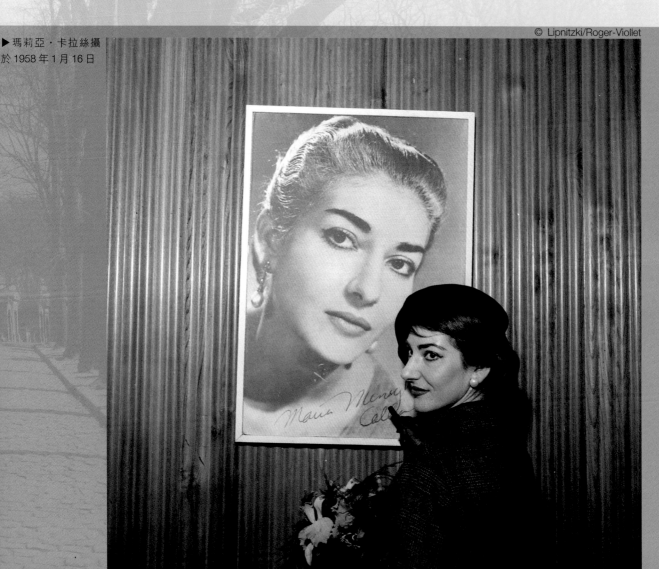

▶瑪莉亞·卡拉絲攝
於 1958 年 1 月 16 日

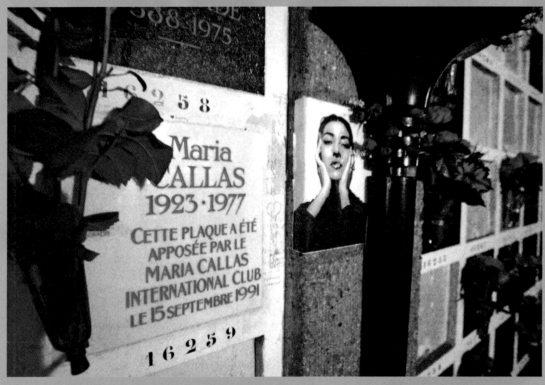

想找卡拉絲墓碑的意義,對我而言有數個理由。卡拉絲幾乎是二十世紀戲劇女高音的代表人物,另外,她的情史就如同後來的英國戴安娜王妃一般的精彩,她曾在生前說過:「我寧願用我全部的金錢、名利來換取一份真愛,但是我沒有得到,我是一個失敗的人,我的生命毫無價值、意義,我死後請把我的遺體燒成灰灑入愛琴海中。」因此,為何骨灰已經在愛琴海中的她,還有個基地?這實在讓我感到好奇(或許類似衣冠塚之類的,但是我仍然想要一探究竟)。

就如傳記中所敘述的,對她而言,舞臺上的種種或許都是浮光掠影,可能不及一段真切情感來得真實。有人說卡拉絲一生中真正的悲劇,就是開始於她和「希臘船王」歐納西斯

法國,

▲這是在巴黎很容易在博物館或是觀光地區找到的明信片，有很多種類，例如：哪些名人曾經住過巴黎的宅邸。上面就是卡拉絲最後離開人間的十六區豪宅。

(Aristotle Onassis, 1906–1975) 之間的交往，而卡拉絲的確在認識歐納西斯之後，把生活的重心完全轉移到愛情方面，這種無怨無悔的投入，就像她在藝術方面的堅持是一樣的——這是一種義無反顧的全心投入，完全不計後果和代價。

只是後來賈桂琳在美國總統甘乃迪遇刺身亡後，開始進入了歐納西斯的生活中，一時之間，歐納西斯周旋在當時世界上最具知名度的兩位名女人當中，而他最後還是選擇了賈桂琳。對卡拉絲來說，她一下子就成了「棄婦」（雖然她始終未與歐納西斯有婚約關係，她也曾因歐納西斯而懷孕，但後來流產。這又是一項打擊）。此時的卡拉絲沒有了音樂的舞臺，也驟然失去了生活中的支柱。

就像她之前所說的：「她為了愛情，離開了曾經熱愛的舞臺，但是最後，竟然又被所愛的人拋棄。」離開歐納西斯之後的卡拉絲把自己封閉在巴黎十六區的一棟高級公寓當中，鮮少與外界接觸。（巴黎十六區就像臺北的陽明山或是仁愛路的高級住宅區，旁邊就是著名的布隆尼森林，在英國放棄江山的溫莎公爵最後也定居於附近）獨居的卡拉絲因為服用過多藥物，最後在 1977 年 9 月 16 日倒在她巴黎的女傭身上，告別傳奇一生，骨灰按照她的遺言灑入愛琴海。1991 年卡拉絲的國際歌迷會，在拉榭斯神父墓園中替她找了個可以讓後人想念的安息之地。

▼卡拉絲與希臘船王歐納西斯之間的悲劇令人唏噓 © Bettmann/CORBIS

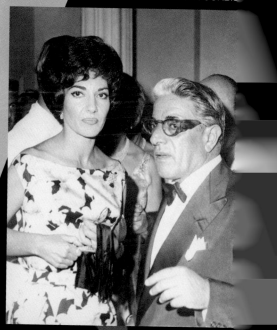

在石板之後雖無骨灰，我也不知道石板後面究竟有啥？但衝著卡拉絲，我已經到這裡不下十次，這一次終於讓我找到了（其實要怪自己白痴，因為在入園的地圖搜尋上明顯標示著 Callas, Maria J7 16258 的編號，我之前一直都沒發現這幾個編號）。直到今天，卡拉絲仍然是拉樹斯神父墓園中人氣紅不讓的住戶，許多人去憑弔這位古典音樂界唯一能在報上跟貓王、披頭四相

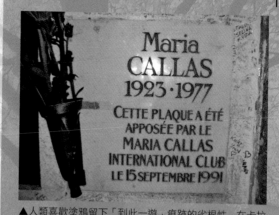

▲人類喜歡塗鴉留下「到此一遊」痕跡的劣根性，在卡拉絲墓碑上再次得到證明

提並論的傳奇歌劇女伶時，也同時在她的基碑上留下許多想念，我想喜歡塗鴉，留下「到此一遊」的劣根性應該是人類原始慾望之一，看圖片你就知道了。

每個人一生中總脫離不了許多數目字，出生日期、電話號碼、學生證號碼、身分證號碼、護照號碼、情人生日、結婚紀念日、提款密碼、門牌號碼……。「16258」這個數字對許多人而言，或許並沒有太多的想法，但對喜歡卡拉絲的人來說，這個數目字的牌子後面，曾經藏著二十世紀最動人的歌聲，那個歌劇音樂受矚目年代中最閃亮的光芒，現在就永遠被埋藏於這個數目字的背後。(PS. 一面寫這篇文字，一面聽著卡拉絲所錄下的普契尼歌劇《托斯卡》，寫完之後，我突然發現當我們了解世界運轉的規則與人生會經過的某些必經之途與無奈，心態馬上老了 100 歲，那種直接被埋起來的無奈心境油然而生……)

◀貝里尼的《諾瑪》在卡拉絲的詮釋下，已成為後代女高音挑戰的標竿

其實在這個墓園裡，除了有這兩位在古典音樂界大家熟知的藝術家外，還有像是薩替 (Erik Satie, 1866–1925)、比才 (Georges Bizet, 1838–1875)、浦朗克……等等許多知名的音樂家。當你下次有機會到訪這裡時，地鐵站出口的入門是園區的側門，就在擺滿小花束與小花盆的店旁，通常會有一位賣園內地圖的法國老先生，架上有許多各國語文的園區地圖，是你可以考慮買一份的，當然你也可以買一小盆花送給自己喜歡的音樂家。

02　迎向美麗的死亡

# 03 性不性很重要

## ——理性還是感性？

大部分的藝術創作所給人的印象往往是感性面多於理性面，尤其在這個以浪漫性格著稱的花都之城。可是有位待在巴黎很久並且在樂團工作的好友某天跟我提到，與其說法國人浪漫不如說德國人浪漫來得貼切，這句話真是一語驚醒夢中人，想想從十九世紀到二十世紀，德國人在音樂創作上的確是依循以及承接了所謂的浪漫傳統，可是法國人就不搞這一套了。近代音樂史上最讓人震撼的幾部作品以及作曲技巧的革新，都是從巴黎這裡開始衍生的……

這天，我趁著巴黎春天難得的陽光，來到巴黎西北邊 78 省的 Montfort L'Amaury。這裡是拉威爾 (Maurice Ravel, 1875–1937) 從 1921 年到 1937 年去世時所居住的地方——Le Belvédère（法文的原意是亭子或平臺），原本是拉威爾想隱居起來創作的一處，不過搬到這裡後他的創作量反而大減，或許是因為這裡的生活沒有了巴黎吵雜的環境，更適合養老的關係，跟他原先搬到這裡的目的差別很多。而在這棟外表為鄉村風格、依山形而建又靠馬路的小城堡當中，除了擁有占地寬廣的花園，至今維持著原本拉威爾在世時的居住原樣之外，更保存了許多拉威爾重要

▲拉威爾肖像，曼金 (Henri Manguin) 所繪。

法國，這玩藝！

© Arthur Thévenart/CORBIS

◆拉威爾位於巴黎西
北邊的居所——Le
Belvédère

的手稿。這一天我看到了拉威爾「波麗露舞曲」(*Boléro*) 的原稿，讓我想起曾有報導指出，有法國醫生分析這一部作品的內容——意指這部作品可能顯示出拉威爾的腦部病變……

這是 François Boller 在 2002 年發表於《歐洲日報》(*European Journal of Neurology*) 上的一篇文章 "Maurice Ravel and right-hemisphere musical creativity: influence of disease on his last musical works?"

03　性不性很重要

▲拉威爾在 Le Belvédère 留下的身影

提到這件事情的研究其實要追溯到 1932 年，那年拉威爾搭乘計程車發生車禍，胸部受到撞擊淤傷，頭部可能有腦震盪，檢查之後並無異樣，卻開始出現失語症狀，有點像是皮克氏病（一種老年的精神病）。之後幾年健康逐漸惡化，身心受到侵蝕，作曲作不出來，最後甚至連自己的名字也寫不出來。原本答應為電影版的《唐璜》製作電影配樂，卻因完全無法創作，最後被撤換改由易貝爾 (Jacques Ibert, 1890–1962) 接替。

其實早在 1927 那年就有紀錄顯示拉威爾出現了記憶力衰退的症狀，後來更逐漸地失去了說話、寫字及演奏鋼琴的能力。在 1932 年發表最後一部作品，1933 年舉行最後一次公開演奏之後，直到 1937 年去世前，拉威爾都鮮少出現在公眾場合。現代很多喜歡研究的音樂學者或是醫學專家便開始探討其中原因，有些醫生認為拉威爾得到了阿茲海默症，但是法國巴黎 Paul Broca Research Centre 的 François Boller 並不認同這個說法。他認為拉威爾出現症狀的時間太早，而且他依然保有記憶力及正常的社交技巧。他懷疑拉威爾是得到了漸進式的失語症，出現行動遲緩。

說實話，我實在聽不出波麗露舞曲跟阿茲海默症，或是漸進式失語症到底有啥直接或間接關係，不過這部作品在 1928 年 11 月 22 號於巴黎歌劇院上演時，讓當時在場的許多觀眾驚訝到或嚇得說不出話，倒是事實。

▼拉威爾家中的起居室

03　性不性很重要

雖然拉威爾始終對這首作品不太滿意，甚至說 "It's a piece for orchestra without music"。其實他自己說得也有道理。在長達十五到二十分鐘的作品當中（端看指揮們怎麼取決速度了），由兩個主題旋律反覆了八次，或許你可以想像自己在家嘗試說「我愛你，我不愛你」一直反覆說個十五分鐘，我想自己都會瘋掉，更何況在旁邊聽的人。但是拉威爾這首作品獨特的地方就在於兩個主題反覆八次，由單項樂器漸漸加入到三十個樂器聲部，進行了二十五種的組合來改變管弦樂團的音色。因此也讓聆聽作品的人可以在同一主題當中感受到不同情緒，甚至讓自己隨著樂團如同漸層般增加的強度而情緒沸騰……

雖然當年拉威爾曾經因為無法創作電影配樂而被臨時換掉，但是在 1979 年由布萊克‧愛德華 (Blake Edwards) 執導，波‧狄瑞克 (Bo Derek)、杜德利‧摩爾 (Dudley Moore) 與茱莉‧安德魯斯 (Julie Andrews) 主演的好萊塢浪漫喜劇電影《十全十美》(10) 裡，「波麗露」卻成為配樂，因此打開了此曲在流行音樂市場上的知名度，後來並且有越來越多的人知道而且喜歡這首曲子，這或許是當時拉威爾受到舞者伊達‧魯賓斯坦 (Ida Rubinstein, 1885–1960) 的委託而創作這部作品時沒有料想到的。

▲伊達‧魯賓斯坦在波麗露舞曲中的裝扮

在寫這篇文章的同時，我一面聽著波麗露舞曲，此時已經反覆了五次之久，在耳朵與精神已經承受不了反覆四十次同樣旋律的狀況「嚇」，我決定換張他的 G 大調鋼琴協奏曲並且直接切換到協奏曲的第二樂章，來緩和一下我的情緒，這時又讓我回想起那天風和日麗到拉威爾故宅，在屋裡看到傢俱以及陳設時的心情。

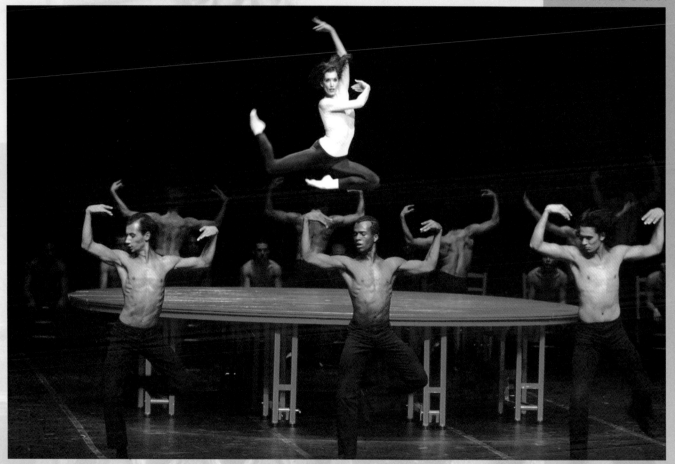

▲ 模里斯‧貝嘉最著名的作品《波麗露》

03  性不性很重要

▲拉威爾家中的琴房 © Arthur Thévenart/CORBIS

▲拉威爾擁有許多精緻的飾品 © Arthur Thévenart/CORBIS

屋裡優雅的傳統傢俱、精緻的玩具還有精巧玲瓏的咕咕鐘，都顯示出屋主的個性。讓我驚訝的還有拉威爾創作樂曲時的「工具」，說工具或許有點誇張，不過事實上我第一次看到作曲家創作時需要圓規還有刻度精密的量尺。也難怪史特拉溫斯基會說拉威爾是「最精確的瑞士鐘錶匠」！

我在巴黎的鋼琴私人老師──來自阿根廷的 Madame Egle Ramirez，曾經連續兩年受邀到此擔任由 Maurice Ravel et Montfort l'Amaury 這個協會所舉辦的「拉威爾夏日音樂節」的音樂總監。她提醒我每年夏天協會都會在這裡主辦音樂節來紀念拉威爾，這個小城每晚都有拉威爾作品演出，從室內樂或鋼琴作品以至大型樂團作品，持續兩星期到一個月的時間，計畫夏天到巴黎旅遊的朋友們，或許可以上這個城市的網站查詢。

拉威爾當年在法國可以算是話題性爭議性的人物，當時拉威爾以 26 歲年輕作曲家名義挑戰羅馬大獎未成功；之後拉威爾四度挑戰皆未能得獎，到了 1905 年拉威爾再度報名，評審委員卻認為他已超過最高年齡限制的 30 歲，依規定不准他參加，結果引發藝文界軒然大波，

法國，這玩藝！

連大文豪羅曼‧羅蘭都撰文向評審團抗議，最後甚至演變成巴黎音樂院院長與數名教授辭職的風波，當時巴黎新聞界稱此事為「拉威爾事件」(Ravel Affair)。其實個性古怪的拉威爾始終與法國音樂機構有著不睦的關係，1920 年，法國政府頒發法國榮譽軍團勳章給他，被他拒絕，隔一年後他便決定遷入這棟位於巴黎附近 78 省的小城堡中，過著隱居生活。

這位現在被法國音樂著作智慧產權協會認定是領取最多版稅的法國音樂家，於 1937 年 12 月 28 日過世，享年 62 歲。去世後被葬在巴黎西北近郊的另一個城市 Levallois-Perret 的墓園，與他的父母以及弟弟葬在一起。或許在你返回巴黎的路途中，可以選擇到這裡來看看，當成是對這位一生具有謎一般感情生活的作曲家的懷念之旅終點站。

其實從音樂家的病症中，或許我們可以大致猜測作曲家當時的心理狀況是否可能受到生理狀況的影響，但是我認為我們可能永遠沒有辦法知道答案。就如同我在這裡認識的一位曾獲得羅馬作曲大賽的前法國巴黎高等音樂院的副校長 Alain Weber 先生，數次跟他聊天時他就提到，作曲家創作的通常是自己內在的聲音，後來音樂學者或是研究專家所研究出的作品特性跟個性，很多時候可能連作曲家本身都不知道自己有這樣的習慣或想法存在，因為那些東西可能很多時候作曲家自己是說不出來更甚且是自己不知道的……

而這位終身獨身並且感情生活謎一般的作曲家究竟是什麼模樣（很多學者至今仍提出拉威爾喜歡逛巴黎妓院滿足慾望)？或許在聽過他的作品之後，你心裡的拉威爾是感性或是理性，只有你自己最清楚吧!!

▶拉威爾的書桌 © Arthur Thévenart/CORBIS

# 04　24, Square de l'avenue Foch 75016 Paris

—— 姝姝的家

「我犯了全天下男人都會犯的錯」這一句話雖然是這幾年才流行的，但是男人偷吃的劣根性卻已經不是什麼新鮮事了。某日與一群熟識的女性朋友聊天，對話中「數」位曾經被法國男人背叛的女孩卻異口同聲地說，即使被法國男人背叛，但分手之後仍舊對他們的浪漫以及多情念念不忘。聽起來實在讓人洩氣，但是法國男人似乎就是有這個本事，音樂家當中，德布西 (Claude Debussy, 1862–1918) 就是個典型法國男人的例子，翻開德布西的樂譜仔細查看便會發現，德布西大多數題獻人的名字都是女性，這當中可能除了他的女兒姝姝 (Chouchou，本名為 Claude-Emma，Chouchou 是德布西對這位寶貝女兒的暱稱，法文中的 Chouchou 有心肝寶貝的涵意) 跟德布西的關係最純真之外，幾乎都與德布西的情史脫離不了干係……

▲ 巴斯查 (Marcel Baschet) 於 1884 年所繪之德布西肖像

德布西與女兒姝姝 ©
Collection Roger-Viollet

這天趁著難得的冬日陽光，依循著明信片的地址來到了巴黎十六區，就是想找找這位影響法國當代音樂極為重要的作曲家——德布西，從 1905 到 1918 年去世前位於巴黎的住所，此處也是德布西與曾經是他鋼琴學生的家長——有夫之婦的艾瑪‧巴鐸克 (Emma Bardac, 1862–1934) 共同生活的地方。

德布西不是隻好兔子，按照我們的說法「好兔不吃窩邊草」，不吃窩邊草是因為怕獵人找上門來。可是在德布西的感情世界中只有不吃回頭草是真的，他盡搞自己身邊好友甚至是學生的家長，看在現代人眼裡實在已經夠荒唐，更何況十九世紀末、二十世紀初的法國上流社會，可以想見當時是多麼震驚大眾的社會事件。此時我也想起我指揮班上的同學們，當中的男女關係也是錯綜複雜得讓我常常不知道下堂課之後，誰又會跟誰牽手進教室了，法國人的多情，或你要說濫情，也真是讓人驚嘆的偉大法國文化之一！

© Collection Roger-Viollet

© Bettmann/CORBIS

法國，這玩藝！

提到德布西的最後一任妻子艾瑪，她的前夫是位銀行家，當艾瑪常以演唱德布西聲樂作品的名義跟德布西互通款曲的時候，她已經是好幾個成年子女的媽了，並且當中幾個也都曾是德布西的鋼琴學生，在艾瑪與前夫正式離婚的前兩年，就已經為德布西生下一個女孩，也就是大家口中的 Chouchou，所以當艾瑪與德布西在 1905 年結婚時，當時巴黎藝文圈的人士大多選擇站在德布西第二任下堂妻——羅莎莉·泰克希爾 (Rosalie Texier) 這一方，因為羅莎莉曾為此自殺希望能挽回德布西的心，然而自殺未果而她也沒贏回婚姻。

▲馬奈，【馬拉梅肖像】。

羅莎莉是當時巴黎社交圈當中小有名氣的時裝模特兒，也是一位裁縫師，她跟德布西的婚姻也只維持了六年不到，因為在 1899 年之前，羅莎莉也是從自己女性友人蓋布瑞爾·杜邦 (Gabrielle Dupont) 的身邊搶走德布西（這可以說是現世報嗎?），當時蓋布瑞爾甚至舉槍自盡，幸而也沒有因而身亡。而在與蓋布瑞爾從 1890 年開始交往的九年當中，算是德布西創作生涯中面臨巨大轉變的時期，因此蓋布瑞爾可以算是影響德布西創作很重要的女人，不過我們知道的情況是，重要的女人不一定是一輩子最後的女人，這話用在德布西身上實在恰當，在這之前，德布西還曾與一個建築師的妻子有過一段持續多年的戀情，只不過本文實在不想成為水果報紙因此就省略不談了。

◀◀德布西最後一任妻子艾瑪·巴鐸克
◀德布西與前妻泰克希爾

1890 年之後，德布西開始在音樂創作上發掘了自己的風格與方向，這一年可以說是後來音樂學者在劃分德布西音樂創作上明顯的分界點。於此之前，德布西可以算是華格納音樂的忠實擁護者，有幾件事情或許可以顯示為何德布西轉變了態度。他身邊環繞的朋友——許多象徵主義的詩人例如馬拉梅 (Stéphane Mallarmé, 1842–1898)，都是華格納的熱烈崇拜者，德布西甚至曾經在 1888 年以及 1889 年兩次前往拜魯特音樂節朝聖，觀賞華格納樂劇《崔

04　24, Square de l'avenue Foch 75016 Paris

斯坦與伊索德》(Tristan und Isolde) 以及《帕西法爾》(Parsifal)。這一年他從拜魯特回來之後，則在巴黎的萬國博覽會上首次接觸到印尼爪哇島的甘美朗音樂，從此他也深深地著迷於東方音樂，這不但影響他在音樂作品當中時常運用五聲音階，也讓他開始思考各民族音樂間本質上的差異。

然而在 1890 年，當他與他口中「親愛的碧眼嘉比」陷入熱戀之後，他突然對於華格納作品完全地反感，甚至告訴身邊的人，身為一個法國作曲家，需要有自己的音樂風格，不能老是屈服在德國的音樂之下，甚至搖旗吶喊地變成華格納的反對者。這時他剛過而立之年，一個邁入成熟時期的男人，或許在感情獲得極大滿足的同時，也開始考慮自己整個創作的方向。當時德布西的反對意識非常強烈，自己的作品也愈來愈趨向法國化，最後終於成為一位純然法國風格的作曲家。我們不能完全斷定嘉比對當時德布西創作的影響，不過這段時間也確實是德布西在創作方向以及創作量達到巔峰的時刻。

德布西的音樂或許就像他的感情世界，總是讓人霧裡看花看不清，或者你說朦朧美吧！這也跟所謂印象派音樂給人的印象是很接近的。不過要說印象主義其實是繪畫創作派別上的一個名稱，而且事實上，一開始是由當時報社的記者在揶揄一群不得志的畫家所創造的名詞。

話說十八世紀後半，當時繪畫上主流的畫家還是以宗教、英雄人物與戰爭或是風景畫為創作的主題，但高盧人的民族性本身就有著反動性格，因此出現了一群年輕畫家掀起改革，但是畫家的作品怎可能馬上獲得認同，特別是在法國每年所舉辦的畫展與比賽當中，這群青年畫家的畫作當然就是以落選作為下場。

這群落選畫家陸續在 1863 年與 1876 年聯合在巴黎舉辦了一場「落選展覽會」以及一場「無名作品展覽會」。這兩次畫展帶給當時群眾很大的震撼，由於畫風極為大膽、活潑，在畫展

法國，這玩藝！

之後被所謂的主流派與媒體聯合起來大肆批評，甚至將莫內 (Claude Monet, 1840–1926) 的【印象‧日出】(*Impression, soleil levant*) 這幅以當時眼光來看風格太過抽象的作品譏笑為劣等畫，以致後來當人們在嘲笑這一群畫家時，都稱他們為「印象派」。

不過不知道德布西是不是因為這樣的關係，而不認同自己是所謂的印象派音樂，其實如果就音樂創作手法來看，德布西應該更接近於所謂的象徵主義，他所追求的是聲音色彩瞬間變化所產生的音響效果。為了達到這個目的，傳統的和聲學理論也在德布西手中給完全地釋放開。

德布西的音樂在旋律架構上也變得模糊不清，因此常讓人聽起來摸不著頭緒，帶著一種朦朧不清的印象。另外，德布西擅長以和聲、音色來營造作品氣氛，相對地降低了旋律的地位，因此我也問過我的鋼琴老師以及指揮教授，詮釋德布西作品與其他作曲家作品的差異，鋼琴老師給我的答覆是德布西鋼琴作品很重要的一環在於踏板的學問，掌握好踏板技巧也等於控制了所謂模糊朦朧之美的要門，而鋼琴觸鍵也非習慣了詮釋德奧作曲家如巴赫、莫札特 (Wolfgang Amadeus Mozart, 1756–1791) 與貝多芬鋼琴作品的演奏者能夠一時改變的，觸鍵習慣以及掌控也影響詮釋德布西作品很重要的手指技巧問題。

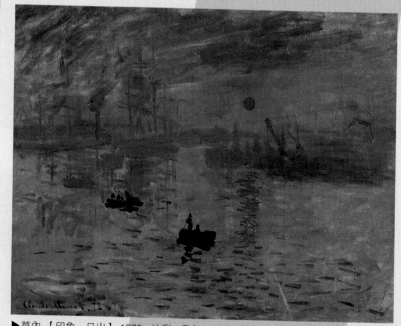

▶莫內，【印象‧日出】，1873，油彩、畫布，48 × 63 cm，法國巴黎馬蒙東美術館藏。

▲ Isabelle Cals 於《佩利亞與梅麗桑》中飾演梅麗桑 © AFP

法國,這玩藝!

另外德布西在鋼琴作品當中充分運用了鋼琴的特性，除了之前提到踏板使用的關鍵外，還有高、低音域間的對比以及泛音的混合效果等。當時他所謂一些新的實驗性嘗試，也影響整個二十世紀之後作曲家與演奏者甚至是聽眾，對於鋼琴音樂以及音響效果的重新認識，所以後來有許多學者將德布西在鋼琴創作上的貢獻，拿來和鋼琴詩人蕭邦媲美。同樣都是詩人，就看聆聽的人怎麼解讀了……

而到了管弦樂作品，則考驗一個好的指揮如何去訓練樂團演奏瞬間轉換的和聲，以及如何控制原本就不清楚的旋律線條，讓音樂在模糊當中不至於破碎又能有朦朧美感，這是好指揮詮釋德布西管弦樂作品時很重要的一環。

若要講到真正確立德布西象徵主義 (Symbolisme) 作曲家地位，應屬 1894 年管弦樂曲「牧神的午後前奏曲」在國民音樂協會首演，這首曲子是德布西根據馬拉梅的詩〈牧神的午后〉於 1892 年所創作，由於作品風格與手法，史無先例，音樂中充滿官能美的意境，據說當時觀眾聽得如痴如醉。德布西象徵主義風格的作曲手法，至此也完全確立於當時的法國音樂圈。

到了 1902 年 4 月 30 日，德布西花了八年時間所創作的唯一一部歌劇《佩利亞與梅麗桑》 (*Pelléas et Mélisande*) 在巴黎喜歌劇院 (Opéra Comique) 首演。由於贊助人梅克夫人對於首演人選的不滿，導致她向當時媒體爆料認為作品本身毫無價值可言，因此在當時首演成績可謂毀譽參半，但後來事實證明這確是法國近代歌劇音樂的奠基之石，已成為二十世紀法國以及世界歌劇創作中相當重要的一部作品，巴黎每年在歌劇院節目單上永遠都可以看到這部作品被不同的導演或指揮賦予不同新意的演出。在《佩利亞與梅麗桑》發表之後，德布西成了當時新音樂運動的領導人物，他在歐洲許多城市裡以指揮的身分演出自己的作品，同時也經常為各雜誌撰寫評論。

04　24, Square de l'avenue Foch 75016 Paris

如果在臺灣提到所謂的「印象樂派」，很多人都很容易把德布西跟拉威爾的名字聯想在一起，因為當時兩位作曲家都主張脫離德奧樂派的影響，復興法國音樂傳統，並且發展出一套獨樹一格的音樂語法。但如果仔細聆聽兩人的風格，其實是有很大的差別：德布西喜歡運用奇異的和聲，渲染出光影交錯的朦朧色彩；拉威爾則注重旋律線的起伏，仔細推敲每一個音符的位置。因此後來有人說，如果德布西是用畫筆跟顏料描繪出萬物的印象，那麼拉威爾便是用尺跟座標測量出它們的位置。這或許是大家可以用來想像兩位作曲家，創作作品大方向上的差異。

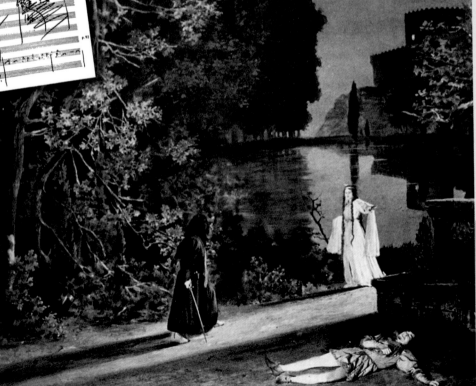

◀《佩利亞與梅麗桑》手稿

◀《佩利亞與梅麗桑》首演由瑪莉·嘉登 (Mary Garden) 與尚·貝西耶 (Jean Périrer) 分飾男女主角，畫面為佩利亞死亡的場景

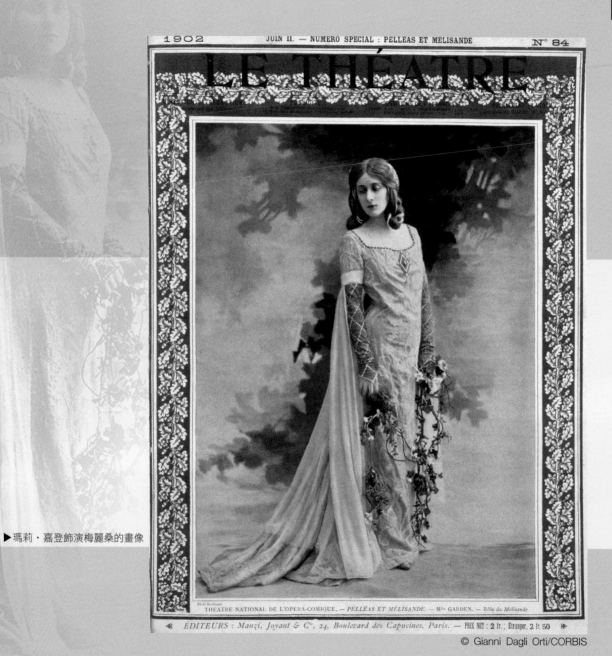

▶瑪莉・嘉登飾演梅麗桑的畫像

04  24, Square de l'avenue Foch 75016 Paris

◀德布西的女兒姝姝
© Collection Roger-Violet

Claude
Debussy
24, square de
l'avenue Foch
Paris 16ᵉ

我站在德布西位於巴黎十六區的豪宅前，把耳機音樂轉到了德布西鋼琴作品「兒童天地組曲」(*Children's Corner*)。這是他在 1908 年為了女兒姝姝所創作的，音樂當中簡單純真的旋律透露著一個為人父親對女兒的憐愛，即使後來的人形容德布西是個「熱兔子」(Chaud Lapin，是法文的花花公子，直譯的話就是發燒熱情的兔子)，個性古怪、擅長辯論而不好相處的音樂家，但當他回到家中，變成身為男人的另一個身分──父親的角色時，則可以從這部作品當中完全發現德布西不為人知的、屬於慈父的另一個面向。

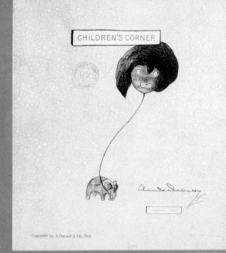

▲▲德布西位於十六區豪宅的明信片
▲「兒童天地」封面

更何況提到德布西在當時以男女關係複雜而被批評的時刻，整個巴黎藝文圈當中關係混雜的又豈止有他，著名畫家羅丹 (Auguste Rodin, 1840–1917) 也正與女學生卡蜜兒 (Camille Claudel, 1864–1943) 分分離離地熱戀著，還一起匿名旅行，羅丹當時已有婚約關係，因此他與卡蜜兒在一起無疑也是個大醜聞。此時音樂圈也有一位從比利時來的超級小提琴家伊薩依 (Eugène Ysäye, 1858–1931)，他與羅丹也是好友，一樣都熱愛「美好的事物」，除了追求完美的藝術境界，凡是年輕、又有藝術家氣息的女子，也同樣逃不過他的嗅覺（在法文裡嗅覺與感覺同是 Sentir 這個字）！不過如果再想想，我的老師已經年近 80，現在第三任妻子小他 50 歲，剛出生的小孩比他孫子還小，這大概也是法國人勇於創造跟追求自己的民族特性當中的一環，不管你認不認同！！也或許是愛情，在這些浪漫的藝術家心中，是很難劃分出界限的。

▶德布西與妻子艾瑪

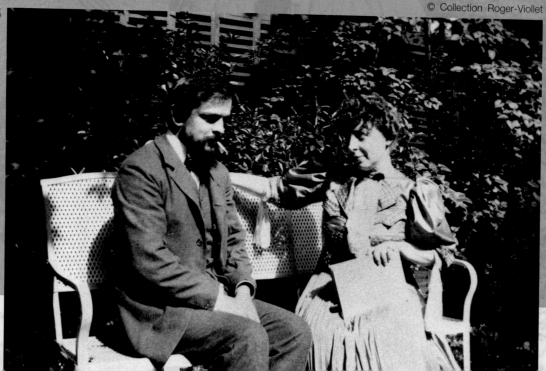

© Collection Roger-Viollet

那天我從 Marcel Sembat 在搭往 La Motte Picquet 的地鐵站當中，聽到了一個吉普賽人拉著手風琴演奏著皮亞佐拉 (Ástor Piazzola, 1921–1992) 的探戈音樂，讓我差點忘了要下車轉站這檔事，回家後想想皮亞佐拉的探戈並非來自自己生長血液中的元素，但是為什麼會讓我這異鄉人在這裡想起自己的故鄉？

其實許多來自各地的音樂家也都曾經在巴黎或法國譜出他們故鄉的聲音，這片美麗的土地也總是能夠勾引出每個敏感創作者心底的聲音。例如：來自紐約的蓋西文 (George Gershwin, 1898–1937) 因為一趟巴黎之行而創作了「一個美國人在巴黎」(An American in Paris)。而提到這一位來自美國的作曲家與法國的淵源還真是不淺，1924 年當時蓋西文已經以作品「藍色狂想曲」(Rhapsody in Blue) 聞名美國樂壇，但仍感到自己作曲手法尚待加強，因此在 1928 年到法國旅行時，順道向幾位心儀的作曲家討教作曲技

◀蓋西文自畫像

法國，這玩藝！

巧。蓋西文的年代，也正是法國印象樂派影響力最大的時候。因此在拜訪法國作曲家拉威爾時，便希望拉威爾能收他當學生，傳授他作曲技巧，但是拉威爾則妙答說：「當你能成為蓋西文第一時，為什麼要當拉威爾第二呢？」

同樣趣事也發生在蓋西文與史特拉溫斯基之間，史特拉溫斯基早已耳聞蓋西文在美國已經以演奏爵士音樂和一些結合爵士與流行音樂的作品賺取很多演出費，當蓋西文上門求教時，史特拉溫斯基便以酸溜溜的口吻回他：「不如你來幫我上幾堂課如何？」聽起來這些作曲大師們都有些拒人於千里之外的感覺，不過事實不然，拉威爾就曾評論蓋西文作品說道：「我

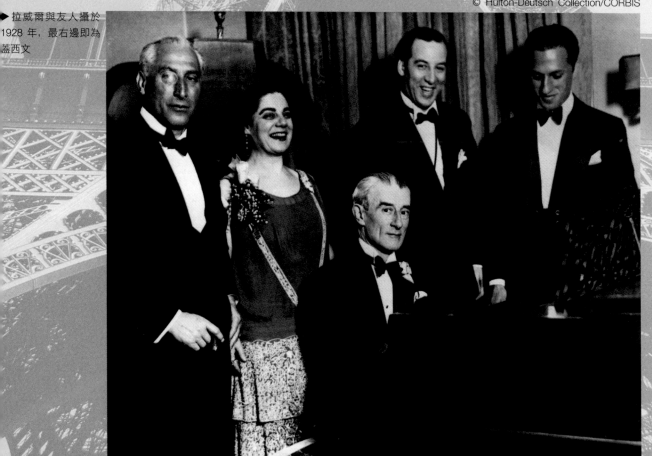

▶拉威爾與友人攝於
1928 年，最右邊即為
蓋西文

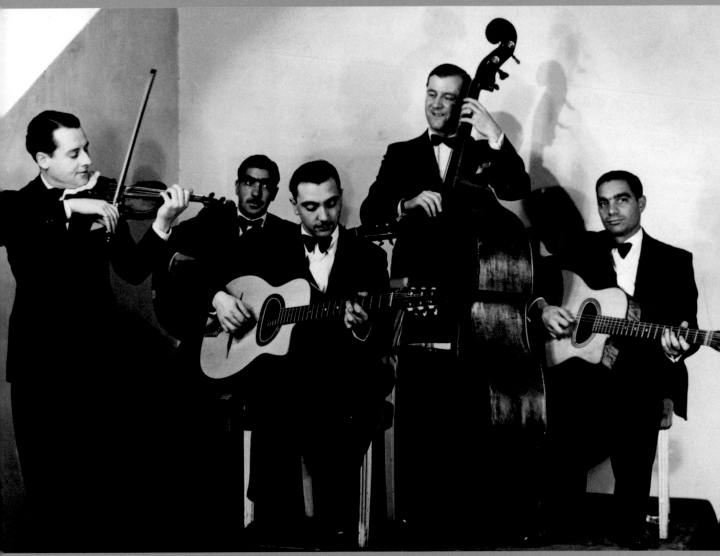

▲法國吉他手萊恩哈特與小提琴手葛哈佩麗等樂手組成的「熱力俱樂部五重奏」© Bettmann/CORBIS

法國，這玩藝！

發現爵士音樂有趣的地方是它的節奏、它所掌握的旋律和旋律的本身，我曾經聽過蓋西文的作品，我發現它們是很有魅力的！」

這一趟旅行顯然並沒有為蓋西文想要精進的作曲技巧獲得很大的助益，但此趟法國之行卻也成為蓋西文回到美國後的創作靈感來源，引發出重要的代表作品「一個美國人在巴黎」，作品用樂器生動描寫二十世紀初巴黎車水馬龍的繁華景象，帶有極高的管弦樂模擬聲響效果的趣味性。

提到了爵士樂，也讓我想起每當有朋友造訪巴黎，希望參觀的表演活動除了紅磨坊以及麗都秀，或是巴黎幾個重要樂團的音樂會之外，不外乎就是巴黎的一些爵士餐廳小酒館了。其實巴黎這座城市的各個角落也都散發著不同族群融合的聲音，這也是巴黎之所以能成為世界都市很重要的因素，因為他們尊重並認同不同的文化，這多元化城市的聲音除了大家想到的所謂流行音樂或是非主流市場的古典音樂以外，爵士樂也絕對是豐富這裡音樂生活的一環。

早在二次世界大戰之前，巴黎人就普遍接受了另一種聲音——爵士樂，此時巴黎也出現許多以演奏爵士樂為主的餐廳與酒館，而法國幾乎是整個歐洲地區最早接受爵士樂影響的國家。1930 年，當時的法國吉他手德揚戈·萊恩哈特 (Django Reinhardt, 1910–1953) 就發展出極富吉普賽風情的爵士樂，這種帶有歐陸特色、又與搖擺爵士傳統契合無間的音樂，成為萊恩哈特的風格獨具的標誌。他和小提琴手史蒂芬·葛哈佩麗 (Stéphane Grappelli, 1908–1997) 等樂手組成的「熱力俱樂部五重奏」(Quintette du Hot Club de France)，也在巴黎吸引了許多樂迷的擁戴，直到今天為止大家都還可陸續發現這段時期的錄音作品，因此別以為爵士樂是美國人的玩意，今天的法國人會告訴你，這東西沒有法國人還真是沒有今天的局面！

05　異鄉人的歌

在眾多旅居法國的外國作曲家裡，有一位很特別的是來自巴西的魏拉－羅伯士 (Heitor Villa-Lobos, 1887–1959)，大部分後來的聽眾都認為他是在巴西創作而聞名於世的巴西作曲家。當年 36 歲的魏拉－羅伯士已經以許多作品受到巴西樂迷的肯定，巴西政府還提供他一筆豐厚的獎學金到巴黎精進創作技巧。此時的巴黎恰巧處於一次世界大戰後快速的復甦時期，來自世界各地文人雅士薈萃，音樂圈熱鬧非凡，除了法國原本的音樂家拉威爾、法國六人組，另外剛提到的蓋西文、科普蘭 (Aaron Copland, 1900–1990) 以及俄國的史特拉溫斯基、普羅高菲夫 (Sergei Prokofiev, 1891–1953) 等音樂家，都相繼在巴黎出現。魏拉－羅伯士就是於 1923 到 1930 年間，以巴黎為中心，在歐洲獲得了很多的音樂經驗與成長，他也與許多當代的音樂家建立起非常深厚的友誼。當年他在這裡的舞臺上創作了許多結合巴西民謠與西方古典音樂的樂音，而巴黎的音樂經驗，也在魏拉－羅伯士於 1930 年回到巴西之後開花結果。

除了大家所熟悉的幾位近代的音樂家，更早像是鋼琴詩人蕭邦也在巴黎留下無數思念故土的鋼琴珠玉，兩百多年前的莫札特也數度來到巴黎，除了在巴黎出版了 K.6 到 K.9 的四首小提琴奏鳴曲之外，也完成他標題為「巴黎」的第三十一號交響曲。另外被作曲家舒曼 (Robert Schumann, 1810–1856) 稱之為十九世紀莫札特的德國作曲家孟德爾頌 (Felix Mendelssohn, 1809–1847) 也都曾在巴黎的音樂舞臺上發光發熱……。每個城市似乎都有每個城市的聲音，而巴黎實在是個擁有來自世界各地美麗聲音的多元都市。

在巴黎，除了每晚在各個劇院或音樂廳有著不同形式、時期的音樂會之外，巴黎多元化的聲音並不只限於這些尊貴的廳堂。今天當你走在巴黎街頭，總能夠在某個轉角遇到街頭藝人或音樂家，這些所謂的街頭藝人，其實是需要通過巴黎市政府以及巴黎運輸自主公營事業 (RATP) 的檢定考試才能夠在地鐵以及路邊賣藝的，除非兩邊都考過，不然還不能地上、地下兩邊通吃。有些藝人我甚至都能夠背出他們習慣出現的地鐵站：盧森堡公園 (Jardin du Luxembourg) 地鐵站前，夏天時總會有個老頭自己「扛」一架鋼琴（其實他是用推車推著

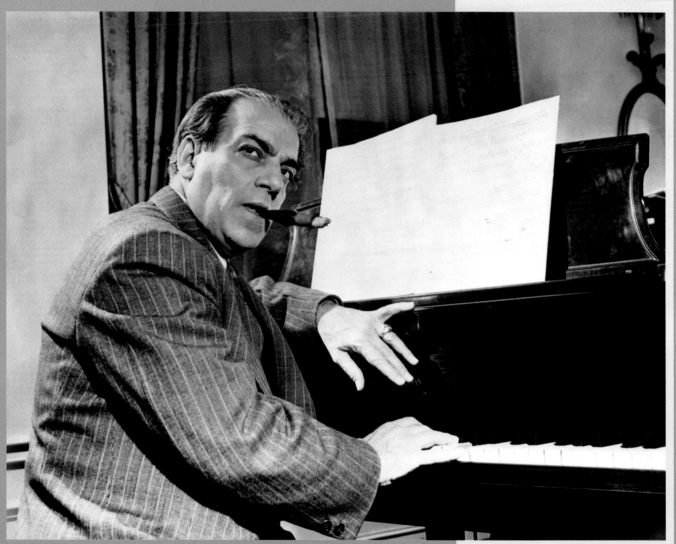

▲巴西作曲家魏拉一羅伯士

05 異鄉人的歌

鋼琴），即興彈著爵士鋼琴。另外每次要到香榭麗舍劇院聽音樂會必經的九號線 Alma Marceau 地鐵站，在通往劇院出口的走道中，那個可以用手風琴超快彈奏巴赫「觸技曲與賦格」的手風琴達人也讓我驚嘆不已。當然在地鐵除了有這樣單打獨鬥的藝人外，也有一群畢業於巴黎高等音樂院的學生組成的弦樂團，大部分時間都固定在要往夏特雷劇院音樂廳的夏特雷 (Châtelet) 地鐵站中演奏義大利作曲家韋瓦第 (Antonio Vivaldi, 1678–1741) 的四季小提琴協奏曲，夏天天氣好的時候，他們則會在週末假日於孚日廣場 (Place des Vosges) 的迴廊出現；另外也有一群來自祕魯的歌手與樂手，常會聚集在五號線與一號線交叉的巴士底站 (Bastille) 演奏富有南美風味的傳統音樂……

其實在巴黎我實在不敢自稱是學習專業音樂的人，往往在地鐵站或路邊聽到那些街頭音樂家的琴聲，我都想……我……怎能說我是學音樂的人，聽到他們的樂聲總讓我汗顏。當然不可否認每個行業總是會有騙吃騙喝的人存在，往往在車廂當中一個人上來演奏不到五秒鐘，你就會知道他是來撈錢還是在賺錢的，因為音樂會告訴你，你會知道的，那琴聲有沒有讓你去掏口袋零錢的動力……（另外一提的是，其實街頭藝術家在地鐵當中基本上是不能進車廂演奏，他們被允許在地鐵站中演出，不過是禁止進入車廂內的，如果被地鐵巡邏員抓到還得被罰錢。）

走在巴黎的任何角落，除了有不同街頭藝人帶給這城市的豐富聲音之外，其實到這裡的觀光遊客或是居民，也是豐富城市聲音的一環。走在巴黎大街小巷或是地鐵站中，總是能夠聽到身邊的人口中操著不同語言，當然如果你可以將語文當成是另一種音樂的歌，那巴黎將會是無時無刻充滿音樂的地方，端看你能不能欣賞了。數百年來不知道有多少來自異地的文人、畫家、音樂家……這些藝術家們都在巴黎這座城市留下許多他們的生命回憶——文人詩人留下文字、畫家用顏料畫布、音樂家用音符與演奏來記錄……這些異鄉人的歌也無形地豐富了巴黎。這些東西都是無形的城市寶藏！

我總想，為何一個地鐵沒有冷氣，交通運輸冬冷夏熱，人權高漲，因此常因罷工抗議而無法出門的城市，仍舊每天吸引成千上萬的人群到此？仔細思考，其實，不外乎是巴黎有著令當地人驕傲、讓外人歆羨的藝術文化涵養。當你有著文化的驕傲，其實你可以什麼都不用說出口，因為自信會寫在生活的臉上。如同一百多年前徐志摩到巴黎之後所寫下的一段話：「到過巴黎的一定不會再稀罕天堂；嘗過巴黎的，老實說，連地獄都不想去了。……讚美是多餘的，正如讚美天堂是多餘的；詛咒也是多餘的，正如詛咒地獄是多餘的。巴黎，軟綿綿的巴黎，只是你臨別的時候輕輕囑咐一聲『別忘了，再來！』其實連這都是多餘的。誰不想再去？誰忘得了？」

不論法國或是巴黎的調子，其實是需要你自己親臨之後用自己的語法唱出來的！

▲在巴黎隨處可見街頭藝人為這座城市帶來豐富的聲音

# 06　用音樂狂歡一整個夏天

喜歡音樂的朋友都知道德國著名的指揮家畢羅 (Hans von Bülow, 1830–1894) 曾經將巴赫、貝多芬以及布拉姆斯稱之為「德國 3B 作曲家」，德國 "3B" 或許是德國人引以為傲的重要音樂資產，但是其實世界各地也都有如同德國 "3B" 這樣代表性的人、事或物來表現一個地區或是國家的文化與生活特色。例如德國還有 "3M"： MontBlanc （萬寶龍名筆）、Mercedes-Benz （賓士汽車）、Mark （馬克）。"3B" 與 "3M" 同樣是德國人在不同年代當中，象徵音樂傳統與現代精緻商業發展下的奇蹟。美國人則說，如果要遊說政客，只要 "3B"：一份牛排 (Beefsteak)、一瓶波本威士忌 (Bourbon)、再一位金髮美女 (Blonde) 就足以搞定；

▲每年 6 月 21 日舉辦的音樂節用無處不在的樂聲迎接夏日的來臨（周昕攝）

法國,這玩藝！

紐西蘭居民生活中同樣也講究 "3B"：帆船 (Boat)、沙灘 (Beach) 以及烤肉 (Barbecue)；而到了義大利，如果你想要馬上跟義大利人完全聊開，只要這三個話題「足球、美食、法拉利」，保證讓你聊到想逃也逃不了。

其實法國人也有句俚語形容這裡的生活："McDo, Métro et Dodo"，McDo 是法國人對麥當勞的簡稱，Métro 是指地鐵，Dodo 則是法國童語裡面的睡覺（以上是年輕人的版本，事實上還有個更普遍的講法──Métro Boulot et Dodo，就是地鐵、工作和睡覺，多無奈的大人啊），意思是每天的生活就這三件事情的循環，由這「三多」（字尾音全是 O）就可得知法國人生活步調的沉悶了。而在這裡生活了幾年下來，還真讓我發現，這城市人的快樂，大部分是人造出來的，所謂人造的快樂，當然還是要歸功於法國與巴黎市政府的活動規劃以及設計。

首先，法國文化部會設定每一年為不同國家主題的文化年，在這一年當中，整個法國所有活動的主題都會圍繞這個國家來設定，例如可能 1 月是關於這國家的音樂展演、2 月則是攝影、3 月可能是文學、4 月是繪畫、5 月是電影……等等。我剛到法國的那一年，當時整

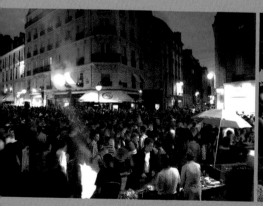  

個巴黎鐵塔原本晚上的黃燈變成了紅色的,原來當年是中國文化年,因此他們將鐵塔的燈光轉換成在中國象徵吉祥的紅色。而盧森堡公園的外牆則長年掛著關於當年度國家主題的攝影作品,如果大家有機會來到巴黎,不妨前往瀏覽一番。

除了有國家單位為全法國設定文化活動的議題之外,在巴黎市政府的推動下,各類音樂節也豐富了這個城市的音樂藝文活動。例如預告夏天來到的音樂節 (La Fête de la Musique),與 10 月初的白晝之夜活動 (Nuit Blanche) 已成為巴黎人迎接夏天跟告別夏天最主要的活動之一。

這個從 1982 年開始持續至今的音樂節,讓整個巴黎在每年的 6 月 21 日幾乎如同不夜城般陷入狂歡,這天你可以隨便拿著家中的鍋碗瓢盆,或只要是可以製造出聲音的物品到街上盡情狂歡(當然請注意安全,這晚的巴黎也是治安最糟的時候,整個城市像是個人身的大停車場,擠得水洩不通),而巴黎幾個公立與私人樂團都會在此時推出不同類型的免費音樂會來回饋市民,整個大巴黎的音樂團體也會在這晚無所不在地用不同國家、不同風格的旋律及節奏來解放巴黎人鬱悶了一整個冬天的心情,讓樂音傳遍這座城市的每一個角落。我也曾經趁著白晝之夜的活動到羅浮宮金字塔廣場下或是奧塞美術館的中庭,聆聽法國國家管弦樂團 (Orchestre National de France) 的免費音樂會。當然由於是免費,所以請提前到場。另外插個題外話,每個月的第一個週日,全巴黎大大小小的博物館都開放免費參觀,因此如果要來巴黎自助旅行的話,記得挑選這個時間來撿便宜,別辜負了巴黎政府的一番美意。

法國,這玩藝!

除了在巴黎有這樣的活動，整個法國的藝術節或音樂節更是讓人眼花撩亂：巴黎近郊有奧佛音樂節 (Festival d'Auvers-sur-Oise)；南部的拉赫克・東饗 (La Roque d'Anthéron) 國際音樂節則以鋼琴曲目為主；羅亞爾河河谷的夏特則有以管風琴為主題的夏特國際管風琴音樂節 (Festival International d'Orgue de Chartres)；北部著名的史特拉斯堡音樂節則以不同主題為每屆音樂節的特色；東邊的貝桑松音樂節 (Festival International de Musique de Besançon-Franche-Comté) 是以兩年一次的指揮大賽聞名，但在無指揮大賽時仍會推出不同形式的音樂會，因此在初秋的 9 月，每每成為全世界著名的音樂焦點。通常有指揮大賽的音樂節會持續 20 到 25 天左右，無指揮大賽時則大約為 10 至 15 天。

我曾經兩度來到這裡參加音樂節，一次是以指揮大賽為主的 2003 年，一次則為單純音樂節形式的 2006 年。2003 那年，由於有朋友在當音樂特約記者，因此數場音樂會得以以免費或偷渡方式進去。記得當年雖是以指揮大賽為主，但音樂節的音樂會陣容仍是非常堅強，像是馬友友以及小提琴家基頓・克萊曼 (Gidon Kremer) 帶著波羅的海室內樂團的演出都讓

▶以鋼琴曲目為主的拉赫克・東饗國際鋼琴音樂節 © AFP

▲ 2007 年的貝桑松指揮大賽由來自新加坡的 Darrell Ang 贏得首獎 © AFP

法國,這玩藝!

我至今難忘。當然印象最深刻的莫過於指揮大賽的決賽，最後是由三位分別來自俄羅斯、日本以及美國的青年指揮，在晚上八點左右開始連續將近四個小時的決賽音樂會。其實說到音樂會進場時間，在歐洲音樂會入場時間大部分是八點半，與臺灣的音樂會大概差了一個小時左右，所以音樂會的結束時間也大致都在十一點鐘前後，當然如果是上演歌劇，通常會取決於作品本身的長度，提早至六點半或七點開始，特別是像華格納長度驚人的樂劇，更可能從下午三、四點就開演了。因此，如果購買歌劇院場次的票可千萬記得看清楚時間，我就曾經買過一場在巴士底歌劇院的華格納樂劇《萊茵的黃金》「排練」音樂會（這裡樂團排練或歌劇排練通常也有售票開放進場），因為沒有仔細看入場時間直覺以為是晚上八點，結果八點到的時候，整個排練已經過了一半，原來是從下午四點半就已經開始了，還好那晚的排練到晚上十一點，不然真是讓我欲哭無淚！

而提到那年指揮大賽整個賽程結束，已經是半夜十二點左右，再加上評審開會討論，等到正式宣布時已是凌晨一點，讓那天沒吃東西就進場並且聽到最後的我，已經幾乎餓癱在座位上，這也難怪歐洲的觀眾在中場休息時間，通常都是到劇院附設的吧檯吃個點心、喝杯小酒，以儲備下半場的體力了。整個比賽的過程都是售票入場，所以如果您也想參與這樣比賽性質的音樂會，最好是提早購票，因為通常初賽、複賽的票都還容易在當場買到，但決賽如果不提前買還真是會搶不到位子（此例適用任何國際比賽音樂節）。

在法國除了之前曾提到的貝桑松青年指揮國際大賽暨音樂節之外，另外像是由法國女鋼琴家瑪格麗特・隆 (Marguerite Long, 1874–1966) 及小提琴大師賈克・提博 (Jacques Thibaud, 1880–1953) 於 1943 年所創辦，平均三年舉辦一次的隆—提博鋼琴與小提琴國際大賽 (Concours International de Piano et de Violon Marguerite Long-Jacques Thibaud)，直到今天仍然延續傳統，這也成為年輕音樂家踏上國際舞臺的重要跳板。另一項從 1980 年開始、也是法國著名的器樂大賽——朗帕爾長笛國際大賽 (Concours de Flûte Jean-Pierre Rampal)，則是世界各地長笛好手躍升國際的試金石。這些以巴黎市政府為主辦單位的國際大賽，除了比

◀十六歲的日本小提
琴家 Shion Minami 在
2005 年隆一提博鋼琴
與小提琴國際大賽中
彩排 © AFP

賽的重點音樂會之外，也都會邀請歷屆得主或是國際大師舉辦音樂會，以增加大賽的知名
度與名聲。

其實提到音樂性比賽，在這個年代還真是年輕音樂家們躋身國際音樂舞臺的跳板，至少也
是一個可以發聲的舞臺。不過比賽或許是個機會，在法國（或是全世界？）靠比賽成為國際
著名音樂家或指揮家的人固然不在少數，但是套兩句我的指揮教授說過的話，或許可以作
為參考，「在法國要當指揮不是靠簡歷跟比賽，是靠電話」，而我在蘇黎世的音樂總監則說：
「這年代要成為國際性音樂家，天時、地利、人和缺一不可。」的確，如今想要成為眾人心
目中的卡拉絲或是卡拉揚，還真是比五十年前更具挑戰性了。

而在法國還有其他音樂類型的音樂節，例如：在東南邊的的戎 (Dijon)，夏天也有以巴洛克
時期作品為主的波奈巴洛克歌劇國際音樂節 (Festival International d'Opéra Baroque de
Beaune)；還有以文藝復興時期為主的佟茗尼葉音樂節 (Festival de Musique du Comminges)；
此外，也有位於蔚藍海岸城市的蒙頓管弦樂團主辦的以室內樂作品為主的蒙頓音樂節
(Festival de Musique de Chambre de Menton) ……

法國,這玩藝!

以上幾個音樂節都屬於固定舉辦的音樂節，尚不包含每年為特別主題而舉行的一些特別活動音樂節慶或是以比賽為主的音樂節。像是不定時舉辦的勃艮第美酒音樂節 (Festival Musical des Grands Crus de Bourgogne)，或是 2008 年所舉辦的南特瘋狂日節慶 (La Folle Journée de Nantes) ……等等，這些都不是固定與常態的音樂節，但是卻也都提供一個場合與舞臺給現在需要空間的年輕音樂家們。或許如同《誰殺了古典音樂》一書中所提到，這年代以音樂家為名的商人們，只要在賺錢的名義上套個音樂節的名目就可以賺進大把鈔票了……，實情是否如此我也不敢妄下斷語，就留待您自己判斷吧。

若真要細數法國的音樂節實在太難，想到法國旅遊的朋友們不妨先在網路上鍵入 Festival de musique 再加上地區名稱來搜尋，相信就會有一長串的驚喜出來，真是要啥有啥的豐富。另外也可以直接到法國文化部網站上查詢每年的年度音樂節慶。倘若你計畫到法國參加音樂節，除了要密切注意網路購票的開放時間，更重要的是住宿問題的考慮。如果確定要出席音樂節，最好能夠提前半年左右先訂好住宿，除了可以得到比較優惠的價格，也能確保到時候不至於露宿街頭。因為通常等音樂會場次確定之後，飯店也馬上會被預定一空，這是個人小小經驗，提供參考。

整個法國地區的音樂節大部分集中在 5 月底到 10 月初這段法國天氣最好的時間，此時的陽光照射時間可以到晚上十點半多，這對於沉悶了一整個灰黯冬天以及陰雨綿綿的春天的法國人來說，無疑是一段鎮日享受陽光的美好時刻，因此這些音樂節除了有一般室內形式的音樂會外，更有許多是以戶外形式來舉行，讓喜歡享受日光浴的法國人可以躺在公園的草地上欣賞音樂，這也就不難看出為什麼在這段時間內所創造出來的節慶活動是如此密集了！

我也常跟朋友開玩笑，夏天的巴黎要在戶外咖啡館找個位子坐下來，比在臺北下班時間找停車位還困難，用這比喻你或許可以想像，就像要在夏天的音樂節中買張入場券一樣，因為同樣地一位難求……

**06** 用音樂狂歡一整個夏天

# 07 美國漢堡與法國起司的結合
## ——法國音樂劇

怎麼形容法國音樂劇 (Comédie Musicale)?

或許這樣的形容可以讓你有點想像的空間——漢堡夾上法國起司。法國前總統戴高樂 (Charles de Gaulle, 1890–1970) 曾說出一句舉世名言:「要治理一個擁有三百六十五種乳酪的國家,實在是件困難的事!」到過法國的人相信也會對他們的乾酪文化印象深刻,只要到了超市,大家一定可以發現有一大區是專門販售乾酪起司的,而且法國人最喜歡吃的乾酪起司如同我們喜歡吃臭豆腐一般,發霉長菌的越臭越好吃,所以冬天到朋友家吃起司鍋,結果就是讓我一星期仍帶著全身的臭味,完全散之不去。因此,如果在美式漢堡當中加上了法國起司,大家可以想像,漢堡的麵包香味與肉味會完全被法國起司的重口味蓋過去了!

其實提到法國音樂劇,真正發展的歷史比起我們印象中美國百老匯以及英國西區音樂劇重鎮的發展史,都要短得多,不過這卻不代表法國人會在這一個演出類型當中缺席。法國音樂劇大概發展的時間是從二十世紀的 80 年代開始,先提到這時期全世界著名的音樂劇演出,大部分仍集中於紐約百老匯,但此時觀看音樂劇的樂迷已經不再滿足於劇目本身的好壞以及曲目是否動聽,看音樂劇更多的涵義是看舞臺上的燈光效果以及驚人的特效,對這時期音樂劇的戲迷來說,如果只是要聆聽觀看音樂劇,坊間已經有太多的音樂專輯以及電

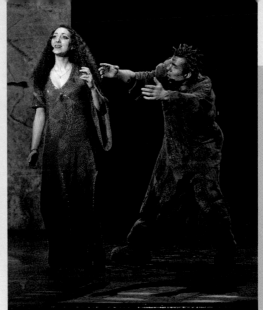

▲普拉蒙東　　▲科香堤
▶《鐘樓怪人》中的愛斯梅拉達與加西莫多（聯合報系提供）

影或是影像資訊可以滿足，既然要到現場觀看，當然就是得看華麗的聲光效果以及如特技一般的場面。

當年整個百老匯音樂劇的製作成本也因此提高許多，但是節目內容卻毫無新意。此時音樂劇成為紐約的觀光景點，但是看的都是觀光客，紐約人已經開始對於這種形同商品的劇作熱情大減，反倒是歐洲的英國人開始以英國式的新音樂劇，成為這段時間的主角，作品當中音樂的更流行通俗化，是這段時期音樂劇很重要的特色。

自從「英法聯軍」製作而獲得成功的《悲慘世界》(*Les Misérables*) 與《西貢小姐》(*Miss Saigon*) 造成轟動之後，來自法國的創作素材以及作曲家創作音樂劇的能力獲得重視，也成為日後法國第一部全世界音樂劇迷喜好的重要作品《鐘樓怪人》(*Notre-Dame de Paris*) 成功的關鍵因素之一。談到法國音樂劇與美國百老匯音樂劇，在劇情內容選擇上比較大的差異性在於，

**07　美國漢堡與法國起司的結合**

法國的音樂劇通常都從經典文學中取材，不像百老匯作品多跟現實生活有關。從經典文學取材的好處在於，當作品本身已經是全世界不僅是樂迷、文學愛好者甚至是普羅大眾都已經耳熟能詳的經典時，對於所謂的市場行銷而言更會是一項具有著力點的利器。另一方面，法國音樂劇對於劇情的鋪陳與重視有時也甚於美國音樂劇。

1998 年，由加拿大魁北克省的詞曲家普拉蒙東 (Luc Plamondon, 1945– ) 及法裔創作歌手科香堤 (Richard Cocciante, 1946– ) 合作，同樣是取材改編自法國大文豪雨果 (Victor Hugo, 1802–1885) 名著《鐘樓怪人》的音樂劇作，在巴黎國會大廳風光首演，除了成為當年國際音樂劇史上的盛事之外，一年售出兩百萬張門票以及七百萬張原聲帶的佳績，也成為法國有史以來最受到國際樂壇重視的音樂劇，打破了過去由《悲慘世界》所締造的紀錄。

從《鐘樓怪人》的成功之後，法語音樂劇也開始成為世界音樂劇演出中重要的一環，之後陸續推出的《羅密歐與茱麗葉》(*Roméo et Juliette*)、《十誡》(*Les Dix Commandements*)、《辛蒂》(*Cindy*)、《楊柳花嬌》(*Les Demoiselles de Rochefort*)、《小王子》(*Le Petit Prince*) 與 2008 年最賣座的《太陽王》(*Le Roi Soleil*) 等等，也相當受到歡迎。

從這裡我們可以發現法國人創作音樂劇目的幾個特點：作品大部分改編自文學名著，並將作品結合流行音樂和法國人驕傲的時尚品味。這些手法讓雨果的《鐘樓怪人》、莎士比亞的《羅密歐與茱麗葉》、安東尼‧聖修伯里 (Antoine de Saint Exupéry, 1900–1944) 的《小王子》這些經典文學登上音樂劇舞臺後，展現出不同的風貌。當倫敦西區的劇目缺少話題，紐約百老匯又因罷工而顯得停滯不前時，法國音樂劇作品遂成音樂劇風潮下的後起之秀。另外法國不像英美擁有音樂劇傳統，更沒有所謂創作上的束縛，在看到了倫敦與紐約音樂劇圈的起起落落，並面對這一波世界音樂劇低潮之時，他們改進了美英兩國在行銷上迷信大牌以至於經費過於投注於大卡司的問題，成功地陸續推出許多新創作來刺激世界音樂劇的生命。

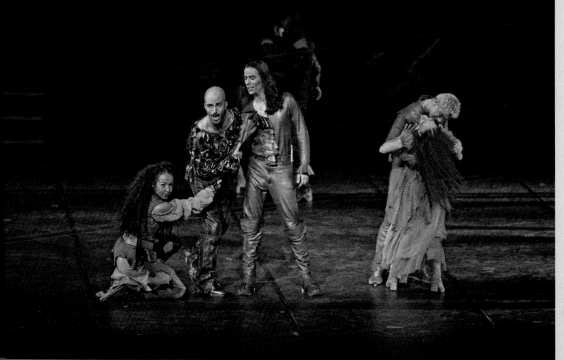

▲法國音樂劇《羅密歐與茱麗葉》在臺灣也引
起追星熱潮 © AFP

▶改編自電影的音樂劇《楊柳花嬌》© AFP

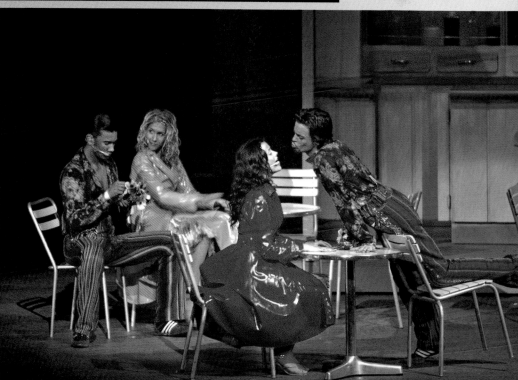

法國音樂劇不像英美音樂劇常會為特定明星歌手量身訂做劇目，他們的音樂劇演員也大部分是流行歌手，作品內容雖是經典名著或是大家熟悉的傳奇故事，然而透過流行歌手以及新秀年輕歌者的傳達，讓流行樂界在作品中自由發揮的空間更大，也更容易貼近一般民眾的心聲，順利打入平民市場。雖然到今天法國的音樂劇正式發展出自己風格只不過十數年左右，卻已經透過幾部大家耳熟能詳的作品，成功地與英語系音樂劇做出區隔。

在題材經過了準確選擇後，劇作的製作人便可以全心投入，將更多人力及前製經費使用於作品音樂部分的創作、布景搭臺的創意還有舞蹈元素的創新，像是街舞被大量地使用還有電子合成音樂的工業舞曲 (danse d'industrie) 元素都可以在這幾部法國音樂劇中發現。以曾經來臺造成追星熱潮的《羅密歐與茱麗葉》來說，劇中將現代電子音樂與古典音樂的旋律結合，並號召多位身懷絕技的舞蹈演員展現狂暴與媚惑的肢體語言，在當時也成為吸引法國年輕聽眾很重要的元素之一。在音樂方面，法國音樂劇擺脫百老匯式的唱腔，以流行搖滾的流行歌手在臺上飆歌。演出現場很多時候不用樂團（省錢要素）而靠電腦、電子音樂編排播放，舞臺布景、服裝設計除保留傳統元素外更結合時尚流行，也讓音樂劇在首演時常常成為時尚報導的焦點。

因此，法國音樂劇說穿了就是流行歌曲大會串，由於大部分聽眾對於題材本身已經有基本或是初步認識，因此在戲劇上的演繹或傳達其實只要點到為止大家便會了解，這樣淡化戲劇效果的手法反而可以讓人更專注於歌曲的聆聽。音樂劇演出宣傳也向流行音樂的行銷方式看齊，因此法國音樂劇可以算是結合了藝術、觀賞、經典、流行、綜合、獨特的商業性音樂劇代表了。

法國人也在這些音樂劇中真正地將其浪漫民族風格表露無遺。從雨果的《鐘樓怪人》直到安東尼·聖修伯里的《小王子》，道出法國人的浪漫個性不僅是花前月下的浪漫，很多時候作品的結局並非完美，但卻讚揚出人性中的某些正面積極的意義與價值，在美與醜、善與

惡的對比之下，卻也更容易看出法國人用創作來傳達那些面對生命不美好的稱頌。

怎麼簡單形容法國文化?

有人問我怎麼簡單地說出法國人的文化，說穿了法國人可以算是「口舌文化」的代表民族。在地鐵公車上往往能夠看到不認識的人突然可以熱絡地聊起天來，除了聊天，他們也喜歡辯論，在路邊、在地鐵站也可以聽到自我的法國人不管他人目光地大聲唱歌。法國人愛說話、愛聊天、愛辯論、愛唱歌的民族性是讓我印象深刻的，再者法國人喜歡接吻，路邊、橋上、地鐵裡……不論哪裡都可以看到情侶們接吻的畫面，而聊天、接吻、又愛吃喝，全都跟口舌有關。雖然他們喜歡動口，卻不代表他們光說不練，因為他們不正用了另一種唱歌的方式改變了當代音樂劇的風格嗎?!

▶改編自法國家喻戶曉的兒童名著《小王子》的音樂劇，曾於 2007 年來臺演出

© AFP

07 美國漢堡與法國起司的結合

# 舞蹈篇

戴君安／文

## 戴君安

英國瑟瑞大學舞蹈研究博士。現任臺南應用科技大學舞蹈系專任副教授 (1992- )，專長領域為舞蹈教育、舞蹈史及舞蹈跨文化與跨領域研究。1990 年畢業於美國紐約市立大學杭特學院舞蹈系，1992 年畢業於美國紐約大學舞蹈教育研究所。自 1996 年起，積極參與國內外舉辦的國際民俗藝術節，足跡遍及臺灣各地、葡萄牙、西班牙、法國、義大利、英國、瑞士、美國、丹麥及匈牙利等國。自 2011 年 8 月起，擔任「國際兒童與舞蹈聯盟」(Dance and the Child International—daCi) 臺灣分會 (daCi TAIWAN) 國家代表。

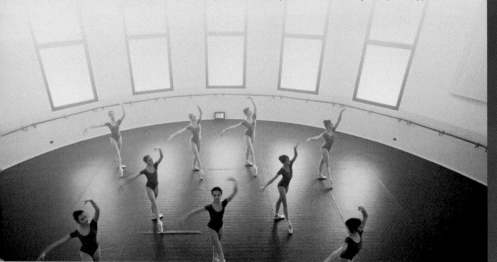

# 01 凡爾賽宮的香鬢舞影

位於巴黎西方 10 英里處，坐落著宏偉的凡爾賽宮 (Château de Versailles)，宮內的主庭中矗立著「太陽王」路易十四 (Louis XIV) 的雕像。仔細端詳這座雕像，他驕傲的神情彷彿述說著，當其在位時，集軍事、經濟及藝術顛峰的朝代裡，他如何沉醉於先人從義大利引入的宮廷舞中。當宮廷舞逐日發展成今日的芭蕾型態後，他更致力於芭蕾術語的訂定，並設立芭蕾學校。造訪凡爾賽宮時，不妨想像自己進入十七世紀的時光迴廊，在華麗的水晶吊燈下、明鏡為牆的廳堂中，隨著小步舞曲的樂聲婆娑起舞，享受香鬢舞影的異想世界。

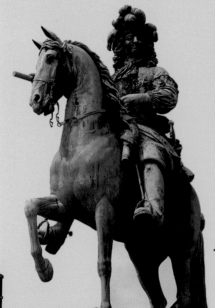

▲凡爾賽宮路易十四雕像

## 話說當年

在舞蹈的領域中，法國、義大利和蘇俄是世界三大芭蕾王國。但真要追根究柢的話，蘇俄的芭蕾源頭來自法國，而法國則來自義大利。要追溯法國的芭蕾發展，必須回到十六世紀。1533 年，義大利佛羅倫斯麥迪奇家族的小女兒凱薩琳 (Caterina dei Medici)，與法國的亨利王子結婚，也將義大利貴族的時髦玩意兒包括宮廷舞帶進了法國。亨利王子日後繼承王位，成為法王

**法國,**這玩藝！

亨利二世 (Henry II)，凱薩琳也成了皇后，她持續主持宮廷舞會，讓舞蹈在法國宮廷的熱度，媲美當年在佛羅倫斯的盛況。百年的世代交替後，法國出了一位超愛跳舞的國王路易十四，他不僅遺傳凱薩琳皇后的舞蹈熱情，更將法國的舞蹈發展推向另一個顛峰。

## 愛跳舞的國王——路易十四

金碧輝煌的凡爾賽宮位於巴黎西方，宮內的主庭中矗立著建造者的騎馬銅像，他是自封為「太陽王」的路易十四。路易十四出生於 1638 年，5 歲時父親路易十三過世，所以 5 歲登基的路易十四，由母親安娜皇后 (Anne of Austria) 及樞機主教輔佐國政。1654 年，16 歲的路易十四便正式親自掌理國政，在天時、地利、人和的多方有利條件下，路易十四在位期間，正是法國軍事、經濟最為鼎盛的時期。他之所以自稱為「太陽王」，是因為他認為自己

▼凡爾賽宮

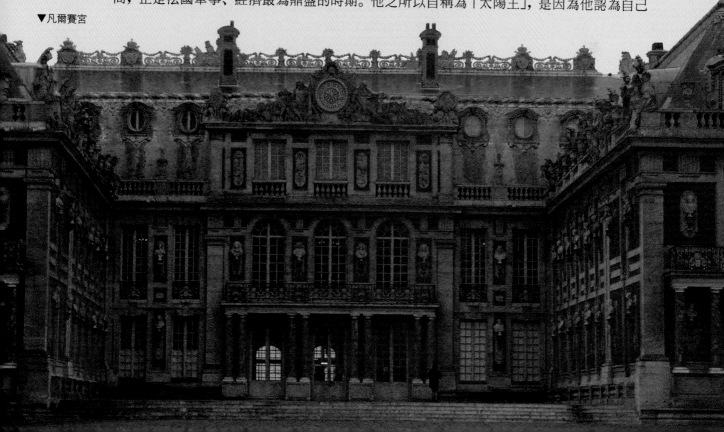

像太陽一般，用溫暖的光芒照耀著法國的國土與子民。

路易十四自幼年時期起，便十分熱愛舞蹈。透過樞機主教馬梭林 (Cardinal Mazarin) 的義大利背景，從當時舞蹈成就居歐洲之冠的義大利引進名師，指導路易十四學習舞蹈技巧，並且協助他粉墨登場。他在 15 歲 (1653) 時，於一齣舞劇《黑夜之舞》(Le Ballet de la Nuit) 中扮演阿波羅，也就是希臘神話中，每天負責駕著金馬車 (太陽)，從東邊趕路到西邊的天神。路易十四穿著一身金黃色的華麗服飾，頭上插滿金色羽毛，象徵鋒芒四射的陽光。自此，「太陽王」便成為他最愛的封號。

除了自己愛跳舞外，路易十四也對法國的芭蕾發展做了許多貢獻。1661 年，他成立了皇家舞蹈學院 (L'Académie Royale de la Danse)，以訓練專業舞者，並且制定芭蕾術語，將舞蹈教學系統化。為了培養舞蹈樂曲的編寫與演奏人才，他於 1669 年成立了皇家音樂學院 (L'Académie Royale de Musique)。1670 年後，路易十四自認體力不濟，不再親自登臺演出，而更積極地培養舞蹈人才。1770 年，巴黎歌劇院 (Opéra National de Paris) 完工後，皇家舞蹈學院便遷移至此，擔負表演和培訓的雙重任務。

路易十四可說是芭蕾舞史上，最被稱頌的國王。他對舞蹈的熱情與極力的推動，使得法國的宮廷舞大放異采，逐日蓋過興起的義大利，更進而發展成歌劇芭蕾 (Opéra-ballet)，也就是當今芭蕾舞劇的初始模式。即使在路易十四於 1715 年辭世後，芭蕾在法國還是持續地活躍如昔，直到今日。

## 法國宮廷的巴洛克舞蹈

在義大利的宮廷舞大舉輸入後，法國宮廷也從其他國家引進各種舞蹈，而且樣式不斷翻新，舞步也更加繁複。在路易十四主政的十七世紀時起，一直延續到十八世紀末，是法國宮廷

法國，這玩藝！

舞，又稱巴洛克舞蹈 (Danse Baroque) 最輝煌的時期。除了舞步、隊形有一定的形式外，還要注意各種小細節的正確姿勢，才能展現優雅的儀態，因此諸如敬禮、答禮的方式、男士們手靠佩劍的姿勢、戴帽及脫帽的姿勢、女士執手巾和搖扇子的姿勢等，都要遵照嚴謹的規矩執行。華麗的服飾和配件，更是貴族們彼此相互炫耀的重頭戲。

法國的宮廷舞有其自屬的特性，即使是承襲自義大利文藝復興時期的宮廷舞，在巴洛克時期也已有若干變化。例如：以往在義大利時，孔雀舞 (Pavane) 結束後，通常只銜接一段加勒里亞 (Galliard)；但是在法國則不但將加勒里亞更加複雜化，並在加勒里亞後又銜接一段嘉禾舞 (Gavotte)。

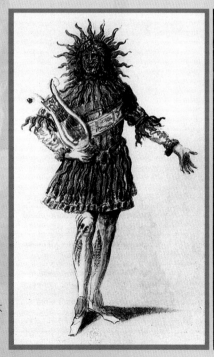

▶路易十四扮演的太陽王《阿波羅》

▶▶法王路易十四

01　凡爾賽宮的香鬢舞影

## 盛起於法國民間的宮廷舞

### ▉ 布蕾 *Bourrée*

有關布蕾的源頭，有多種說法，但一般相信，布蕾最早是法國中部一帶的民俗舞，大約在十七世紀中旬，被宮廷的舞蹈教師蒐羅並改編為宮廷舞，此後在宮廷中暢行了約 100 年之久。宮廷中的布蕾通常是二拍子的活潑曲式，運用了許多細碎的走步、蹲姿、切割步、踮腳以及小跳。十七世紀至十八世紀間，布蕾的曲目相當多，作曲家包括巴赫 (Johann Sebastian Bach, 1685–1750) 在內，都有布蕾舞曲的作品。如今，布蕾在當年宮廷舞中的完整形式已不存在。現在可見到的布蕾，則在兩種截然不同的舞蹈形式中流傳。一是發展成芭蕾基本動作的 pas de bourrée，也就是腳尖緊靠的細步走路。另一種則是它的古老形式，也就是流行於法國中部的奧弗涅 (Auvergne) 一帶的民俗舞 bourrée。這是一種熱情洋溢的舞蹈，常見於歡樂的派對上，沒有一定的人數，大家一起呼叫、彈指、拍手或踏跳直到樂曲結束。

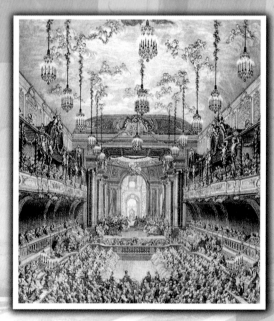

◀凡爾賽宮的舞蹈盛況

### ▉ 嘉禾舞 *Gavotte*

嘉禾舞最早是源自法國布列塔尼 (Bretagne) 一帶的民俗舞，配合的樂曲是具田園風味、輕快的 4/4 拍。嘉禾舞通常是接在小步舞曲之後，而跳嘉禾舞時，賓客們會圍成圓圈或

**法國,**這玩藝!

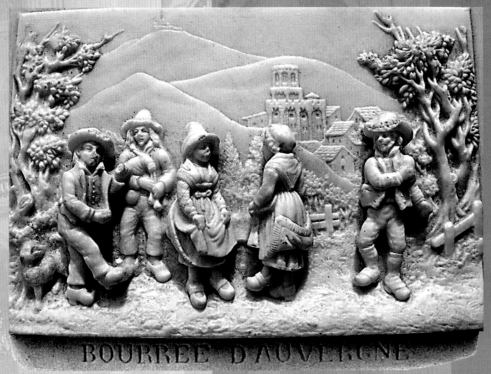

▶流行於法國中部奧弗涅一帶的民俗舞「布蕾」

BOURRÉE D'AUVERGNE

排成一列，向左或向右踏跳移動，而此踏跳的步伐則源自勃蘭里舞，最後由成對的男女賓客自行即興收場。

## 勃蘭里舞 *Branle*

勃蘭里舞是法國幾乎每個省份都各有其版本的民俗舞，成為宮廷舞後，賓客們跳勃蘭里舞時，通常是圍成半圓形，先向左移動並輕搖晃動，再隨意向左或向右舞動。有時候會加入彈跳的動作，有時候也會加入啞劇的形式，一邊跳舞，一邊玩遊戲。即使到了今天，勃蘭

里舞不僅仍然流行於法國各地，也流傳至歐洲其他國家，在加拿大的法語區也可以看到勃蘭里舞。

## 小步舞曲 *Minuet*

小步舞曲，顧名思義就是以細小步伐為主的舞蹈，源自法國西部布瓦圖－夏朗特 (Poitou-Charentes) 地區。在路易十四當政時，直到 1789 年法國大革命前的期間，小步舞曲是法國宮廷中最熱門的舞蹈。以「雙腳幾乎不離地的移動」(terre à terre) 為主要舞步，小步舞曲是相當形式化的舞蹈，它所要求的各種高貴的儀態、行禮的模式、明亮的眼神、優雅的手勢、穩健的步伐和甜美的笑容等，都注入隨著宮廷舞演變而成的芭蕾訓練中。

▶波隆內茲

## 源自其他國家的法國宮廷舞

## 波隆內茲 *Polonaise*

波隆內茲源自波蘭，所以又稱為波蘭舞曲，在十六世紀後傳入法國宮廷。波隆內茲的旋律為 3/4 拍的曲調，原是為歡迎凱旋歸來的英雄而唱的曲子，許多歐洲的著名音樂家，諸如巴赫、莫札特 (Wolfgang Amadeus Mozart, 1756–1791)、韓德爾 (George Friedrich Handel, 1685–1759)、貝多芬 (Ludwig van Beethoven, 1770–1827)、李斯特 (Franz Liszt, 1811–1886)

以及蕭邦 (Frédéric Chopin, 1810–1849) 等人，都曾寫過動人的波蘭舞曲。波隆內茲在法國，總是宮廷舞會中的開場舞，通常是由一對男女舞伴開舞，再帶著賓客們繞著渦漩狀 (snail)、螺旋狀 (spiral)、扇形 (fan) 或星形 (star) 等路線，邊舞邊行進，炒熱舞會的氣氛。

## ▌薩拉邦德 *Sarabande*

薩拉邦德的源頭來自摩爾人，在十七世紀時從西班牙傳入法國宮廷。薩拉邦德帶有濃厚的阿拉伯文化色彩，其原始型態的節奏強悍，歌聲悽愴，動作狂野、性感，致使人們總是帶著歧視的眼光，來看待跳薩拉邦德的舞孃。十六世紀時，西班牙國王菲利浦二世 (Philip II) 下令禁跳薩拉邦德。十七世紀時，法國的宮廷舞蹈教師將薩拉邦德加以改編，使其節奏緩和，曲調陰柔，動作轉為神祕中帶著高雅氣息，因而大受皇室青睞，是路易十四的最愛之一。

## 結 語

雖說當年在皇宮開宮廷舞會的盛況已不復見，但是宮廷舞在法國轉身化為芭蕾後，不再是貴族專享的權利，而以另一種形式的舞蹈饗宴，讓更多人可以觀賞或參與。雖然貴族們已走入歷史，舞會的樂音也不再響起，但是當你走進凡爾賽宮時，不妨想像自己置身於絢爛璀璨的舞池中，隨著樂聲移動腳步，過過當貴族的癮吧！

# 02　浪漫芭蕾的誕生地

十九世紀初期的巴黎人，雖然飽受工業革命的挑戰、法國大革命後的顛簸，繼而拿破崙戰敗的餘殃之害，卻仍不忘苦中作樂，時時懷抱著迎接美好人生的準備。於是，就在困頓的現下生活與「明天會更好」的希望拔河之際，兼具反映現實世界及充滿夢幻色彩的浪漫芭蕾 (Romantic Ballet) 於焉誕生。浪漫芭蕾時期的著名舞碼、服飾及精神，至今仍是許多芭蕾舞者的最愛。它那唯美的情調、童話般的劇情以及優雅的樂曲，引發無數觀眾的迴響以及藝術家的青睞。當年的代表作如《仙女之吻》(La Sylphide)、《吉賽兒》(Giselle)、《柯碧莉亞》(Coppélia) 等，在數百年後的今日，依然不朽。

## 舞在花都

從十六世紀到十九世紀，舞蹈在巴黎的發展可說日益精湛，舞蹈的型態從宮廷舞演化為芭蕾舞劇，舞蹈活動的中心則從郊外的皇宮移到市區內的歌劇院，歷經數世紀的淬鍊，累積汲取的日月精華，終使巴黎成為浪漫芭蕾的誕生地。在攝影技術尚未廣泛應用的十九世紀，印象派大師艾格‧竇加 (Edgar Degas, 1834–1917) 應該最能證明浪漫芭蕾在巴黎的盛況，他的芭蕾名畫就是最佳見證。

## 浪漫芭蕾的源起與特色

浪漫芭蕾的源起和法國的政經局勢有著相當密切的關係，雖然浪漫芭蕾興起於十九世紀，但是它的源頭卻可以追溯到前一個世紀。從十八世紀中葉開始，巴黎人就不斷地處在層層考驗中，先是從英國蔓延到全歐洲的工業革命，使得許多人因為機器取代人力而失業。而後，十八世紀末爆發了法國大革命，先是貴族被處死，接著是一連串的策反、叛變、屠殺異己，巴黎人處在希望與恐怖交雜的陰影中。好不容易拿破崙英雄式地取得政權，結束了大革命的動盪歲月，然而好景不常，拿破崙起了當皇帝與征服世界的野心，使得巴黎人再度陷入戰爭的疲累摧殘。1815 年，拿破崙在比利時的滑鐵盧戰役失敗，至此，戰亂終於畫下句點。

▶ 寶加，【明星】，1876–77，粉彩、單版畫，58 × 42 cm，法國巴黎奧塞美術館藏。

▶▶ 寶加，【芭蕾排練】，c.1875，粉彩，美國密蘇里州堪薩斯城尼爾森—阿金 (Nelson-Atkins) 美術館藏。

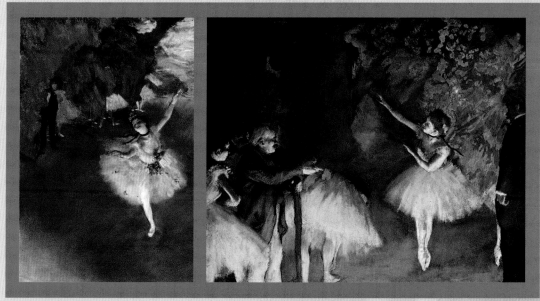

但是，縱使政經情勢再惡劣，也沒有澆熄巴黎人對生命與藝術的熱情。從十八世紀中葉的啟蒙運動開始，巴黎的藝文界便不斷地釋放驚人的能量，這股能量自然也表現在舞蹈的發展上。在困頓的現實環境中，幻想的奇異世界總是人們最大的慰藉，而對於美好事物的追求，一向是巴黎人的生活哲學。於是，兼具寫實與虛幻色彩，以唯美精神著稱的浪漫芭蕾，就這樣誕生於巴黎。

1830 年至 1850 年是浪漫芭蕾的巔峰時期，這股熱潮的餘波一直盪漾至 1870 年，終被在蘇俄興起的古典芭蕾 (Classical Ballet) 取代。浪漫時期的芭蕾作品，又稱為白色芭蕾，因為舞衣大都是以 Tutu，即白色長紗裙為主，營造出一片雪白冰清的氣氛。浪漫芭蕾的作品通常是兩幕的舞劇，表演時間長短適中，有別於後期發展的古典芭蕾的四幕甚至六幕的冗長。此時期的劇本多以神話和童話故事為題材，僅有少數作品是屬於沒有特殊劇情的純音樂舞蹈。浪漫芭蕾舞劇的興盛，使得巴黎成為歐洲芭蕾的中心。

## 浪漫芭蕾舞劇的代表作

十九世紀在巴黎推出的浪漫芭蕾舞劇的質量都很可觀，許多流傳至今的作品，不但禁得起時間的考驗，還是世界各大芭蕾舞團的重要舞碼，以下僅挑選其中幾齣舞劇略作簡介。

◀瑪莉‧塔格里歐尼扮演的仙女

### 浪漫 & 古典

在舞蹈史上，浪漫芭蕾的發展在古典芭蕾之前，這和其他藝文領域以古典主義先於浪漫主義的發展順序大有差異，呈現其獨特的自有模式。

### Tutu

女芭蕾舞者穿的紗裙，一般稱為 tutu，也就是將好幾層的紗質布料縫製成一件裙子，通常會連著上半身做成一件式舞衣。練習用的 tutu 則會做成半截式，只到腰際。浪漫芭蕾時期的 tutu 通常是長過膝蓋，又稱長 tutu。古典芭蕾時期的 tutu 則是短到膝上，又稱短 tutu。

▲短 tutu

### 幕 (Act)

在芭蕾舞劇的說法，一「幕」即是一整場演出中的一個大段落。

法國，這玩藝！

▶ 1947 年在巴黎香榭麗舍劇院演出的《仙女之吻》，分別由羅蘭·比提與妮娜·維洛波娃 (Nina Vyroubova) 分飾男女主角

© Lipnitzki/Roger-Viollet

## 《仙女之吻》 *La Sylphide, 1832*

《仙女之吻》（又稱《仙女》）是浪漫芭蕾早期的作品，首演於 1832 年，由菲利浦·塔格里歐尼 (Filippo Taglioni) 為女兒瑪莉·塔格里歐尼 (Marie Taglioni) 量身編創。故事背景是在蘇格蘭的一處小農村，青年農夫詹姆士在準備要迎娶未婚妻艾菲的前夕，巧遇仙女造訪，他深深為她著迷，還追隨她的蹤跡來到森林中，甚至願意為了仙女而背棄婚約。他求助於巫婆，巫婆給他一條披肩，並且教他如何使用。但是當他把披肩圍在仙女的肩上時，仙女的翅膀卻因而斷掉，摔倒在地而死。青年懊惱不已，但更糟的是，被他背棄的未婚妻已要改嫁他人。劇終時，婚禮的隊伍正在移往教堂的路上，悔不當初的詹姆士只能獨自飲泣。

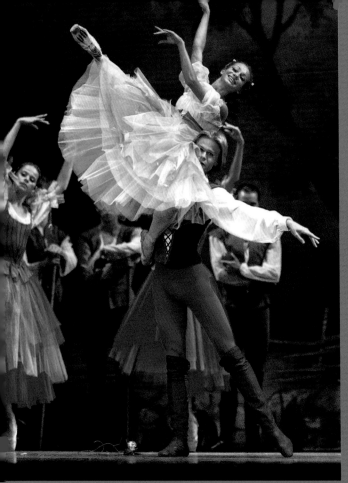

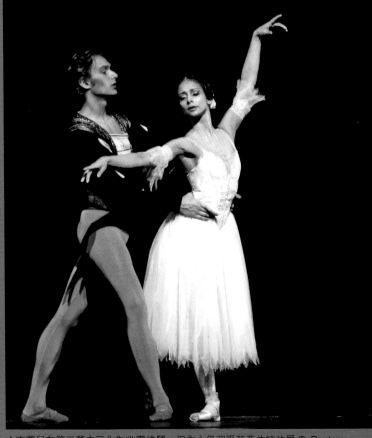

▲吉賽兒與亞伯特在第一幕中快樂共舞 © Reuters　　　▲吉賽兒在第二幕中已化為幽靈維麗，但內心仍深愛著亞伯特伯爵 © Reuters

## 《吉賽兒》 *Giselle, 1841*

對多數的芭蕾愛好者而言，《吉賽兒》可謂是經典中的經典，而劇中的女主角吉賽兒，則是眾多芭蕾伶娜 (Ballerina) 渴慕扮演的角色。臺灣的舞蹈界前輩——蔡瑞月創辦的中華舞蹈社，曾在 1961 年演出過全本《吉賽兒》舞劇，寫下臺灣最早呈現全本《吉賽兒》芭蕾舞劇的紀錄。

法國, 這玩藝！

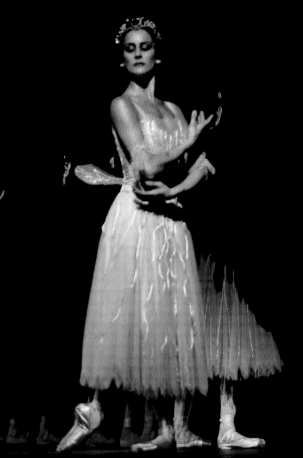

《吉賽兒》由尚·克赫里 (Jean Coralli, 1779–1854) 和朱利斯·佩羅 (Jules Perrot, 1810–1892) 合作編導，音樂由亞德斐·亞當 (Adolphe Adam, 1803–1856) 作曲，首演於 1841 年。第一幕的故事敘述在德國萊茵河畔的鄉間，農村小姑娘吉賽兒和外地來的青年亞伯特墜入愛河，吉賽兒卻不知道亞伯特是個伯爵，而且已經和公爵的女兒訂婚。農村青年希勒來恩一直暗戀著吉賽兒，因而對來路不明的亞伯特懷有敵意，處心積慮地要查出他的身分。終於，希勒來恩找到亞伯特藏起來的佩劍，劍上有著代表亞伯特身分的鑄記。同一天，亞伯特的未婚妻帶著家僕外出狩獵，正巧也來

▶《吉賽兒》第二幕中的維麗們 © Reuters

**芭蕾伶娜 (Ballerina)**
字源為義大利文，原意為女舞者，後來引申為芭蕾舞團中女主角的稱號。現在則用來稱呼愛跳芭蕾，或外型長得像芭蕾舞者的女孩子。

02　浪漫芭蕾的誕生地

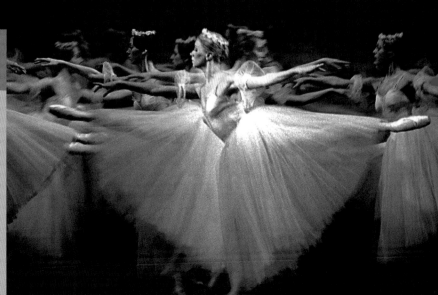

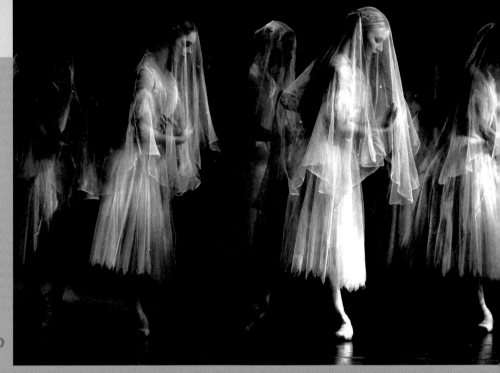

▶《吉賽兒》第二幕中的維麗們
© Reuters

▼基洛夫芭蕾舞團演出的《吉賽兒》
（中國時報資料照片，王錦河攝）

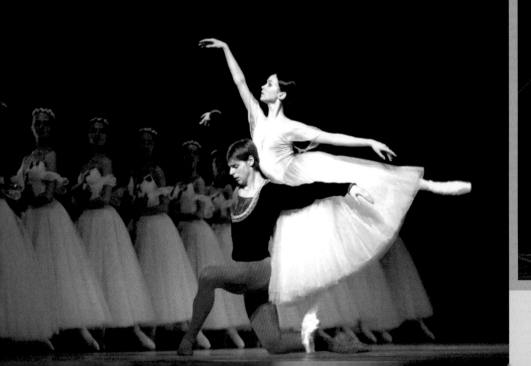

© Re

到村裡，和吉賽兒巧遇，並且說明和亞伯特的關係。吉賽兒無法承受這突如其來的打擊，發瘋狂舞，以致心臟病發而猝死。第二幕則敘述吉賽兒死後化為維麗 (Wili)，也就是未婚過世的少女的靈魂，和其他未婚過世的少女們葬在一起。傳說中，這個墓園到了夜裡，禁止男士進入，否則便會被維麗們詛咒，使其不由自主地狂舞至死。但是滿心愧疚的亞伯特還是偷偷進入墓園，在吉賽兒的墳塚前懺悔。不約而同地，希勒來恩也進入墓園，想向吉賽兒致歉。維麗們發現了希勒來恩，讓他瘋狂地舞進湖裡而溺死。另一頭，維麗們也向亞伯特下了咒語，要讓他狂跳到天亮為止。吉賽兒發現自己還是深愛著亞伯特，不忍見他狂舞至死，因此請求公雞提早啼叫，在亞伯特幾乎筋疲力竭之際，破除了維麗們的魔咒。亞伯特匆匆離開墓園，但至終仍不知是吉賽兒救了他。

## 《柯碧莉亞》 *Coppélia, 1870*

◀《柯碧莉亞》舞劇

這是在浪漫芭蕾時期少見的三幕芭蕾舞劇，主要原因大概是因為推出的時間較晚，已經進入浪漫芭蕾時期的尾聲，所以在製作的手法上便不再完全遵循舊制。《柯碧莉亞》是由亞瑟·聖—里昂 (Arthur Saint-Léon, 1821–1870) 編導，李奧·德利貝 (Léo Delibes, 1836–1891) 作曲，於 1870 年首演。舞劇的內容敘述在西班牙加里西亞區的一個小鎮上，有一個怪醫生，因為老來膝下無子，因而打造一個栩栩如生的木偶，取名柯碧莉亞，視為女兒一般。醫生每天早上將柯碧莉亞放在陽臺，讓她坐在椅子上，手上捧著一本書，晚上再把她搬進屋內。有一天，男子法蘭茲 (Franz) 和女友路經醫生家門前，看到柯碧莉亞，驚為天人，為之著迷。法蘭茲的女友絲婉妮達 (Swanilda) 雖然滿心不悅，但還是禮貌地向陽臺上的少女打招呼，卻得不到絲毫回應。此後，法蘭茲天天都到醫生家門前探視，但是總無法使少女看他一眼，於是，法蘭茲決定趁夜裡潛進醫生家，向美麗少女傾訴心聲。另一頭，醫生為了能有個孩子作伴，突發奇想地要將柯碧莉亞變成活人，於是蒐尋偏方，研發密藥。這一天，幾乎所有的材料都搜齊了，只差一顆年輕男子的心臟，這是賦予木偶靈魂的主劑。就在醫生不知所措之際，法蘭茲潛入的身影被醫生發現，醫生覺得這是上天賜與的禮物。沒想到，絲婉

妮達其實已經猜到法蘭茲的心思，所以也尾隨進入醫生家中，於是這三人在黑夜中，玩起了捉迷藏。最後，法蘭茲發現柯碧莉亞只是個木偶，對自己的幼稚行為感到羞慚。醫生也為了自己因私慾作祟，差點鑄成大錯而愧疚萬分。絲婉妮達於是表明願意當醫生的乾女兒，也願意原諒法蘭茲，就此化解了所有的恩怨，皆大歡喜。

1957 年，臺灣的旅日舞蹈家康嘉福和學生蔡雪慧，共同推出全本《柯碧莉亞》舞劇，這是此劇在臺灣最早呈現的紀錄。

## 不朽的芭蕾之都

巴黎不僅是燦爛炫目的花都，也是不朽的芭蕾之都。它的過去、現在和未來，在舞蹈的版圖上，都可以看到豐富的生命力。來到巴黎，不要被香榭麗舍大道 (Avenue des Champs-Elysées) 的精品店沖昏了頭，也不要只想到艾菲爾鐵塔 (La Tour Eiffel) 和凱旋門 (Arc de Triomphe)，還要記得去看舞蹈表演喔！

◀絲婉妮達假扮柯碧莉亞來戲弄怪醫生

© Reuters

法國，這玩藝！

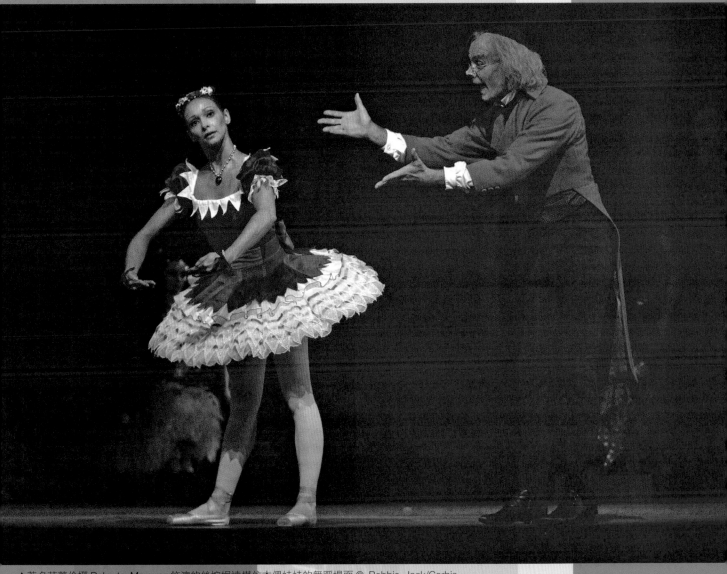

▲著名芭蕾伶娜 Roberta Marquez 飾演的絲婉妮達模仿木偶娃娃的舞蹈場面 © Robbie Jack/Corbis

02 浪漫芭蕾的誕生地

# 03　左岸咖啡裡醞釀的前衛風潮

塞納河 (La Seine) 左岸的小巷弄中，如今零星散落的咖啡座，雖然不再如昔日般緊鄰而立，卻曾是二十世紀初期，文人雅士的聚集地，也是醞釀偉大創作的所在，如尚・考克多 (Jean Cocteau, 1889–1963) 經常造訪的圓亭咖啡 (Café de la Rotonde)、畢卡索 (Pablo Ruiz Picasso, 1881–1973) 喜歡光顧的雙叟咖啡 (Café des Deux Magots) 等。而在那個輝煌的時代中，來自俄國的狄亞格列夫 (Serge Diaghilev, 1872–1929) 大施其行政長才，匯集眾人的智慧，在花都掀起芭蕾的前衛風潮。他於 1909 年一手創辦的俄羅斯芭蕾舞團 (Ballets Russes)，不僅網羅身在巴黎的俄籍芭蕾菁英，更邀得眾多音樂、美術及戲劇方面的大師為其效力。短短 20 年中，俄羅斯芭蕾舞團在巴黎推出的作品，強烈呈現芭蕾從古典走進前衛的嶄新風貌。

## 咖啡壺裡沸騰的激情

喝咖啡，在歐洲是許多文人雅士的生活習慣之一。咖啡座，也就成了他們日常的聚散地。塞納河左岸的圓亭咖啡和雙叟咖啡等處，曾是年輕藝術家的留連之處。當年的小咖啡座，如今是觀光客聚集的高級消費場所，而當時到此喝咖啡的小人物們，多已是名震一方的大師。他們的才華曾經貢獻在舞蹈的展演中，尤其是由俄國人在巴黎成立的「俄羅斯芭蕾舞團」，更是積極地強力放送前衛藝術 (Avant-garde) 的集體成就。

法國,這玩藝!

## 革命的號角吹起改革芭蕾的風潮

二十世紀初期的俄國，在 1917 年爆發二月革命和十月革命之前，時局已有多年都處於動盪不安的狀態，導致許多俄國人紛紛走避他國，以免受到波及。藝術家們大都選擇前往藝風鼎盛的巴黎，離鄉背井的他們經常聚首互慰鄉愁，尤其在塞納河左岸邊的小巷裡，四處林立的咖啡座或酒吧中，總會見到他們的身影。來自俄國的瑟吉·狄亞格列夫，於是號召俄籍菁英，於 1909 年在巴黎成立「俄羅斯芭蕾舞團」。

狄亞格列夫出生於俄國的上流世家，自小即對各種藝文活動都有濃厚的興趣，畢業自法學院的他，相當具有商業頭腦，曾經辦過雜誌、畫展以及多種藝術展演。來到巴黎後，狄亞格列夫嗅出自十九世紀末逐日衍生的前衛氣息，因而大膽地玩起古典芭蕾現代化的遊戲。在此之前，芭蕾舞團不是隸屬於歌劇院，就是由皇室或政府經營，但是在 1909 年，狄亞格列夫卻史無前例地創辦了私人的小型芭蕾舞團。俄羅斯芭蕾舞團的表現，不僅在舞壇掀起一陣旋風，也影響美術界的野獸派 (Les Fauves) 及裝飾藝術 (Art Deco) 的發展。1929 年，狄亞格列夫猝死於義大利威尼斯。不久後，俄羅斯芭蕾舞團因群龍無首而解散，團員們四處分散，但這股影響力持續在巴黎發酵，甚至及於美國及英國。

▶狄亞格列夫

## 俄羅斯芭蕾舞團網中的巨匠

雖然成立俄羅斯芭蕾舞團的宗旨，在於讓俄籍菁英可以盡情施展創意，但是狄亞格列夫並不僅限於起用俄籍藝術家。此外，除了舞蹈人才外，俄羅斯芭蕾舞團還曾和眾多其他藝術領域的人才合作，這些人可都是一時之選。

在舞蹈編導方面，清一色都是俄籍藝術家，包括米凱爾‧佛金 (Michel Fokine, 1880–1942)、法斯拉夫‧尼金斯基 (Vaslav Nijinsky, 1890–1950)、布洛尼斯拉芙‧尼金斯卡 (Bronislava Nijinska, 1891–1972)、李奧納‧馬辛 (Léonide Massine, 1896–1979) 及喬治‧巴蘭欽 (George Balanchine, 1904–1983) 等人，相繼成為駐團編導。

音樂家如俄籍的史特拉溫斯基 (Igor Stravinsky, 1882–1971) 和普羅高菲夫 (Sergei Prokofiev, 1891–1953)，以及法國的薩替 (Erik Satie, 1866–1925)、德布西 (Claude Debussy, 1862–1918)

▼俄羅斯芭蕾舞團 1916 年在美國丹佛的合照，圖中第一排左邊第十四位即為舞者尼金斯基 © Collection Roger-Viollet

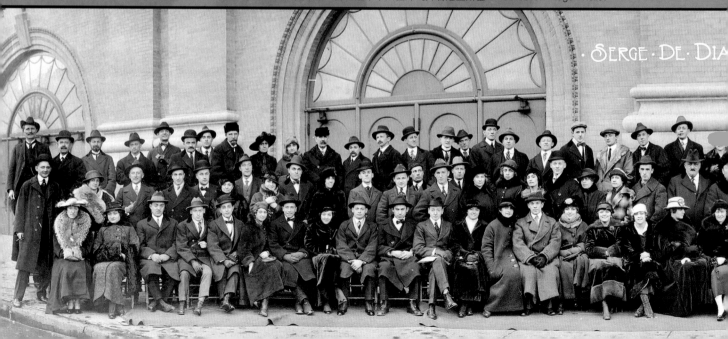

和米堯 (Darius Milhaud, 1892–1974) 等人，也都是合作夥伴。

視覺藝術方面的藝術家，包括俄籍的巴克斯特 (Léon Bakst, 1866–1924) 和亞歷山大‧班諾斯 (Alexandre Benois, 1870–1960)，以及來自西班牙的畢卡索和法國的馬諦斯 (Henri Matisse, 1869–1954) 等人，都曾為俄羅斯芭蕾舞團作過舞臺設計。

▲畢卡索為《藍色火車》所作的布幕設計

此外，法國文豪尚‧考克多曾為其多部芭蕾作品編劇；而本名為加比兒‧香奈兒 (Gabrielle Chanel) 的時尚大師蔻蔻‧香奈兒 (Coco Chanel, 1883–1971)，則曾為 1924 年首演的《藍色火車》(Le Train Bleu) 擔任服裝設計。

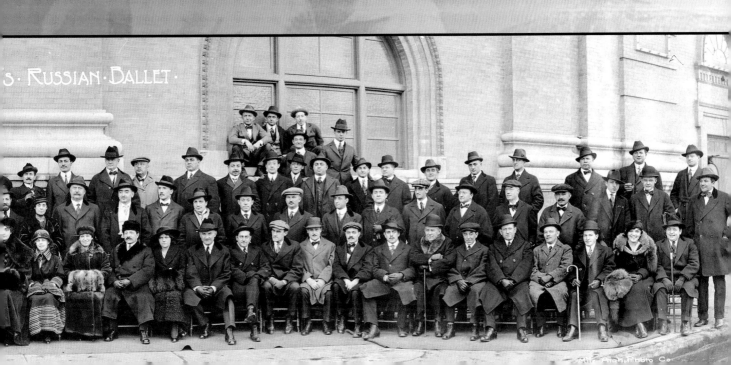

光看這一大串名單，就足以讓人震懾許久，驚呼連連了。由此，不僅證明狄亞格列夫是個頂尖的藝術行政與管理長才，也展現他在跨領域結合上的先見之明。更值得一提的是，名單上的諸多大師們，在為俄羅斯芭蕾舞團效力之前，都還只是默默無名的藝術工作者，因獲狄亞格列夫的賞識，才得以大展才華。所以，多虧狄亞格列夫這個慧眼獨具的伯樂，才能讓一匹匹的千里馬放足奔騰。

## 俄羅斯芭蕾舞團的代表作

自 1909 年至 1929 年，俄羅斯芭蕾舞團推出過無數作品，以下僅列出其中幾齣為代表。光看這些跨領域創作群的組合，就不禁為其堅強的陣容發出讚嘆。他們的創意讓建立於古典基礎的芭蕾，融入前衛思潮的邏輯，顛覆傳統芭蕾的刻板印象，轉而讓芭蕾作品呈現新舊交疊的風貌。其中，有些作品讓巴黎人耳目一新，推崇不已；但是有些作品則充滿爭議，甚至引發衝突。

### 《仙女們》 *Les Sylphides*

首演：1909
編舞：佛金
音樂：蕭邦原作；史特拉溫斯基改編
舞臺設計：班諾斯
服裝設計：班諾斯

▶ 俄國芭蕾巨星紐瑞耶夫
（左）於 1972 年在巴黎歌
劇院演出《仙女們》，以此向
狄亞格列夫致敬 © AFP

法國，這玩藝！

▶班諾斯為《彼得洛希卡》設計的
舞臺布景素描
▼里法 (Serge Lifar) 與卡薩維娜
(Tamara Karsavina) 於 1929 年，在
巴黎歌劇院演出的《彼得洛希卡》
© Lipnitzki/Roger-Viollet

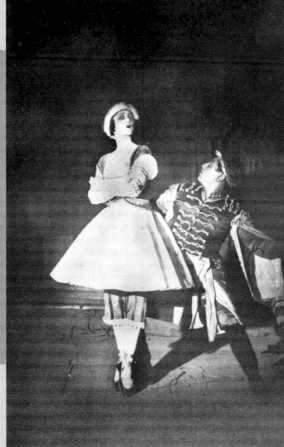

▼佛金與卡薩維娜在《火鳥》中的舞姿

## 《火鳥》 *L'Oiseau de Feu (The Firebird)*

首演：1910
編舞：佛金
音樂：史特拉溫斯基
服裝設計：巴克斯特

## 《彼得洛希卡》 *Petrouchka*

首演：1911
編舞：佛金
音樂：史特拉溫斯基
舞臺設計：班諾斯
服裝設計：班諾斯

03　左岸咖啡裡醞釀的前衛風潮

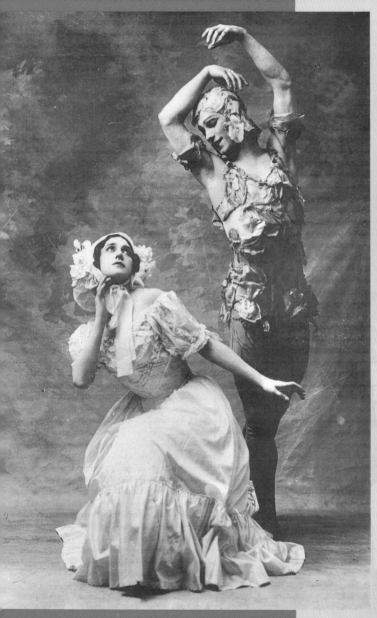

《玫瑰花魂》 *Le Spectre de la Rose*

首演：1911

編舞：佛金

音樂：韋伯

舞臺設計：巴克斯特

服裝設計：巴克斯特

《牧神的午後》 *L'après-midi d'un Faune (Afternoon of a Faun)*

首演：1912

編舞：尼金斯基

音樂：德布西

舞臺設計：巴克斯特

服裝設計：巴克斯特

《春之祭》 *Le Sacre du Printemps (The Rite of Spring)*

首演：1913

編舞：尼金斯基

音樂：史特拉溫斯基

◀尼金斯基與卡薩維娜在《玫瑰花魂》中的舞姿
© Collection Roger-Viollet

法國,這玩藝！

《遊行》 *Parade*

首演：1917
編舞：馬辛
音樂：薩替
編劇：考克多
舞臺設計：畢卡索
服裝設計：畢卡索

《婚禮》 *Les Noces (The Wedding)*

首演：1923
編舞：尼金斯卡
音樂：史特拉溫斯基

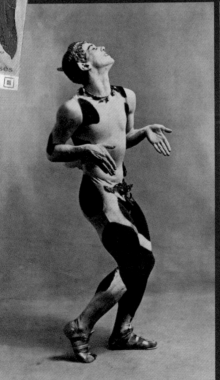

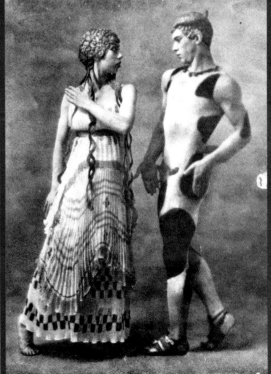

▲《牧神的午後》首演海報
▶尼金斯基在《牧神的午後》
中扮演牧神
▶▶尼金斯基與尼金斯卡
1912 年共同演出《牧神的午
後》© Collection Roger-Viollet

03　左岸咖啡裡醞釀的前衛風潮

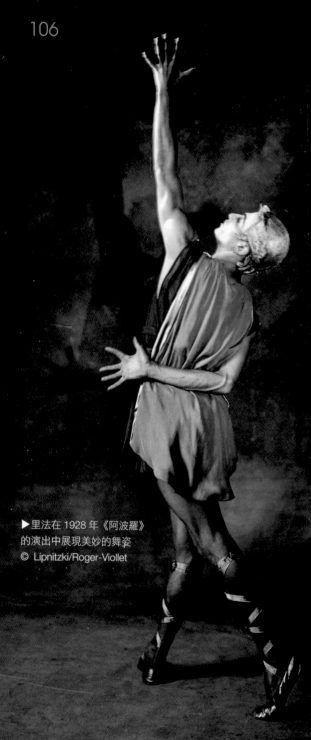

▶里法在 1928 年《阿波羅》
的演出中展現美妙的舞姿
© Lipnitzki/Roger-Viollet

《夜鶯之歌》*Le Chant du Rossignol (The Song of the Nightingale)*

首演：1920

編舞：馬辛（1925 年巴蘭欽改編）

音樂：史特拉溫斯基

舞臺設計：馬諦斯

服裝設計：馬諦斯

《藍色火車》*Le Train Bleu (The Blue Train)*

首演：1924

編舞：尼金斯卡

音樂：米堯

編劇：考克多

服裝設計：香奈兒

《阿波羅》*Apollon Musagète (Apollo)*

首演：1928

編舞：巴蘭欽

音樂：史特拉溫斯基

《浪蕩子》*Le Fils Prodigue (The Prodigal Son)*

首演：1929

編舞：巴蘭欽

音樂：普羅高菲夫

法國,這玩藝！

▶巴蘭欽的《浪蕩子》
由里法與杜布洛斯卡
(Felia Doubrovska) 擔
任首演主角

▶《夜鶯之歌》

## 前衛風潮的昨與今

俄羅斯芭蕾舞團每在巴黎推出新作，就會在藝術界掀起陣陣波瀾，對於歐洲乃至世界舞壇更具震撼力，這股力量在百年過後，也有一部分注入了臺灣的舞蹈界。在這裡，我們僅挑其中幾齣作品略作說明。

佛金編導的《仙女們》是他推動改革芭蕾的力作，佛金藉由《仙女們》試圖重現浪漫芭蕾的精神，因此《仙女們》常被誤認為是浪漫芭蕾時期的作品。《仙女們》的大幕甫開啟之際，一位男舞者站在舞臺中央，被一群女舞者如眾星拱月般地圍繞著。這是佛金為提升男舞者的地位而刻劃的排場，他讓尼金斯基單獨和一群芭蕾伶娜共舞，也讓他有甚多個人表現的機會。臺灣的文化大學和臺南科技大學的舞蹈系，以及臺灣舞蹈先驅李彩娥的私人舞蹈班都曾演出過《仙女們》。佛金的另一力作《火鳥》，是史特拉溫斯基首度為舞蹈作曲的處女秀，展開此後他和俄羅斯芭蕾舞團密切的合作關係。在《彼得洛希卡》中，佛金讓內八的雙腳和突兀的肢體造形，首度出現於芭蕾作品中。

法國，這玩藝！

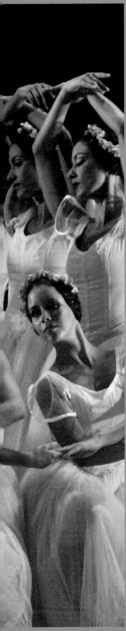

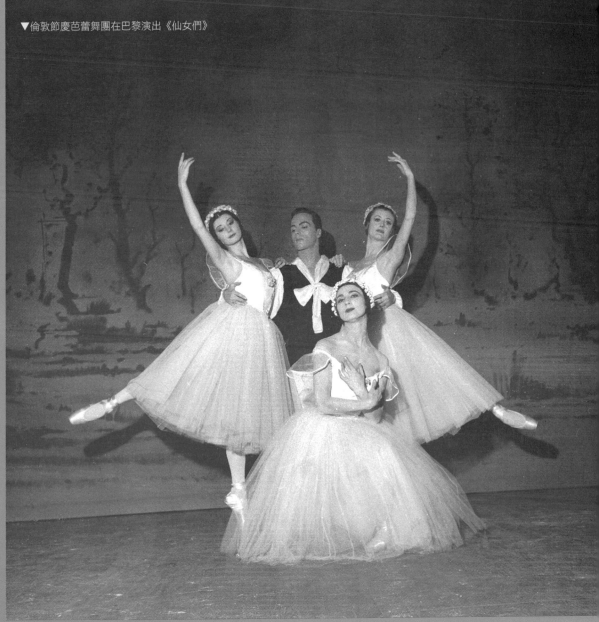

▼倫敦節慶芭蕾舞團在巴黎演出《仙女們》

**03** 左岸咖啡裡醞釀的前衛風潮

◀◀尼金斯基在《玫瑰花魂》中的扮相

◀俄羅斯芭蕾舞團的《天方夜譚》節目單封面，兩位舞者分別為佛金和她的妻子佛基娜

尼金斯基不僅被譽為是二十世紀最偉大的男舞者，也被認為是最生不逢時的編舞者。他推出的作品連當時歐洲最前衛的巴黎都無法接受，直到身後才獲得平反，悲慘的命運和梵谷 (Vincent Van Gogh, 1853–1890) 極為相似。他編導的《牧神的午後》，讓三度空間的舞蹈藝術，呈現如埃及壁畫般的二度空間畫面，頗受好評；但他將戀物、手淫的禁忌情景搬上舞臺，卻引起相當大的非議，因而被迫修改動作。而《春之祭》則引發更大的衝突，它那原始、粗獷的呈現，激發觀眾在首演夜的演出當中，不斷叫囂、謾罵甚至大打出手。《春之祭》在開演三天後便草草收場，演出者從此避諱再提到這個作品，使得它幾乎失傳，直到 1987 年，美國的傑佛瑞芭蕾舞團 (Joffrey Ballet) 才讓尼金斯基的《春之祭》重現江湖。

尼金斯卡是尼金斯基的妹妹，當眾人都排斥尼金斯基的創作時，尼金斯卡卻一直不離不棄。她的《婚禮》，以古老的俄國鄉間的傳統婚禮儀式為背景，讓舞蹈畫面展現階梯式的層次變

法國，這玩藝！

化。這個作品的臺灣首演，呈現在 1991 年的臺北國際舞蹈節中，由當時的國立藝術學院舞蹈系擔綱演出。

馬辛的《遊行》也寫下多項創舉，這是芭蕾作品以畢卡索的立體畫派為襯景的首次經驗，相當挑戰觀眾的視覺感官。它也是首次使用爵士樂為配樂的芭蕾演出，加上汽笛的鳴聲和汽車的喇叭聲，混揉出奇特的聽覺感受。巴蘭欽是俄羅斯芭蕾舞團解散前，最後一位舞蹈編導。他在巴黎推出的作品中，《阿波羅》和《浪蕩子》成為他發展新古典芭蕾的根基，也是日後他僅留並帶到美國持續演出的作品。

二十世紀初期的巴黎，在累積前幾世紀的舞蹈能量後，終於綻放跨國、跨領域創作的前衛丰采，直到今天，仍然持續激盪。雖然故人已逝，但是咖啡依舊飄香。

▲《春之祭》的戲服，英國倫敦戲劇博物館藏。

▲尼金斯基的《春之祭》首演就引發了史上著名的暴動 © Collection Roger-Viollet

03 左岸咖啡裡醞釀的前衛風潮

# 04 法國芭蕾的地標

## ——巴黎歌劇院

法國派與義大利派、蘇俄派並稱世界三大芭蕾派別，而孕育、呈現法國芭蕾的主要場地則非巴黎歌劇院莫屬。巴黎歌劇院首建於 1770 年，但因 1781 年的一場大火而付之一炬。1862 年至 1875 年之間重建於現址，此後不曾歇息過。巴黎歌劇院的芭蕾學校 (L'École de Danse de l'Opéra National de Paris) 是培育法國芭蕾種子的搖籃，它的前身是 1661 年由路易十四創辦的「皇家舞蹈學院」。這個學校的畢業生各個出類拔萃，當然也是巴黎歌劇院芭蕾舞團 (Le Ballet de l'Opéra) 拔擢頂尖舞者的主要來源之一。巧妙的是，雖說蘇俄的芭蕾根基深受法國影響，但是自俄羅斯芭蕾舞團在巴黎掀起前衛風潮後，巴黎歌劇院芭蕾舞團的藝術總監一職，又曾一度由前蘇聯芭蕾巨星紐瑞耶夫 (Rudolf Nureyev, 1938–1993) 主其位，可見法國芭蕾和蘇俄派之間，自十九世紀起，便不斷地相互交融、競進。

▶ 巴黎歌劇院 (ShutterStock

法國，這玩藝！

## 見證芭蕾黃金歲月的地標

「巴黎歌劇院」又稱「嘉尼葉宮」(Palais Garnier)，是巴黎著名的建築物之一，也是芭蕾發展史上的重要地標。這棟首建於 1770 年的歌劇院，雖然受到 1781 年的一場大火摧殘，但在 1862 年至 1875 年之間，花了 13 年的時間整建後，不但重新站起，而且至今屹立不搖。之後雖然又歷經兩次世界大戰的折磨，卻絲毫無法撼動它的地位，依然以它優雅的姿態，昂然地矗立在巴黎市。

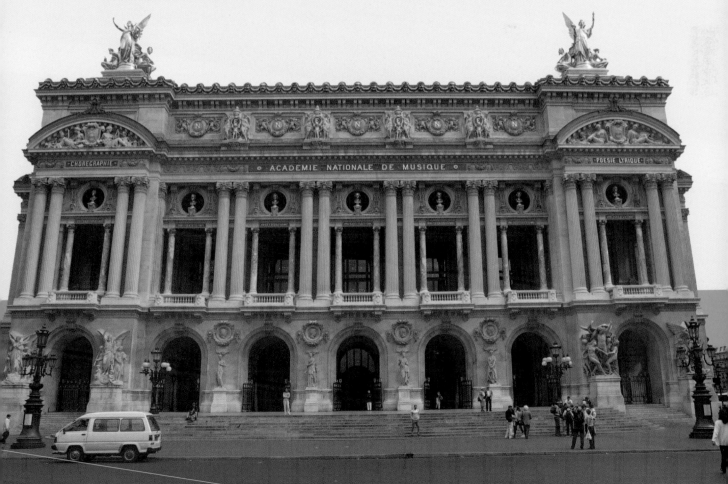

在法國的芭蕾發展上而言，巴黎歌劇院既是育種的搖籃，也是開花結果之處。就在芭蕾正逐日成長的十七世紀時，法王路易十四於 1661 年創辦「皇家舞蹈學院」，校址就設在巴黎歌劇院，如今皇室不復在，校名也已改為「芭蕾學校」。此外，就像史卡拉歌劇院一般，自組劇院專屬的芭蕾舞團，巴黎歌劇院也從自家學校培育的學生中，挑選優秀的菁英，組成「巴黎歌劇院芭蕾舞團」。

除了創辦學校與設立舞團之外，路易十四最大的貢獻乃在於下令制定芭蕾術語，讓芭蕾的訓練更加系統化、制度化。這項創舉，對於日後的芭蕾教學產生莫大的影響。

芭蕾術語的名稱相當繁複，但是對於學習芭蕾的人來說，卻又是一定要有的基本知識。在這裡舉個例子簡單介紹，芭蕾術語中，最基礎的入門語是 plié，原意為「彎曲」，但因為主要是指膝蓋的彎曲，所以又被簡稱為「蹲」或「屈膝」。plié 又分為 demi-plié 及 grand plié 兩種，demi 是「半」的意思，所以 demi-plié 就是膝蓋彎曲，但是腳跟不離地。grand 是「大」的意思，所以 grand plié 就是膝蓋彎曲至極限時，才讓腳跟輕離地板，以便讓屈膝做得更深，唯獨在第二位置 grand plié 時，腳跟仍然不可離開地板。腳的五個位置也是芭蕾入門的基本練習，請看圖示說明。

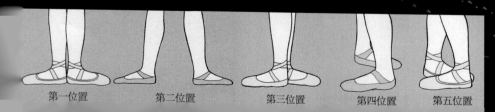

| 第一位置 | 第二位置 | 第三位置 | 第四位置 | 第五位置 |

巴黎歌劇院富麗堂皇的內部設計 © GODWIN, Norman/Hoa-Qui

芭蕾術語因為最早由法國制定，隨後流傳於全世界，被各國芭蕾教學沿用至今，所以即使是在俄國、英國、美國甚至是催生芭蕾的義大利，芭蕾術語仍舊以法文發音為主。在臺灣的芭蕾教學也不例外地使用術語，也許發音不見得是標準法語，但是大家都仍盡力而為。芭蕾術語以法文為基礎，至今在世界各地已成為慣性定律，不知路易十四當初是否已預見這個現象了呢？

制定術語以及系統化的教學，是巴黎歌劇院芭蕾學校首創的成就，讓法國派芭蕾與蘇俄派、義大利派三分天下，不僅影響世界各地多數地區的芭蕾教學，也是令巴黎歌劇院笑傲江湖的一大功臣呢！

## 芭蕾學校的遷徙與現址

自 1661 年設立皇家舞蹈學院以來，課程訓練就一直以歌劇院也就是嘉尼葉宮為上課的所在地。在皇室仍然主導一切的年代裡，學生們都以為皇室獻演為目的，因此除了芭蕾訓練外，沒有其他課程安排的困擾，住處也不用太講究。但隨著皇室的瓦解，人權意識的高漲，新時代對基礎教育的要求提升，學校也跟著改變課程規劃，因而也開始發現歌劇院的場地不敷使用的現象。

▲位於儂特爾區的巴黎歌劇院芭蕾學校 © AFP

法國,這玩藝！

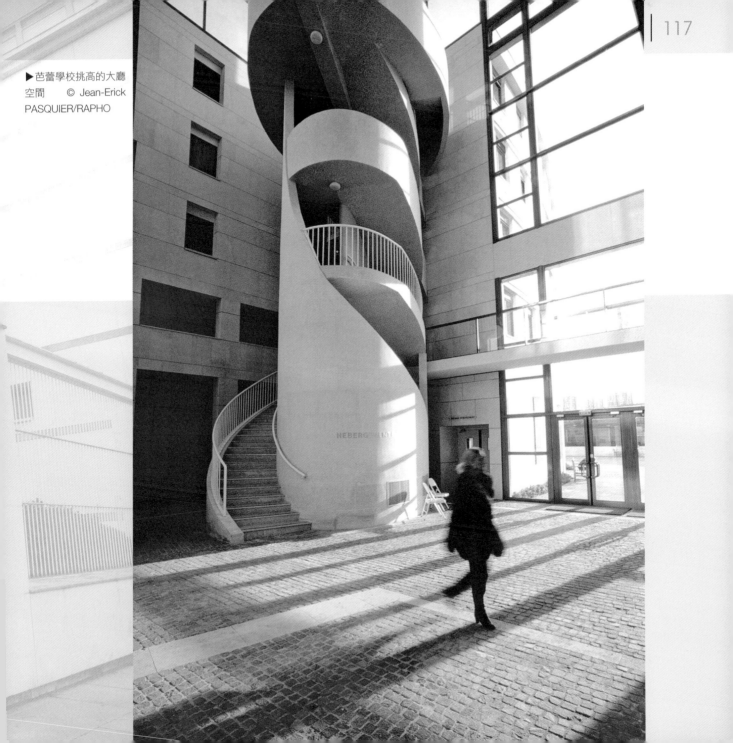

▶芭蕾學校挑高的大廳
空間　© Jean-Erick
PASQUIER/RAPHO

在 1987 年之前，芭蕾學校的孩子們可真是辛苦得很，他們每天必須遊移三個地方。早上到嘉尼葉宮上芭蕾課，下午要分別到小學或中學上普通學科的課程，晚上再回到宿舍休息。在 1987 年之後，法國文化部將芭蕾學校遷移至巴黎市郊儂特爾區 (Nanterre)，也就是以法政管理聞名的巴黎第十大學的所在地，讓學生們的芭蕾訓練、普通學科以及宿舍都集中於一處。雖然歌劇院不再是芭蕾學校的所在地，但是它仍是畢業生最嚮往的表演殿堂，它在法國芭蕾史的地位，始終如一座不可撼動的地標一般堅固。

現今在儂特爾區的芭蕾學校總面積有 9000 平方公尺，共有三棟大樓，每一棟之間都以玻璃走道連結。第一棟是舞蹈大樓，裡面有 10 間舞蹈教室，一間體育教室，一間可以容納 300 人、舞臺設備完善可供學生練習節目的表演廳，一間設有 12 個可以單獨觀賞影片座位的視聽教室。第二棟是學生宿舍，共有 50 個房間，分別為雙人房或三人房，此外還有一間學生餐廳及一間圖書室。第三棟是學科教室，共有 12 間教室及一間辦公室。在這裡，學生們不用再每天東奔西跑，但卻和嘉尼葉宮（巴黎歌劇院）多了點距離，也少了點感覺。

© Jean-Erick PASQUIER/RAPHO

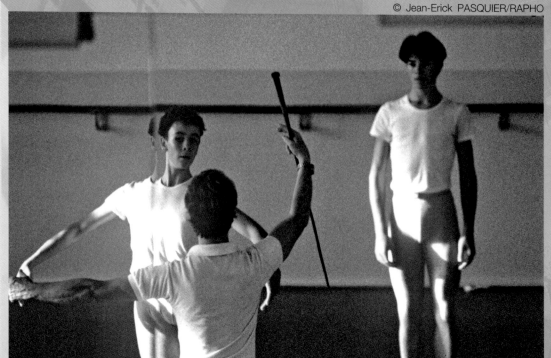

▶芭蕾學校明亮的室內空間
◀校內上課情形

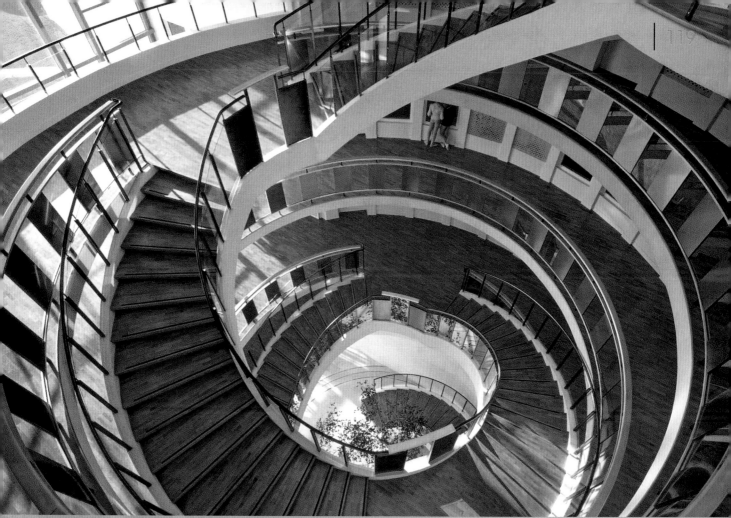

© Jean-Erick PASQUIER/RAPHO

## 芭蕾學校的訓練模式

芭蕾學校無論是在歌劇院的舊時光，或是在現今的儂特爾校區，對於學生的訓練始終如一，從入學資格、程度分級、學科課程乃至於實習演出，總是一貫的從嚴要求。首先看入學資格，男女學童申請入學的年齡資格不同，女生是介於 8 歲至 11 歲半之間，男生則是 8 歲至

13 歲之間。8 歲至 10 歲之間的學童，不論男女，在 1 月份面試，如果獲得許可，則留下來上 6 個月的課程訓練，之後再決定是否可以正式入學。超過 10 歲的學童，必須上滿一年的訓練課程，才決定去留。

每年在 10 月中旬至 12 月中旬是註冊期間，被允許入學的學童須在這段期間完成註冊手續，但是免繳學費及住宿費。原則上，學童應該具有法國國籍的身分，但外國學生可以依特別條款申請，而戶籍設在巴黎市以外的學童，都必須在巴黎市找到代理監護人才能入學。

芭蕾學校的全部課程分成六個級次，由淺入深，男、女生分班，學童無論被分到哪一個級次，都要上六年的課程。每一級的新生都以訓練「位置」為主，也就是腳的位置及身體方位，而進階到第五級的女生就開始上硬鞋 (pointe) 課。在

▲ 芭蕾課程 © Jean-Erick PASQUIER/RAPHO

上滿六年的課程後，即使一直都停留在第一級，至少也要能夠表演一段經典舞碼中的小品。其他學校的學生也可以申請前來接受訓練，但只能算是實習學生，而且必須繳學費，期限為兩年。

學校自嘉尼葉宮遷到儂特爾校區後，早上改成上普通學科，所有的學生們至少要完成高中的學業，才能符合進入巴黎歌劇院芭蕾舞團的基本資格。下午才上芭蕾及相關課程，包括各國民俗舞、性格舞蹈、現代舞、爵士舞、啞劇、音樂以及舞蹈史等。

每一個學年度結束前，學生們必須參加測試，以決定他們是否能夠晉級至更高的等級，或是留在原來的等級，甚至有可能慘遭退學。進入最高等級的學生們，才可以參加校內競賽，成績優異的人就會被網羅進巴黎歌劇院芭蕾舞團，但是每年可以入選的人數則依舞團提供的名額而定。但即使無法進入巴黎歌劇院芭蕾舞團，多數的畢業生都能夠順利地進入法國其他的芭蕾舞團，或世界各大芭蕾舞團。

◀每一位芭蕾學校的學生都希望有朝一日能夠登上歌劇院的舞臺 © Gérard UFERAS/RAPHO

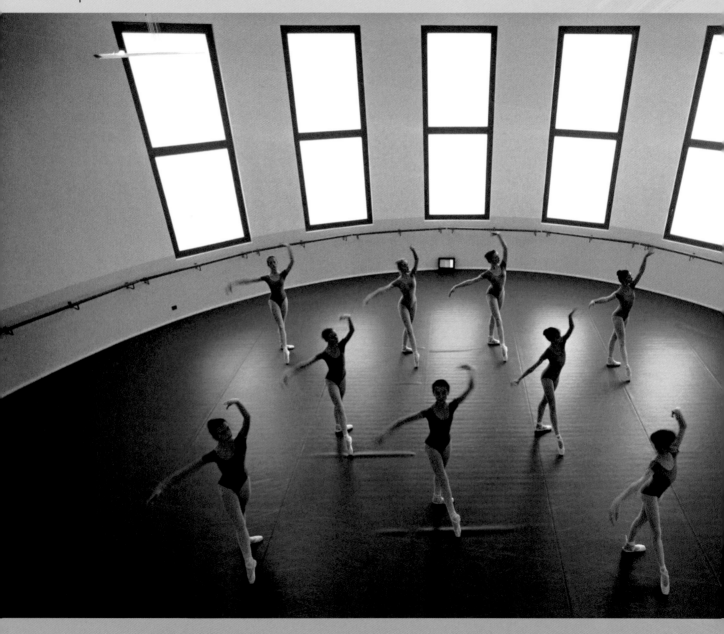

法國，這玩藝！

## 不倒的芭蕾地標

你稱它為巴黎歌劇院也好，或是叫它嘉尼葉宮也行，這個自建立以來便不斷孕育芭蕾人才的所在地，不僅是遊客到訪巴黎市的必遊景點之一，也是芭蕾史上永遠驕傲的建築物。即使現今已不再是芭蕾學校的校址，它仍然提供頂尖的切磋機會，多少芭蕾舞者在這裡持續成長、茁壯，從跑龍套的群舞一步步進階到獨舞甚至主角。它還曾在二十世紀初期，當俄羅斯芭蕾舞團在巴黎掀起前衛風潮，以及前蘇聯芭蕾巨星紐瑞耶夫擔任巴黎歌劇院芭蕾舞團的藝術總監時，見證了法國派芭蕾和蘇俄派芭蕾相互較勁的場景。無論時局如何變化，它始終巍峨聳立在芭蕾史的地圖上，稱得上是一座永遠不倒的芭蕾地標。

◀學生在寬敞明亮的教室中跳芭蕾
© Jean-Erick PASQUIER/RAPHO

▶由蘇聯投奔自由的紐瑞耶夫曾擔任巴黎歌劇院芭蕾舞團的藝術總監
© AFP

# 05　啟動現代舞的光與熱

一般人通常知道現代舞源自美國，但卻常忽略法國精神對現代舞發展所挹注的能量。從來自美國的露薏‧富勒 (Loïe Fuller, 1862–1928) 於巴黎聖母院 (Notre-Dame de Paris) 的彩繪玻璃窗獲得的光影靈感，與她在 1900 年萬國博覽會 (Exposition Universelle) 所展現的舞姿，以及鄧肯 (Isadora Duncan, 1877–1927) 讓巴黎上流社會驚豔的自然律動之美說起，再到稍後法國本土的羅蘭‧比提 (Roland Petit, 1924– ) 以及當代的瑪姬‧瑪漢 (Maguy Marin,1951– ) 等人，就可以了解法國的浪漫基石、新藝術 (Art Nouveau) 運動和現代舞之間，如何銜起環環相扣的鍊條，也可以悟出舞蹈、建築與美術工藝如何相互碰擊而爆出炫目的火花。

## 現代舞光影與創意的啟動處

許多人有一種錯覺，總以為現代藝術和古典藝術是相對立的，但其實現代藝術可是建立在古典藝術的基石上發展起來的，像現代舞的催化劑就是來自古典文物的激勵。眾人熟知的美國現代舞能有今天的成就，可要歸功於數位開路先驅，而其中幾位都曾經在法國接受古典藝術的洗禮，諸如巴黎聖母院、羅浮宮 (Musée du Louvre) 和盧森堡公園 (Jardin du Luxembourg) 等地，都曾留下他們的身影。而今法國藝術家則加倍回饋，將現代藝術統合為一體，例如：龐畢度中心 (Centre Pompidou)。

法國,這玩藝！

## 來自大西洋彼岸的女性先驅

露薏·富勒和伊莎朵拉·鄧肯，這兩位現代劇場與舞蹈的先驅，都是在十九世紀後期出生於美國，卻都和歐洲現代藝術的發展產生深遠的互動，尤其是在法國。她們帶著勇於嘗試的精神來到法國，讓法國人為之驚豔；而法國豐富的文藝寶藏也滋潤了她們渴望突破的心靈，使她們得以在自屬的天地裡暢意而舞，為日後的現代舞發展奠下鋪路的基業。

富勒於十九世紀末來到法國，首先讓她感到震撼的是巴黎聖母院的彩繪玻璃與光影，當陽光透過彩繪玻璃射進昏暗而靜謐的教堂裡時，一道道彩色光影頓時將教堂點亮，也令她感到興奮異常，不由自主地置身在光影下並舞動起來。這個奇特的經驗，引發她將燈光特效與劇場表演結合的創意，並且開始投入大量的時間與金錢在她的特效實驗上。當她演出最有名的舞蹈之一《火焰之舞》(Fire Dance) 時，富勒站在一塊大玻璃上，光影由玻璃下往上射出，她就宛如踩在火焰上跳舞一般的神奇動人。因此，很快地，富勒便成為巴黎前衛藝術界的紅人，藝術家們如繪畫大師羅特列克 (Henri de Toulouse-Lautrec, 1864–1901)、雕刻家羅丹 (Auguste Rodin, 1840–1917) 以及在新藝術運動中著名的包裝設計師查爾斯·謝瑞 (Jules Cheret, 1836–1932) 等人，都喜歡以富勒的舞姿作為其作品

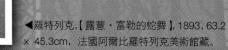

◀羅特列克,【露薏·富勒的蛇舞】, 1893, 63.2 × 45.3cm, 法國阿爾比羅特列克美術館藏。

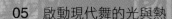

05 啟動現代舞的光與熱

的題材。富勒在 1900 年於巴黎舉行的萬國博覽會中的表演，據說讓當時初到巴黎的伊莎朵拉・鄧肯和露絲・聖丹尼斯 (Ruth St. Denis, 1879–1968) 大為感動。

伊莎朵拉・鄧肯在有生之年從未在祖國獲得多數人的肯定，她在 1899 年來到歐洲後，便彷彿找到了自己真正的家。她的藝術觀和愛情觀之開放，對於當時堪稱前衛之都的巴黎仍是一大挑戰，尤其是她不斷翻新的羅曼史，以及先後和兩個男人未婚生子一事，更是受到衛道人士大大撻伐。但且先撇開道德觀點不談，她大力提倡並身體力行的自然律動，可是讓巴黎的上流社會與藝術界大開眼界呢。巴黎的羅浮宮、美術館、博物館和盧森堡公園都是她汲取養分之處，而她在巴黎的演出、開班授課以及對芭蕾的唾棄，都深深影響後起的現代舞發展。當年的鄧肯，因不見容於美國，只好遠走巴黎，現在卻成了大家稱頌的國寶；而她那曾被詬病的愛情生活，卻在現今的時代裡，成為見怪不怪的社會現象之一。

## 法國本土滋養的現代舞菁英

在浪漫主義的基石上，歷經新藝術運動和來自大西洋彼岸的新女性的激勵後，屬於法國本土的現代舞精神終於苗壯成形。自二十世紀中期起，尖銳新秀便不斷浮上檯面，這裡僅就來臺造訪過的當代兩大舞團及其領團人，羅蘭・比提和瑪姬・瑪漢，略作簡介。

▶伊莎朵拉・鄧肯

羅蘭・比提自小在巴黎歌劇院芭蕾學校接受古典芭蕾的訓練，但是他的成就卻是建立在創意芭蕾的呈現上，自 1946 年起，就經常推出深具前衛風格的芭蕾作品。1947 年，在比提的央求下，比提的母親蘿絲・荷貝多 (Rose Repetto) 女士，開設了自創品牌的「荷貝多」(Repetto) 芭蕾舞鞋公司。在品質與設計都符合市場需求之下，「荷貝多」芭蕾舞鞋已在今日成為芭蕾舞者們的愛用品之一，臺灣的舞者們一樣讚賞有加。比提編創的作品中，最受矚目的當屬 1949 年的《卡門》(Carmen)、1965 年的《鐘樓怪人》(Notre-Dame de Paris) 以及 1967 年的《失去的樂園》(Paradis Perdu)。1972 年比提創立馬賽芭蕾舞團 (Ballets de Marseille)，因表現優異隨後成為國家芭蕾舞團。1992 年創設馬賽國家舞蹈學校 (Marseille National Dance School)，同年 12 月率團至臺灣演出。在 1998 年，74 歲的比提辭去馬賽國家芭蕾舞團 (Ballet National de Marseille) 的藝術總監之職。除了母親成立芭蕾舞鞋公司外，比提的妻子琦琦・容麥赫 (Zizi Jeanmaire, 1924– ) 也是位芭蕾伶娜，比提的一生可說都活在芭蕾的世界中。

分別於 1994 年及 2005 年造訪臺灣的瑪姬・瑪漢和她的瑪姬・瑪漢舞團 (Compagnie Maguy Marin)，兩度都曾在臺灣引起熱烈的討論。瑪姬・瑪漢和羅蘭・比提一樣，都具有古典芭蕾科班生的背景，但編創的作品卻都以前衛風格著稱。瑪漢出生於法國南部的土魯

▶羅蘭・比提及其同為芭蕾舞者的妻子琦琦・容麥赫

© AFP

▶紐瑞耶夫與瑪格芳登 1967 年在巴黎歌劇院演出羅蘭・比提的《失去的樂園》
▶▶羅蘭・比提於 1965 年推出《鐘樓怪人》，當年在巴黎歌劇院首演
▶ 2003 年在莫斯科波修瓦劇院演出的《鐘樓怪人》

法國,這玩藝!

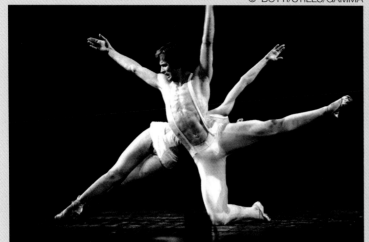

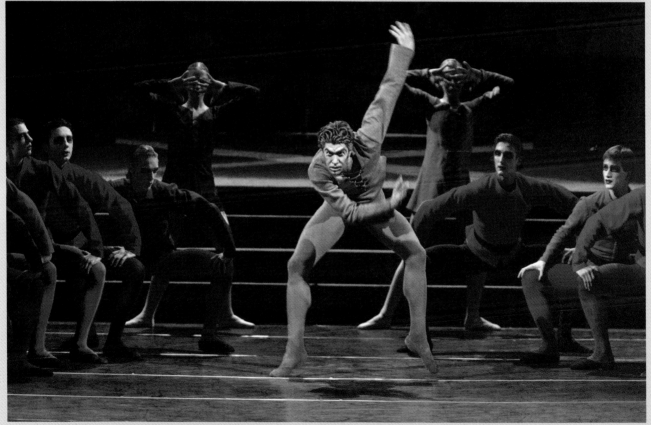

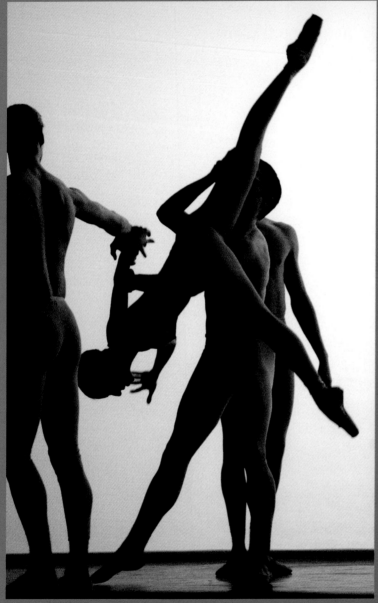

▶羅蘭・比提的現代芭蕾作品 *Proust ou les intermittences du cœur*，2007 年 2 月於巴黎歌劇院上演 © AFP

▼羅蘭・比提及其妻琦琦・容麥赫 1949 年合作《卡門》© Lipnitzki/Roger-Viollet

斯 (Toulouse)，父母是來自西班牙的移民。土魯斯是全法國的第四大城，也是庇里牛斯山省的省會，因為庇里牛斯山緊鄰西班牙東北部，因此土魯斯市的居民不乏來自西班牙的移民，或是西班牙與法國的混血家族。瑪漢因早期受訓於古典芭蕾，所以曾經於史特拉斯堡 (Strasbourg) 歌劇院芭蕾舞團擔任過《天鵝湖》(Swan Lake) 和《吉賽兒》等芭蕾舞劇的獨舞者，也曾待過莫里斯·貝嘉 (Maurice Béjart, 1927–2007) 領導的舞團。當她開始公開發表編創作品時，大多是與別人合作的成果，合作對象還包括威尼斯雙年展舞蹈節的首屆藝術總監卡洛琳·卡爾森 (Carolyn Carlson, 1943– )。瑪漢於 1978 年創立自己的舞團，隨後即四處演出並發表自編的作品。她在 1994 年帶來臺灣的《May B》以及 2005 年的《環鏡》(UMWELT)，都是一貫地透過簡約的肢體語彙，探討現代人複雜的生活與情緒。

▼ 1978 年，馬賽芭蕾舞團於巴黎市立劇院演出羅蘭·比提的
作品《探戈》© Lipnitzki/Roger-Viollet　　　▼ 瑪姬·瑪漢（左）指導舞者排練 © AFP

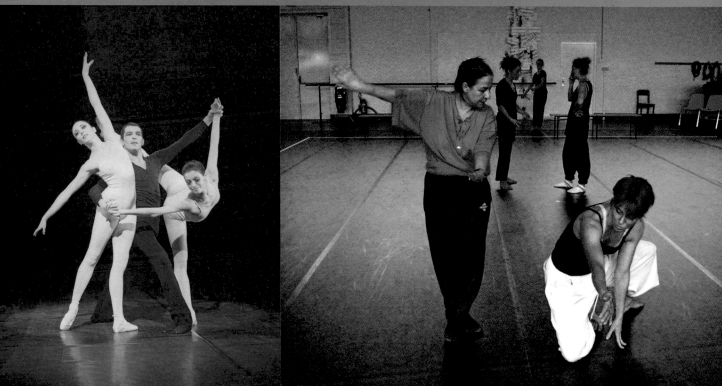

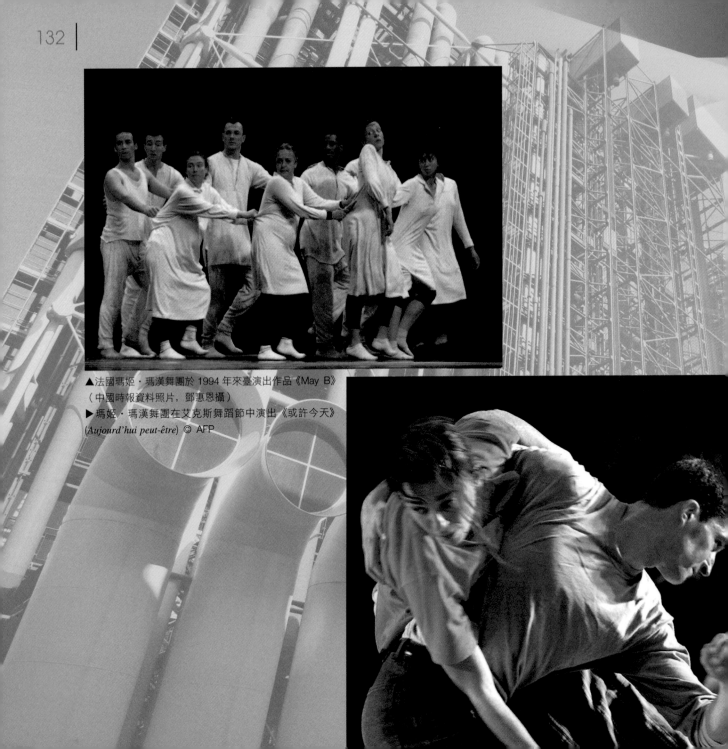

▲法國瑪姬‧瑪漢舞團於 1994 年來臺演出作品《May B》
（中國時報資料照片，鄧惠恩攝）
▶瑪姬‧瑪漢舞團在艾克斯舞蹈節中演出《或許今天》
(*Aujourd'hui peut-être*) © AFP

## 另類表演廳——龐畢度中心

一般人提到龐畢度中心，可能只會聯想到它是個展示現代藝術的殿堂，或是工藝設計的展覽場，其實它是個多用途中心，所以也提供表演藝術的展演空間。當然，相對應於它那粗獷外露的鋼架、管路的氣度，它的展演內容就有別於歌劇院的節目，在這裡看到的都是深具濃厚實驗性質的表演，諸如前衛舞蹈、當代劇場、數位影音及音樂創作演奏等。

除了法國本土的菁英外，來自歐洲及世界各地的前衛團體，莫不以能在龐畢度中心演出為殊榮。近年來，在這裡展演的節目，越來越多元，也越來越科技化，例如：來自巴西的布魯諾·貝爾瑋 (Bruno Beltrão, 1979– ) 將街舞和 Hip-Hop 賦予新的詮釋，並融合劇場形式，呈現讓觀眾耳目一新的舞蹈作品；來自日本京都的數位表演團體 "Dumb Type"，在此呈現他們結合美術、音樂、舞蹈、戲劇、設計，以及將建築美學的層次感融入影音科技的創作展演。

此外，龐畢度中心還有美食餐廳、圖書館等設施，可謂兼具藝術性與實用性，應是臺灣在發展文化創意產業上的學習樣本，如此一座複合式的文化、藝術與休閒並具的設施，不正是當代臺灣人所需要的嗎？

## 持續發光發熱的現代藝術

在巴黎，我們看到現代藝術以古典文物的精神為支柱，展現顛覆傳統流派的氣勢，如現代舞將建立在古典舞蹈的語彙重新詮釋，而新藝術則更是不分彼此的統整呈現。古典氣息依舊流竄在巴黎的大街小巷中，繼續哺育新藝術的成長，就像陽光仍然透過聖母院的彩繪玻璃，投射出五顏六色的光芒一般，現代藝術的熱情也將在此地持續發光發熱。

# 06 移植法國的臺灣精神

巴黎臺灣文化中心 (Centre Culturel de Taïwan à Paris) 自 1994 年成立以來，便忙碌碌地躋身在喧嚷的繁華花都，目前是臺灣文化對歐輸出的主要窗口。歷年來，無數臺灣團隊都曾到此一遊，宣揚臺灣的藝術精神與文化傳承，其中包括「原舞者」、「台南人劇團」、「鴻勝醒獅團」及「亦宛然掌中劇團」等。此外，也有負笈法國的臺灣藝術工作者，長年累月地默默耕耘，企圖將臺灣精神透過舞蹈藝術移植法國。他們的心情點滴，將在這裡一一細數。

## 移植法國的臺灣精神

「臺灣精神」雖然聽來有點抽象，但是相信曾在海外待過的人應該都能體會，當我們在異鄉看到來自臺灣的舞蹈，聽到臺灣的歌聲，或僅只是見到來自臺灣的任何人，就會感到特別興奮，唯有能夠體會其中的思鄉情愫的人，才能理解何謂「臺灣精神」。這一種對往年的海外遊子而言，偶爾才能見到的「臺灣精神」，如今已在各地的官方或私人努力下，紛紛呈現海外深耕的成果，尤其是在繽紛的花都巴黎，「臺灣精神」顯得格外有精神。

法國,這玩藝!

## 巴文中心——臺灣文化對歐輸出的主要窗口

跟在紐約的臺北劇場設立之後，「巴黎臺北新聞文化中心」也於 1994 年設立，和紐約的臺北文化中心同為文建會的駐外單位。成立近 10 年後，「巴黎臺北新聞文化中心」更名為「巴黎臺灣文化中心」，和其法文名稱一致，簡稱為「巴文中心」，並且與駐法代表處共享硬體設施，躋身在熱鬧的巴黎市中心，肩負著文化輸出的使命。

巴文中心位於大學路 (Rue de l'Université)，前方即是著名的奧塞美術館 (Musée d'Orsay)，再往前走即可到達塞納河。雖然不是在顯赫的建築物內，也沒有傲人的龐大空間，但巴文中心卻能善盡其職，讓僅有的表演廳和展覽室發揮最大的功能，將臺灣藝術和文化推銷給此地民眾。

除了辦理各種展覽、講座外，巴文中心也將來自臺灣的表演團隊，一一呈現在歐洲觀眾的眼前。自開館至今，就已有幾個來自臺灣的表演團體如：「原舞者」、「台南人劇團」、「鴻勝醒獅團」及「亦宛然掌中劇團」等，受到巴文中心的邀請，將道地的「臺灣精神」帶到巴黎。

邁入二十一世紀後，巴文中心開始逐步轉型，不再只是個表演廳或展覽場而已，並將服務區域延伸至法國以外的歐洲國家，成為臺灣文化對歐輸出的推廣中心，使其功能更加擴大。未來的巴文中心或許能將硬體擴大，或許在其他國家成立分部，也或許保持原狀，但無論如何變化，巴文中心將「臺灣精神」移植法國的功勳可是值得讚許的喔！

## 林原上──漂泊的傢伙

林原上 (1957– ) 在多年的漂泊後，終於在巴黎定住腳步。他的舞蹈作品有如臺灣現象的寫照，展現的是傳統與現代交織、東方與西方文化匯合的多元體，雖然充滿了衝突與撞擊，但又能突顯高亢與低沉之間傳出的吟哦。

學京戲出身的林原上，專攻武生，練得一身好身手。但是卻一直覺得，自己無法滿足於單一形式的藝術表現，於是他進入「蘭陵劇坊」當舞臺劇演員，也曾加入「雲門舞集」的舞者行列，但這一切對他而言還是不夠。於是在 1986 年，他揹起行囊，隻身闖蕩歐洲，直到在法國參與了「陽光劇團」(Théâtre du Soleil) 的演出，並且又接觸了瑪姬‧瑪漢的當代舞蹈風格後，他才確認自己未來的發展方向，因而決定在巴黎落腳。

1996 年，林原上在巴黎成立「當代游神舞團」(Cie Eolipile)，開始探索自我與空間、音樂之間的關係，作品多以獨舞或雙人舞的形式呈現。除了自己上陣的獨舞外，林原上的舞團也和法國的藝術家合作，而來自臺灣的舞者，如林小鳳、楊維真等人，也曾是林原上的舞團成員。

2002 年，林原上的作品《傢伙》(Bastard) 受邀回臺灣演出，引起廣泛討論。《傢伙》的原名是《中國雜種》(Chinese Bastard)，原創於 2001 年，以他自身的經驗為例，陳述在過去與現在、個體與群體以及單一性與多元化之間的相互拉扯後，所產生的共鳴體的形式。《中國雜種》在法國演出時，也曾和知名的「廣場劇院」(Théâtre de l'Agora) 合作。2002 年回臺灣演出時，不但名稱改為《傢伙》，也加入旅法舞者楊維真，以及蔡明亮的影像創作，使得林原上的個人色彩略減，但是整體的衝突之美則張力十足。

法國，這玩藝！

◀▲林原上作品：《傢伙》，林原上與楊維真
© Philippe Cibille

至此，長年獨力奮鬥的林原上終於獲得臺灣官方與民間的一致肯定，巴文中心也在 2003 年特為林原上策劃巴黎的演出，讓兩個臺灣精神在文化外銷的成績單上，合力記上一筆功勞。但無論是否有巴文中心或官方的資助，林原上依然會秉持自我，在巴黎或世界各地持續展現他的編創能量。林原上的近年作品如下：

## 《隻手之聲》 *A Spark of Eternity, 2003*

編舞：林原上
舞者：楊維真，Caroline Grosjean
燈光設計：Hervé Gary
服裝：Didier Despin
音樂：Frédéric Blin

▼林原上作品：*Small Travelling Choreographic Plays*，楊維真與舞者 © Philippe Cibille

法國這玩藝！

## Small Travelling Choreographic Plays, 2002

編舞：林原上

舞者：Xavier Kim，林原上，楊維真

音樂：Frédéric Blin

燈光設計：Hervé Gary

布景：Catherine Teilhet

服裝：Hélène Martin-Longstaff

藝術指導：Christine Maillet

## 《傢伙》 Bastard, 2002

編舞：林原上

舞者：林原上，楊維真

影像：蔡明亮

音樂與影片：Frédéric Blin

燈光設計：Hervé Gary

服裝：Hélène Martin-Longstaff

藝術指導：Christine Maillet

銀幕設計：Catherine Teilhet

## 楊維真——浪跡到巴黎的舞者

2002 年在臺北華山藝文特區，和林原上一起演出《傢伙》的舞者楊維真，自然流洩的形體曲張，令人眼睛為之一亮。她和林原上在巴黎的工作成果，讓久違的臺灣觀眾看到她另一層級的表現。雖然她和林原上一樣的在巴黎展現臺灣精神，但和林原上不同的是，她還沒有為自己的舞動生涯，找到真正的落腳處。

楊維真注定要流浪舞四方的跡象，最早應可追溯到她還在臺南家專舞蹈科（現在的臺南科技大學舞蹈系）就讀的學生時期，也就是 1995 年，當她獲選為中華民國青年友好訪問團的團員，展開拜訪亞太紐澳南非之旅時，正是她開啟洲際跳躍的首航。畢業後，在 1997 年參與「無垢舞蹈劇場」，並隨之前往法國的「馬恩河谷雙年舞蹈節」(Biennale Nationale de la Danse du Val-de-Marne) 演出，自此愛上歐洲（尤其是法國）的舞蹈環境。同一年，隨著「無垢舞蹈劇場」回國後不久，她又從臺灣出走，先到荷蘭阿姆斯特丹的戲劇學校 (De Theaterschool) 求學，主修當代舞蹈課程，同時也接受默劇、音樂及相關理論的訓練，並與多位歐洲藝術家合作演出。

2001 年結束荷蘭的學業後，加入「當代游神舞團」的工作行列，楊維真才又來到真正令她動心的城市，也是驅使她來到歐洲的巴黎。初期只是和林原上工作，所以不覺得語言上有嚴重的困擾，但是當她獲得一份舞蹈教學的兼職機會時，才迫使她必須苦練法文。就此，跳舞、教舞、上法文課，成為她的主要生活節奏，而一般人憧憬的巴黎時尚、美食及名勝等，卻和她不構成連結。

2005 年，楊維真偕同法國雜技舞者薩維爾・金恩 (Xavier Kim)，共同編創並合作演出《百分百生產力》(100% Croissance)。同一套節目在法國結束演出後，也在同年秋季搬到臺灣，

法國，這玩藝！

---

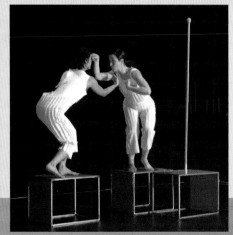

▶林原上作品：《隻手之聲》，楊維真與舞者 © Philippe Cibille

於兩廳院主辦的「廣場藝術節」中現身。

楊維真的躍動紀錄，從臺灣跳到荷蘭，再到法國，她浪跡天涯的舞蹈行旅，目前因其回臺定居、繼續編創與表演而暫時畫上休止符。但楊維真仍然值得記上一筆，因為她也曾以舞者的身分，在巴黎散發過「臺灣精神」的光芒。

## 未曾間歇的臺灣精神

移植法國的臺灣精神，在這裡分別由巴文中心、林原上和楊維真，作為官方、編創者和舞者的代表，敘述他們的成就點滴。當然，在他們之前，在他們之後，也有許多不及陳述的默默耕耘者，持續在法國各地，展示來自臺灣的舞蹈及各項藝術的驕傲。他們，值得我們喝采。

除了巴黎以外，法國各地的文藝氣息也是濃郁得化不開，如果能夠一一造訪，當然是件幸福的事囉。但如果無法如願而只能擇其一二的話，那麼最不能錯過的地方，首推位於普羅旺斯 (Provence-Alpes-Côte-d'Azur) 境內的古都，滿布薰衣草的亞維儂 (Avignon)。自 1947 年起，每年 7 月舉辦的亞維儂藝術節 (Festival d'Avignon)，總是吸引世界各地的表演者、觀賞者到此聚集。來自臺灣的「無垢舞蹈劇場」、「優人神鼓」、「當代傳奇劇場」及「漢唐樂府」等，也曾在亞維儂藝術節中留下身影。在此，除了神遊亞維儂之餘，也來聽聽親自參與過亞維儂藝術節的舞者的經驗談吧！

## 猶如人間仙境的普羅旺斯省

一走進法國南部的普羅旺斯，就會發現在全省各地區，一年到頭都有接二連三的節慶，所以如果你想體會和花都巴黎不同的人文氣息，就該要南下來走走喔。其實要走完普羅旺斯也不是件容易的事，因為它的範圍廣闊，南達地中海，北達阿爾卑斯山，南北風光各異其趣。曾在普羅旺斯接受過文化洗禮的藝術家不計其數，包括畫家如梵谷、畢卡索；作家如帕尼奧爾 (Marcel Pagnol, 1895–1974)、都德 (Alphonse Daudet, 1840–1897) 等人。普羅旺斯蔚藍的海岸、綿延的山林和翠綠的葡萄園，都是讓遊客流連忘返之處，而布滿薰衣草的亞

法國, 這玩藝！

維儂和一年一度的藝術節，更是讓普羅旺斯與舞蹈結下不解之緣。

## 創造榮景的亞維儂藝術節

位在普羅旺斯的南端，亞維儂離地中海已不遠，但是當然還不及馬賽 (Marseille) 或尼斯 (Nice) 般地緊臨海岸線。從巴黎搭乘 TGV 子彈列車，只要兩個半小時即可抵達亞維儂。亞維儂位於隆河 (Rhône) 畔，外圍的古城牆如同守護神一般，讓此地的宗教故事和藝術人生不致遭到破壞。城內的羅馬橋、博物館、教堂、老街和小巷、城堡的壁壘以及河畔風光等，都隱約透露著這座法國小城的身世，因為曾經受過不同民族的入侵，才形成今日這番融合法國、希臘及義大利等各國民族風的特殊風貌。

曾經是居爾特人 (Celtic) 居住的亞維儂，在羅馬帝國強盛時期，隨著羅馬人的勢力來到庇里牛斯山一帶，亞維儂也跟著受到羅馬文化的影響。羅馬帝國沒落後，亞維儂歷經日耳曼、哥德、阿拉伯等各種文化的洗禮，奠定它今日如此迷人的背景。建立於十四世紀的教皇宮 (Palais-fortesse des Papes)，曾為亞維儂帶來富裕繁榮的生活，但隨著教皇於十五世紀初搬離，十六、十八世紀的大瘟疫，使得亞維儂的人口兩度銳減，因而榮景不再。在十八世紀末，亞維儂才正式歸為法蘭西民族的統轄領域，雖然在二次世界大戰期間，亞維儂曾於 1942 年落入德軍之手，但在 1944 年即又回歸法國，且在戰後兩年便開創現今舉世聞名的亞維儂藝術節。

1947 年，維拉 (Jean Vilar, 1912–1971) 開辦亞維儂藝術節，首創歐洲專為舞臺與劇場演出而舉行的密集活動。小小的亞維儂平日人口不到兩萬人，但每年在 7 月至 8 月間，總會湧入至少 10 萬名觀光客，其中多數是衝著藝術節而來的。因為藝術節的表演項目包羅戲劇、舞蹈和音樂，且又以創意為審核入圍的第一考量條件，難怪會吸引無數表演藝術的愛好者前來。通常每一年的節目在 3 月時便可看到大致的概況，而到了 5 月，當年度的行程表就已

拍板定案，隨後便是宣傳與行銷的忙碌期了。

亞維儂藝術節傲然於世的不僅是它出色的展演而已，它還成功地推動亞維儂的經濟繁榮，不愧為文化創意產業的典型代表。每年在進入藝術節的旺季時，不僅門票早已售罄，城裡的飯店、餐廳也一位難求。而對於亞維儂的周邊交通、旅遊景點、遊樂設施及紀念品商店等，主辦單位也都規劃了條理井然的動線，讓整個亞維儂熱鬧非凡。

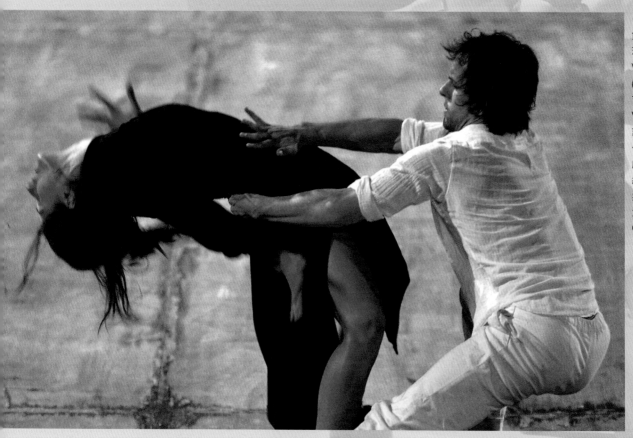

◀ 2005 亞維儂藝術節節目：比利時終極現代舞團 (Ultima Vez) 的《純·淨》(PUUR)，由溫·凡德吉帕斯 (Wim Vandekeybus) 編舞，該團曾經四度來臺，作品中充滿爆發力與戲劇性的肢體情感，總是令現場觀眾感到無比震撼，留下極為深刻的印象
© AFP

法國，這玩藝！

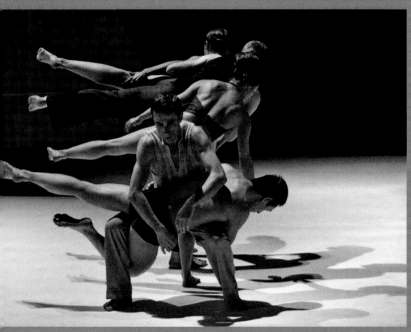

▲ 2004 亞維儂藝術節節目：德國編舞家莎夏瓦茲 (Sasha Waltz) 的作品《即興曲》(*Impromptus*) © AFP

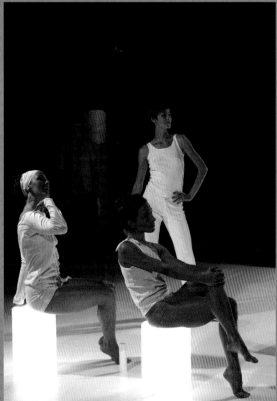

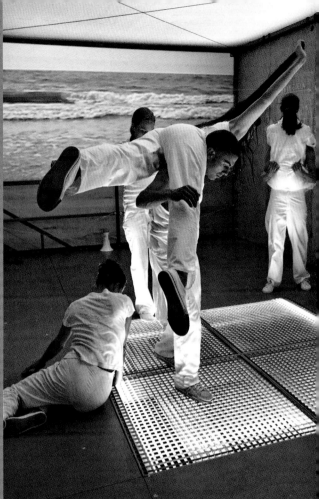

▲ 2007 亞維儂藝術節節目：德國編舞家莎夏瓦茲的作品 *insideout* © Christophe Raynaud de Lage/Festival d'Avignon
◀ 2007 亞維儂藝術節節目：《盛大的第三插曲》(*Big 3rd Episode*) © Christophe Raynaud de Lage/Festival d'Avignon

## 亞維儂的臺灣情懷

每隔數年，亞維儂藝術節便會更換執行長，以求節目內涵時保新鮮多樣，不至流於一成不變。1993 年，亞維儂藝術節執行長一職，委由伯納‧費弗爾達樹先生 (Bernard Faivre d'Arcier) 接任，他的搭檔則是克利斯提‧柏龐鐃 (Christiane Bourbonnaud)。費弗爾達樹在 1980 年就已擔任過亞維儂藝術節執行長，他成功地完成前任執行長的任務，將亞維儂藝術節轉型，使它兼具專業水準與現代感，以吸引更多現代劇場藝術的工作者與愛好者前來表演或觀賞。

費弗爾達樹再度上任後，他的目標是讓亞維儂藝術節成為歐洲劇場藝術的中心，同時也將節目安排的觸角延伸，特別是歐洲以外的各國傳統或當代文化，如今看來他的目標顯然已達到了。從他二度上任至今，曾在亞維儂藝術節展演過的歐洲以外國家，包括亞洲的日本、南韓、臺灣、印度以及南美洲諸國。

自 1994 年起，文建會就試圖讓臺灣與亞維儂之間架起交流管道。終於在 1998 年，亞維儂藝術節首度邀請臺灣的八個表演團體參與演出，包括「宛然掌中劇團」、「復興閣皮影戲劇團」、

◀費弗爾達樹於 1993 年再度接任法國亞維儂藝術節主席（中國時報資料照片，鄧惠恩攝）

法國,這玩藝！

▶優劇場的《海潮音》參加了1998年的亞維儂藝術節，在石礦區劇場中演出 © AFP

▼當代傳奇劇場在法國亞維儂的舞臺背景是一片古堡外牆（中國時報資料照片，陳建仲攝）

「小西園掌中劇團」、「優劇場劇團」、「漢唐樂府南管古樂團」、「無垢舞蹈劇場」、「當代傳奇劇場」及「國立國光劇團」。

其中的「無垢舞蹈劇場」推出由藝術總監林麗珍編導，闡述臺灣民俗精神的《醮》。旅法多年的臺灣舞者楊維真，就是因為參與此次演出而深深愛上法國，並在完成學業後，前往巴黎體驗在法國當舞者的真實人生。

07　在泛紫香氛中的亞維儂起舞

而「漢唐樂府」則是讓梨園舞蹈和南管古樂的整體美再度整合，呈現舞中有樂而樂中有舞的雅美境界，同樣令觀眾看得如痴如醉。雖然「無垢舞蹈劇場」、「漢唐樂府」以及另外六個團體，在亞維儂的演出至今已事隔多年，但是當時推出的臺灣藝術作品，到現在都還深受亞維儂藝術節的重視，他們的劇照依然掛在亞維儂藝術節的歷史沿革簡介中，就是最有力的證明。

除了在 2003 年受到法國表演藝術界大罷工的影響而停辦一年外，亞維儂藝術節自開辦以來即不斷推陳出新，成為歐洲各國中，足以媲美愛丁堡藝術節的活動。亞維儂藝術節的成功，值得我們謙虛學習，而它那不斷求新求進，兼顧地方性與全球性的精神，更是我們在思考如何自我突破時的好榜樣。

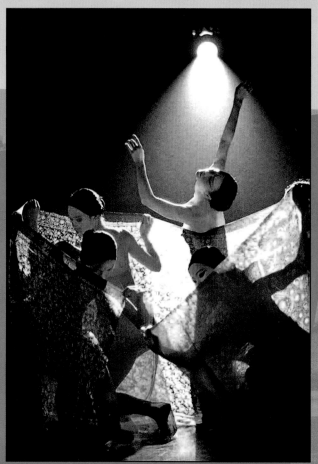

▲林麗珍的舞蹈作品《醮》在法國亞維儂藝術節中演出（中國時報資料照片，陳建仲攝）

## 難捨濃郁的泛紫香氛

在滿布薰衣草的紫色迷情中，遊普羅旺斯，看亞維儂，豈不令人讚嘆造物主的偉大。但是更重要的應該是置身其中的人們吧，如果此處的居民不懂得珍惜，不知愛護環境，縱使再美的天賜美景，都會很快被破壞殆盡吧！區區小城亞維儂，一年一度僅僅兩週的藝術節，不僅為其居民帶來繁華，也讓普羅旺斯省沾光，更讓法國人引以為傲，這一切都不是偶然的。

法國, 這玩藝!

▶一年一度的亞維儂藝術節已成為
普羅旺斯夏季的重頭戲

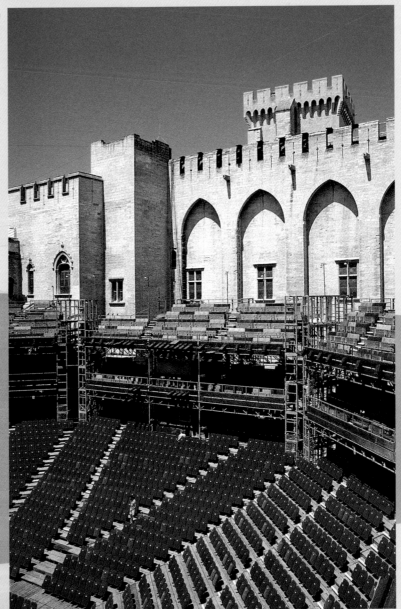

07　在泛紫香氛中的亞維儂起舞

# 08　以舞會友的國際民俗藝術節

相對於亞維儂藝術節的多樣化與精緻度，法國其他各地舉行的國際民俗藝術節，就顯得隨性且大眾化得多了。在我個人參與國際民俗藝術節的經驗中，法國的幾處場地，都是臺灣遊客罕至的小鄉小鎮，例如坡市 (Le Puy-en-Velay)、蒙提尼亞 (Montignac) 以及費尼坦 (Felletin) 等地。以標榜文化交流、四海一家及自娛娛人為目的，參與國際民俗藝術節的表演者多數是業餘人士，而籌劃、主辦的單位也多數是民間組織或鄉里民眾，且看他們如何一點一滴地串起一屆又一屆的國際活動，也看看我們如何在法國與世界公民共享彼此的民俗藝術。

## 首創 CIOFF──「國際民俗藝術節協會」的發源地

有別於標榜當代、創新的亞維儂藝術節，法國的國際民俗藝術節講求的卻是全民參與的精神。現今世界各地掛著 "CIOFF" 標誌的國際民俗藝術節，可是源起於法國的呢！ CIOFF 是讓臺灣啟動各種有關國際性文化、民俗及藝術節慶的重要組織，而參與 CIOFF 的活動經驗則讓我大開眼界。在這裡，我將帶領大家了解 CIOFF 的源起與架構，並且分享我在其發源國參與活動的經驗。

法國，這玩藝！

## CIOFF 的源起與今日

CIOFF 的初始名稱是法文 Comité International des Organisateurs de Festivals Folkloriques 的簡稱，英文全名則為 Committee of International Organizations of Folklore Festivals，中文名稱是「國際民俗藝術節協會」。這個組織源起於法國康弗朗斯市 (Confolens) 的夏泓區 (Charente)，在 1958 年由亨立・可沙傑 (Henri Coursaget) 先生與其鄰國友人發起。在第一年成功的開始後，便每年定期舉行，而且與會者也逐年增加。12 年後，CIOFF 正式誕生，並訂下以交流民俗藝術如舞蹈、音樂、歌謠等為主題，促進和平與友誼為目的的成立宗旨。

自 1970 年成立以來，CIOFF 始終致力於維護傳統民俗藝術與文化的初衷，而且活動範圍也逐年擴大，從最初在法國的一個小小活動，發展到今日在世界各大洲都有分部的綿密網絡。而且，除了動態的表演活動外，CIOFF 也會在各個分部，不定期舉行各式靜態的講座、展覽、會談及相關學術研究，使得 CIOFF 獲得「聯合國教科文組織」(UNESCO, United Nations Educational, Scientific and Cultural Organization) 的信賴，並相互建立諮詢關係。在 1984 年 CIOFF 被「聯合國教科文組織」鑑證為 C 級國際性的無政府組織 (NGO, Non-Governmental Organization)，再於 1989 年晉升為 B 級，1997 年更晉升為 A 級組織。

隨著 CIOFF 的組織日益龐大，全球各地現今規劃出七個區域：中歐區、北歐區、南歐與非洲區、北美區、拉丁美洲區、亞洲與大洋洲區以及非洲協調區。每個區域委任一位主要委員為區代表，區域內各國也各有一位國家代表，各司區域內或國內的團隊與藝術節活動，並且傳遞世界各地區的活動訊息。同時，也將法文名稱更改為 Conseil International des Organisations de Festivals de Folklore et d'Arts Traditionnels，英文名稱為 International Council of Organizations for Folklore Festivals and Folk Art，中文名稱仍為「國際民俗藝術節協會」。

## CIOFF 的活動特色

CIOFF 除了以傳承、交流各民族的民俗藝術與文化為主旨外，同時也強調大眾化與平民化。其中最能和民眾拉近距離的活動自然非動態展演莫屬了。動態展大多以舞蹈與音樂的現場演出為主，而且每個會員國在一年之中的任何時候，都可以舉辦藝術節，包含法國在內的歐洲各國，通常會選擇在夏季舉行，以吸引觀光旅遊旺季的人潮。

CIOFF 講求展演時，以戶外舞臺為主要的表演場，目的是為了重現野臺戲的舊日風光，同時也因為戶外空間能讓更多人可以盡情觀賞，不像室內空間會有觀賞人數的限制，但如果氣候不佳時，也會遷移到室內演出。除了搭臺演出外，參與團隊也要能適應各種不同的表演場地，就如同昔日的街頭藝人或吟唱詩人一般，走到哪兒就演到哪兒，光是我曾經歷過的場地就包括：教堂、斜坡、籃球場、草坪、涼亭、鬥牛場、圖書館以及養老院等等。

踩街和定點演出也是 CIOFF 的重頭戲，兩者都是充滿往日情懷的宣傳方式。踩街進行時，各國團隊穿著五顏六色的傳統服飾，隨著樂聲飄揚，依序在街頭舞動、行進。定點演出則是在街角或任一指定地點，做示範性的小型表演，通常是表演幾段不同作品中的精華部分，每一段可能是 3 至 5 分鐘左右。每一次的定點演出，全長約在 30 分鐘即可結束，但是踩街可就可長可短。小踩街大約只走個 10 至 20 分鐘即可，但是大踩街卻有可能走上一、兩個鐘頭之久。

接待家庭並不是每個地方的 CIOFF 藝術節都有的安排，但是只要曾在語言不通的家庭裡，被招待過吃飯或住宿的人，都應該會留下深刻而難忘的回憶。接待家庭可能會把整團數十人帶回家裡吃飯，或是由大會分配，將整團拆成數小組，分別由幾個家庭負責接待膳食或住宿。

法國,這玩藝!

## 臺灣也是 CIOFF 的會員

CIOFF 既然是「聯合國教科文組織」鑑證的 A 級 NGO，依照規定只得接受聯合國的會員國申請入會。臺灣以非會員國的身分申請加入，屢遭挫折，所幸在文化界與藝術界人士的努力之下，終於在 1994 年獲准入會，並在 1996 年開始舉辦「南瀛國際民俗藝術節」（4 月）及「宜蘭國際童玩節」（7 月）。此後，臺灣各地紛紛敲起國際藝術節的大鑼。

▲踩街是 CIOFF 的重頭戲

08  以舞會友的國際民俗藝術節

我因地緣之便，參與過數次「南瀛國際民俗藝術節」的工作，首屆的活動經驗不僅令我印象深刻，並因此開啟我日後參與國內外各國相關活動的契機。「南瀛國際民俗藝術節」位在臺南縣，自從啟動後，臺灣與世界各地文化藝術的交流，更顯得日益頻繁。

在政府鼓勵開發文化創意產業的此時，參與 CIOFF 的活動，讓我們重新關心自己的人、事、地、物，趕在民俗藝術文化逐日凋零之際，接起傳承的任務，一方面期許傳統文化藝術得以轉化為具有經濟效益的產物，另方面更要把我們的特色帶到國際社會與他人分享。

▲▲拉斯科洞穴藝術
▲坡市風光

## 我的 CIOFF 紀行

自 1996 年參與 CIOFF 的活動時起，我便期待著有朝一日，能夠來到 CIOFF 的創始國，體會當地的風土民情。雖說法國早已在我的旅遊地圖上留下紀錄，但是深入民間活動的心願，卻一直到 1998 年才實現。

### 第一週　來到坡市 (Le Puy-en-Velay)

1998 年 7 月，我和一群身懷絕技的年輕人，來到法國南部的坡市 (Puy-en-Velay)，參加當地一年一度的藝術節。出了巴黎的戴高樂機場後，搭了約 9 個小時的巴士才來到坡市。本以為坡市是個小城鎮，來到後才發現原來是個中等大小的城市。在這裡，只要佩帶大會發的識別證，我們就可以免費搭市區公車四處遊晃。但是因為每天都

法國, 這玩藝！

有一全兩場的演出，再除去排練的時間後，可以閒晃的時間實在不多，但後來才知道這還不是最累的時候。最後一天晚上 12 點多，表演才一結束，我們就連夜搭車前往下一站。

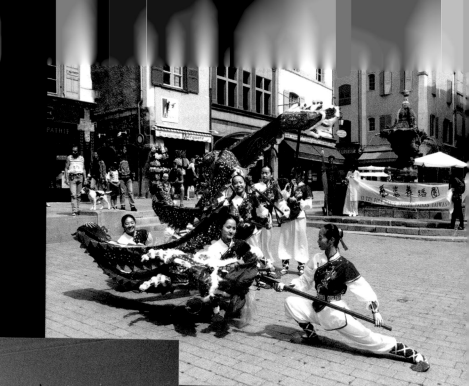

▲ CIOFF 定點演出
◀ 蒙提尼亞藝術節開幕典禮

## 第二週　見證蒙提尼亞的洞穴藝術

早上 7 點多，我們來到遠近馳名的蒙提尼亞 (Montignac)。這個小鎮位於多爾多涅 (Dordogne) 省，因為在 1940 年於附近的維澤爾 (Vezere) 河谷，發現拉斯科 (Lascaux) 洞穴內的史前藝術而聞名。為了避免人為的破壞，原始洞穴已於 1963 年拒絕對外開放，並著手複製另一個洞穴，於 1983 年完成並開始對外開放，一個同樣大小的拉斯科二號洞穴 (Lascaux II)。在大會的安排之下，我們有機會參觀拉斯科二號洞穴，彌補我們在這一週和未來一週的苦命日子。這一週的每一天，我們幾乎從一早睜開眼睛後，便一直忙到午夜時分。每天的早上、下午和晚上，分別要趕著市府拜會、踩街、定點演出、半場或整場演出以及酒會。可憐的舞者們，每天都要在早上化好舞臺妝後，便一直撐到夜裡上床前才能卸妝，一週下來，美麗的臉龐幾乎都變成花花臉。

## 第三週　天天搬家的苦命日子

這一週，我們真真切切地體會流浪藝人的辛酸。不像過去總是讓我們固定住在某處，雖然每天到不同的城鎮演出，但是晚上總會把我們送回原住處一般；這第三週的七天中，我們不但每天到不同的城鎮演出，當晚演完後，在大會安排的住宿地點過夜後，隔天一早，帶著所有行李，我們坐上巴士，又移動到另一個城鎮。每天的住宿安排也不盡相同，大多是由不同的接待家庭領回寄宿一晚，隔天在接待家庭用完早餐後，再由各家把我們帶回集合地點搭巴士。有一天，女生們都住在同一個學校裡，而男生們則在教堂裡打地鋪。這七天的地點包括：Port-Sainte-Foy-et-Ponchapt、Saint-Vallier、Donzenac、Turenne、Ayen、Contres 以及 Chaussenac 等七個小地方，其中的 Donzenac，全城人口總數只有 800 多人，和 Turenne 一樣，都仍保有相當濃厚的中古世紀風。

▼街頭畫家也在捕捉美妙的舞姿

法國，這玩藝！

▶抵達日從巴黎到坡
市的路程圖
▶▶從坡市到蒙提尼
亞的路程圖
▶▶▶從費尼坦回巴
黎戴高樂機場的路程
圖

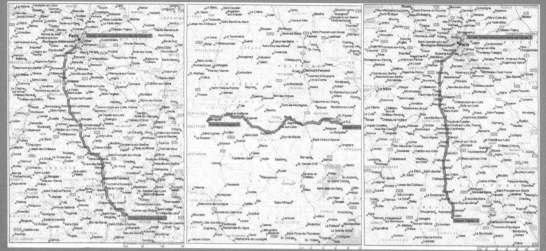

## 第四週　享受費尼坦的小鎮風光

最後一週來到費尼坦 (Felletin)，終於讓我們有機會喘氣了，因為不用再每天搬家，而且費尼坦的大會只讓我們每天演一場，真是幸福啊! 但是費尼坦實在是小到不能再小，而且只有一條街上有商店，從街頭走到街尾只要 30 分鐘。所以在這一週裡，我每天向不同的露天咖啡座報到，打發表演和排練外的時間。在所有藝術節行程結束後的隔天，從費尼坦回巴黎的路上，我們的巴士啟動後不到一小時，冷氣便故障了，偏偏又調不到其他車子，於是我們在高溫 40 度的氣候裡，只靠著兩扇小小的可以打開的氣窗呼吸，熬過 8 個小時的車程。

## 苦樂參半的回憶

在 CIOFF 創始國參加藝術節的經歷，讓我見識到法國人民樂天知命的本性，也看到他們浪漫熱情的一面。但是這一段藝術節之旅，卻也是我所經歷過最疲累的行程，讓我久久不敢再考慮參與法國的 CIOFF 藝術節。但是只要一想到接待家庭的熱情、南法的小鎮風光以及可口的法國菜，就會沖淡辛苦的回憶。而在如此苦樂參半的複雜情緒中，時時映入眼簾的景象，卻總是四海一家、以舞會友的歡樂畫面。

08　以舞會友的國際民俗藝術節

# 戲劇篇

梁 蓉／文

### 梁 蓉

法國巴黎第十大學表演藝術博士。現職淡江大學法文系
專任教授。研究領域為法國當代戲劇、法國文化政策與
文化行政。著有專書 *Lire le théâtre français* (2005)、*Jean
Vilar et le théâtre populaire* (2007)、《法國戲劇——理論
與實踐》(2008)，及法文論文 "Une autre mondialisation"
(2007)、"La liberté sartrienne dans Les Mouches" (2008)
等十餘篇。撰寫國內外表演藝術評論文章三十餘篇，陸
續發表於《表演藝術雜誌》、《世界文學》等期刊。

# 01　法國國家劇院巡禮

法國國家級劇院共計五所，分別是法蘭西喜劇院 (Comédie-Française)、歐洲劇院 (Théâtre de l'Europe)、夏佑劇院 (Théâtre National de Chaillot)、柯林劇院 (Théâtre National de la Colline) 及史特拉斯堡劇院 (Théâtre National de Strasbourg)；除後者位於法國東部臨德國邊境外，其餘四所皆位於巴黎市內。一般而言，國家劇院是法國戲劇的殿堂，亦是推動戲劇表演的重要機構。到法國看戲，讓我們先從國家劇院巡禮開始吧！

## 法蘭西喜劇院 Comédie-Française

法蘭西喜劇院位於巴黎市中心，接鄰羅浮宮及巴黎歌劇院，是歷史最悠久、最負盛名的國家劇院，以搬演法國十七、十八世紀古典劇作著稱。其行政體系及經營制度歷經 300 餘年的演變，已具相當規模。1680 年成立之初，極受當時國王及貴族們大力支持。劇院名稱為了有別於一般市集或鄉間的私人劇團，定名為「法蘭西喜劇院」，以彰顯其「國家劇院」之尊榮。路易十四為使演員專心演出，下令集結演員組成劇團，因而建立法國第一個劇院專屬劇團。到了拿破崙，曾自任劇院監督人，並於 1799 年設立「演員協會」，以保障演員生活及表演等各方面的權益。路易拿破崙則於 1849 年確立了「院長」制行政體系，使劇院的財務及營運步入軌道。歷經封建、帝國與共和時期，劇院運作方式皆與執政者之文化理念

及支持態度息息相關。「專屬劇團」及「演員協會」的成立，更見劇院培養專業演員有其歷史傳承性。

身為國家級的法蘭西喜劇院，到底有什麼與眾不同的特色呢？我們先試著來了解：

## 古典及現代劇目兼備

雖然法蘭西喜劇院以搬演法國古典劇作著稱，然而現代劇目也不曾被忽略。作品曾經在這裡上演的劇作家，都是大名鼎鼎的重量級人物：

十七世紀　莫里哀 (Molière, 1622–1673)

　　　　　拉辛 (Jean Racine, 1639–1699)

　　　　　高乃依 (Pierre Corneille, 1606–1684)

　　　　　莎士比亞 (William Shakespeare, 1564–1616)

十八世紀　伏爾泰 (Voltaire, 1694–1778)

　　　　　包馬榭 (Beaumarchais, 1732–1799)

十九世紀　雨果 (Victor Hugo, 1802–1885)

　　　　　繆塞 (Alfred de Musset, 1810–1857)

二十世紀　克羅岱爾 (Paul Claudel, 1868–1955)

　　　　　羅曼羅蘭 (Romain Rolland, 1866–1944)

　　　　　易卜生 (Henrik Ibsen, 1828–1906)

　　　　　皮藍德婁 (Luigi Pirandello, 1867–1936)

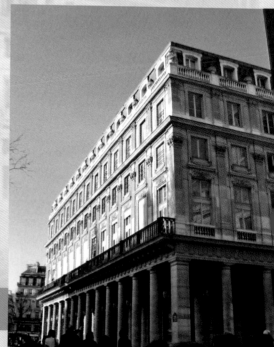

▶位於巴黎市中心的法蘭西喜劇院

## 專屬劇團之建立

劇團演員約 70 位，分為領薪演員 (pensionnaires) 及分紅演員 (sociétaires)，兩者差別在於後者除由劇院支薪外，並可獲演出酬勞及盈餘紅利。欲成為分紅演員，需在劇院實習兩年後，與劇院簽訂為期 10 年的合約，其中部分演員可與院內行政長官共同參與決定劇目及未來院長人選等事務。

## 劇目輪演制

每年 9 月至次年 7 月為劇院年度演出期，每三個月為一季。以劇院主廳「李希留廳」(Salle Richelieu) 為例，每季推出 10 至 12 部戲，其中 5 部新戲，5 部舊戲重演。每部戲在三個月內與其他戲交替演出。

## 表演廳依劇目性質區分

表演廳依劇目性質又分為「李希留廳」及「老鴿舍劇院」(Théâtre du Vieux-Colombier)，「李希留廳」以法國／國外的古典劇作為主，內設 780 個座位，是院內主要的表演廳。其建築

▲老鴿舍劇院大門

歷史悠久，富麗堂皇，莫里哀及伏爾泰的半身雕像置於大廳及迴廊，突顯劇院的傳承使命；義式鏡框舞臺的紅緞簾幕、觀眾席的紅絨座椅、天頂的鑲金畫飾與垂綴吊燈，營造出尊貴奢華的氣氛，讓觀眾彷彿置身於十七世紀的王室劇院，感受如貴族賞戲的嬌寵。「老鴿舍劇院」於 1993 年春季開幕，可容納 300 人，劇目以現代創作為主；兩廳皆不外租他團使用。1996 年的冬天，在羅浮宮商業廣場

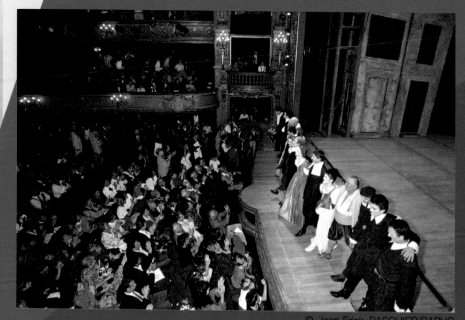

© Jean-Erick PASQUIER/RAPHO

▶演員謝幕一景

▶踏上劇院大廳的階梯，恍若置身十七世紀的王室劇院

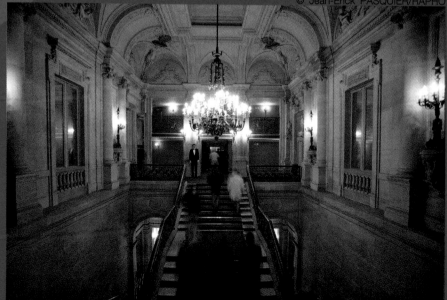

© Jean-Erick PASQUIER/RAPHO

01　法國國家劇院巡禮

(Carrousel du Louvre) 內又新設了一座戲劇館 (Studio-Théâtre)，專門搬演小型現代實驗劇，試圖拉近與青年觀眾的距離，藉此建立清新形象。而羅浮宮豐沛的觀光人潮，則可以吸引新觀眾的參與，擴大法蘭西喜劇院的觀眾層別。

劇院的院長是主導創作及表演方向的靈魂人物。自 1850 年至 1990 年的 140 年間，劇院經 30 餘位院長領導，每位皆力圖開創新局：如 1936 年，布德 (Édouard Bourdet, 1887–1945) 邀集當時法國知名導演柯波 (Jacques Copeau, 1879–1949) 等四人組成委員會，引介當代法國及外國劇作；自此，演出劇目不再偏限於法國古典作品；1989 至 1990 年間，維德茲 (Antoine Vitez, 1930–1990) 首度搬演荒謬大師沙特 (Jean-Paul Sartre, 1905–1980) 及德國史詩劇場創始者布萊希特 (Bertolt Brecht, 1898–1956) 等人之劇作；1993 至 1994 年間拉薩勒 (Jacques Lassalle, 1936– ) 則邀請非洲、俄羅斯等地之年輕導演與劇院演員合作演出。

此外，為推廣戲劇演出，法蘭西喜劇院發行了四份刊物，分為《專刊》(Les Cahiers)、《季刊》(Le Journal)、《劇本集》(La Collection du Répertoire) 及《節目單》(Le Programme)。《專刊》三月一冊，介紹各國劇場動態及短評論作；《季刊》亦三月一份，刊載與當季演出節目相關的報導；《劇本集》係指整理並出版曾演出劇目；《節目單》乃介紹當晚演出劇目。此外，劇院每年定期與電視臺、廣播電臺等傳播媒體合作製播節目，並公開發售錄影帶、錄音帶。附設圖書館尚典藏歷年演出相關資料，供學界及表演界研究參考。「劇院之友」即可免費享閱四期《季刊》及《專刊》，並有優先訂票權。

▲▲李希留廳大廳中的莫里哀雕像 © AFP
▲位於羅浮宮商業廣場內的戲劇館
◀法蘭西喜劇院正進行裝臺 © Jean-Erick PASQUIER/RAPHO

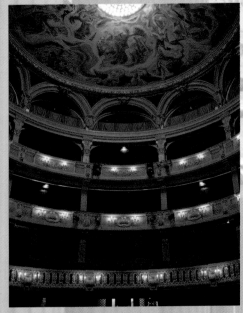

▲ 奧德翁劇院觀眾席 © Laure Vasconi

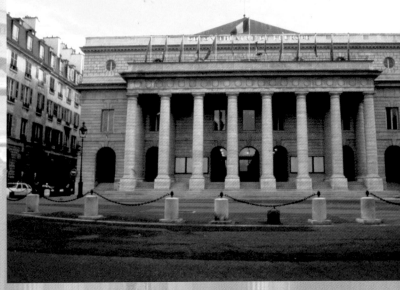

▲ 奧德翁劇院外觀 © Laure Vasconi

## 歐洲劇院 Théâtre de l'Europe

鄰近巴黎第六區盧森堡公園的歐洲劇院，前身是奧德翁劇院 (Théâtre de l'Odéon)。1782 年成立之初，係供王室演員使用；1789 年法國大革命後，曾易名為國家劇院 (Théâtre de la Nation)，搬演深受民眾喜愛的歌唱或舞蹈節目；十九世紀中葉曾因財務困難而暫停活動；二十世紀初期則以當代劇作為主，反映各時期戲劇發展風貌；60 年代後，許多當代劇場導演在此找到發揮長才的空間。值得一提的是，1981 年由謝侯 (Patrice Chéreau, 1944–) 主張搬演法國以外的國外當代劇作，到 1983 年義籍劇場導演史特勒 (Giorgio Strehler, 1921–1997) 極力提倡將奧德翁劇院轉型成歐洲劇院，這個願望終於在 1990 年得以實現。今日的歐洲劇院所搬演的劇目係以各國原文語言演出，在歐盟體制的整合背景下，此一歐語特色，更具有時代意義。

法國,這玩藝！

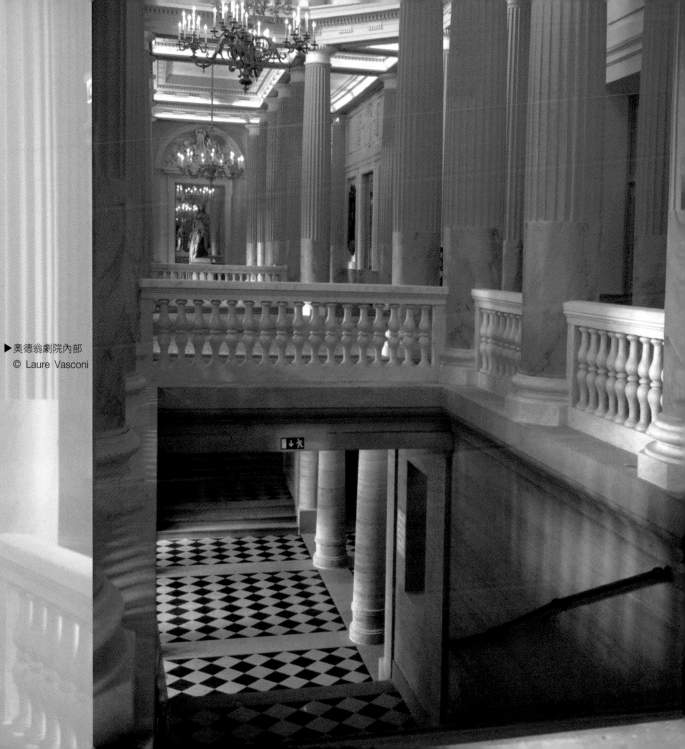

▶奧德翁劇院內部
© Laure Vasconi

## 夏佑劇院 Théâtre National de Chaillot

位居巴黎十六區 Trocadéro 廣場的夏佑宮 (Palais de Chaillot)，地勢居高臨下，隔著塞納河可眺望艾菲爾鐵塔及巴黎市景，可說是拍攝鐵塔風景的絕佳地點。而 1920 年成立的夏佑劇院，便是位於夏佑宮的東翼，首任院長傑米埃 (Firmin Gémier, 1869–1933) 主倡民眾戲劇，曾自組劇團巡演外省，期望能夠重現戲劇的節慶特質，貼近民眾的真實生活。1951 年維拉 (Jean Vilar, 1912–1971) 執掌院務，引介法國／國外及古典／現代劇目、巡演外省與外國、組織觀眾協會、推動週末早 (午)

▲劇院大門前廊

▲從門廳望向
艾菲爾鐵塔

▼夏佑劇院與
艾菲爾鐵塔

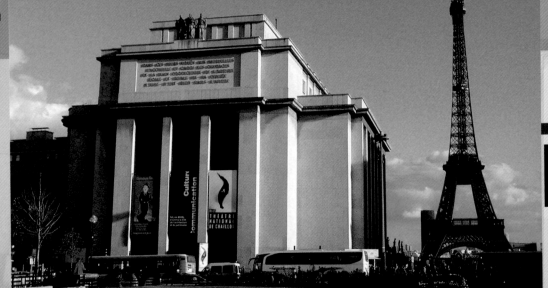

▲劇院入口門廳

CHAI-LLOT

UN CHAPEAU
DE PAILLE D'ITALIE

10 NOV AU 8 DEC 2007

D'EUGENE LABICH
ET MARC-M/

MISE EN SCENE
JEAN-

場特價演出、舉辦戲劇座談……等；諸如此類的推廣活動，既表現了主事者的自許使命，亦奠立夏佑劇院以民眾戲劇為依歸的特殊屬性。劇院的表演舞臺捨棄義式鏡框舞臺的繁複裝飾，採用精簡風格，觀眾席不設貴賓席或迴廊包廂，平行並排，打破階級分層舊習。至 80 年代，維德茲嘗試將「菁英戲劇介紹給全民」(théâtre élitaire pour tous)；薩瓦里 (Jérôme Savary, 1942– ) 則採中庸態度，劇目兼具經典性與大眾化，涵括戲劇、舞蹈、偶戲、雜耍等，吸引成人及青少年或兒童觀眾；直到今日，夏佑劇院的大眾化劇目，如日本能劇、西班牙佛朗明哥舞蹈、法國人偶奇想劇、美國饒舌歌舞等，普遍受到社會各階層觀眾的喜愛。

▶夏佑劇院
的海報

◀夏佑劇院的餐廳一隅

THEATRE NATIONAL DE CHAILLOT

AVEC ERIC BOUCHER, JACQUES BOUDET, CLAUDE DEGLIAME, NOÉMIE DEVELAY-RESSIGUIER,
GABRIEL DUFAY, VLADISLAV GALARD, FLORENCE JANAS, PATRICE KERBRAT, JEAN-PIERRE MOULIN,
CHANTAL NEUWIRTH, MARIE PAYEN, DENIS PODALYDÈS, ALEXANDRE STEIGER, JEAN-PIERRE PASTE

Télérama
arte
THEATRE NATIONAL DE CHAILLOT · 01 53 65 30 00 · theatre-chaillot.fr

## 柯林劇院 Théâtre National de la Colline

柯林劇院位於巴黎東邊第二十區，此區屬晚近發展地區，聚居第三世界的移民。院址在 60 年代原為東巴黎劇院 (Théâtre de l'Est Parisien) 所在，設置初衷與戲劇去中央化政策相關，原旨係將戲劇資源分散至巴黎以外的城鎮，讓外省居民亦有機會接觸欣賞。1988 年始定名為柯林國家劇院，首任院長拉瓦利 (Jorge Lavelli, 1932– ) 主張搬演從未問世的當代劇作，1996 年傅鴻松 (Alain Françon, 1946– ) 接任院長，偏重當代新銳劇作，讓劇院更具前瞻性與開創性。

▲ 柯林國家劇院的首任院長拉瓦利 © GAILLARDE RAPHAEL

法國，這玩藝！

▲柯林劇院外觀 © AFP

01 法國國家劇院巡禮

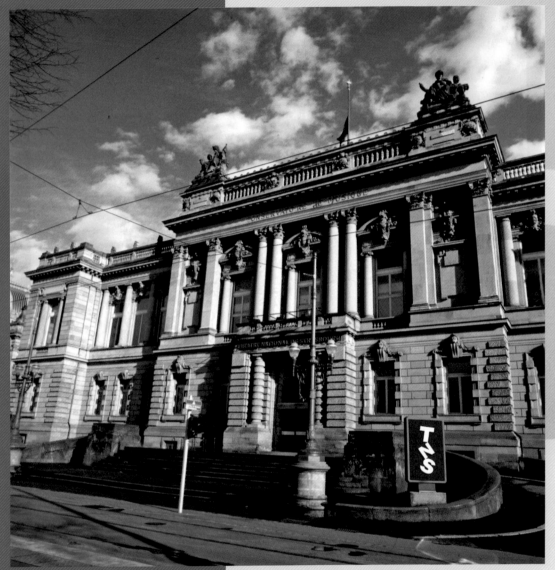

▲史特拉斯堡劇院的主要入口 © Elisabeth Carecchio

法國,這玩藝!

## 史特拉斯堡劇院 Théâtre National de Strasbourg

史特拉斯堡劇院位於法國東北部鄰德國的史特拉斯堡市，亦是現今歐洲議會所在城市，因其特殊的地理與歷史背景，當地居民通曉德法雙語。劇院的前身是 1946 年因應戲劇去中央化政策所建的東法國戲劇中心 (Centre Dramatique de l'Est)，二次大戰期間德軍入駐當地，戰後，法國為重建其文化影響力，將首座戲劇中心設於此地。1947 年另附設戲劇學校，1954年升制為國立戲劇高等學校，為戲劇中心培育表演人才。劇院建築外觀雄偉莊重，二十世紀初期曾是阿爾薩斯—洛林省議會所在。1968 年間，史特拉斯堡戲劇中心改制為國家劇院，劇院內部幾經整修重建，表演廳及觀眾席現代感十足；80 至 90 年代循法國或國外的當代新銳劇作路線，已成法國東部的戲劇重鎮。值得一提的是，1997 年完竣的表演廳，命名為「戈爾德思廳」(Salle de Bernard-Marie Koltès)，紀念這位早逝的年輕劇作家對於法國當代劇壇的貢獻，此舉亦顯示劇院對於當代劇場的重視。

▲戈爾德思廳 © Elisabeth Carecchio

▶由現任總監 Stéphane Braunschweig 所執導的莫里哀劇作《憤世嫉俗》(*Le Misanthrope*) © Elisabeth Carecchio

▼由 Stéphane Braunschweig 所執導的易卜生早期劇作《勃郎德》(*Brand*) © Elisabeth Carecchio

## 為國民觀眾而存在

五所國家劇院的成立背景雖然各不相同，但其風格走向卻十分明確：法蘭西喜劇院呈演高乃依或莫里哀等人的古典作品；歐洲劇院則原汁原味地搬演歐語原版劇作；夏佑劇院中成人與孩童在劇場同樂；柯林劇院展現第三世界國家的當代戲劇。國家劇院肩負推動國家戲劇活動的重責，關鍵繫於政府、演員、觀眾三方：政府藉政策及財力之支持，建立其文化形象及完成文化使命；演員創作及表演空間於經濟壓力紓解的同時，獲得相當程度的保障；觀眾則在欣賞各項演出之餘，反映對當代社會的看法及期望。「國家劇院」滿足觀眾觀戲的需求，更實現「公共服務」的理念。就政府而言，政策性輔助劇院，進而使社會大眾有能力購買價格合理的票券；就劇院而言，鼓勵當代創作並發揚本國戲劇文化特色。最大受惠者當屬觀眾，畢竟，國家的劇院，當為國民觀眾而存在！

▶由 Stéphane Braunschweig 所執導的契柯夫 (Anton Chekhov) 名劇《三姐妹》(*The Three Sisters*)

# 02　花都戲劇爭奇鬥豔

巴黎是法國的首都，更是一座盛名遠播的藝術之都。到巴黎看戲，對於喜愛戲劇表演的遊客而言，是一件既期待又緊張的事：期待的是，能在美麗花都享受一場又一場的戲劇盛宴；緊張的是，面對排山倒海的戲劇節目，到底該從何或如何選擇才能盡興暢意、「滿戲」而歸？巴黎市的人口約 250 萬，若加計周邊近郊的行政區，大巴黎區的人口約達 1100 萬，約占全法國 6400 多萬人口的六分之一強。在人口稠密的巴黎，戲劇活動的頻繁，可從一年四季日日有戲的盛況得知一二。《巴黎藝訊》(Pariscope) 每週刊載最新有關戲劇、電影、歌劇、舞蹈、餐廳、夜總會等藝文或娛樂相關資訊，琳瑯滿目，「藝」不勝收。若依藝訊指示當可看到心儀嚮往的戲劇節目；但若能事先了解各劇院的特質與風格，或許能夠省略摸索探路的時間與精力，直接登入巴黎戲劇殿堂。

## 夏特雷劇院 & 市立劇院

巴黎市的劇院數以百計，其中絕大部分是民間經營，不均分布於 20 個行政區；而市立劇院約十餘家，轄屬於巴黎市政府；此外，尚有為數眾多的咖啡館劇場 (cafés-théâtres)，隱於街道巷弄間，演出者或許名不見經傳，但頗能得到觀眾的參與及支持。市立劇院中，「夏特雷劇院」(Théâtre du Châtelet) 和「市立劇院」(Théâtre de la Ville) 位於巴黎第一區夏特雷廣場

**法國,**這玩藝！

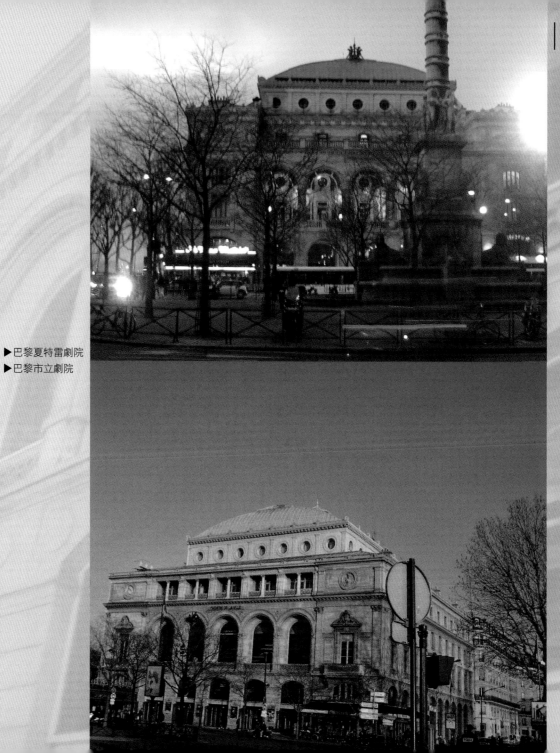

▶巴黎夏特雷劇院
▶巴黎市立劇院

(Place du Châtelet) 兩側，居城市中心樞紐，演出活動極受市府及市民的重視。

夏特雷劇院成立於 1862 年，表演廳保留第二帝國時期義式鏡框舞臺形式，古典尊貴，舞臺長寬各約 24×35 公尺，觀眾席數約 2000 個，是面積最大的市立劇院，演出期自每年 10 月至隔年 6 月。早期以輕歌劇及音樂劇為主，後來逐漸形成以音樂與舞蹈為主要節目特色。80 年代主事者邀集管弦樂團、劇場導演、編舞家攜手合作，興起表演藝術匯演盛況，歷久不衰；歌劇、芭蕾舞、音樂（交響樂、室內樂、獨奏等）為當今三大主軸；2007 至 2008 年間在該院演出的團體包括歐洲舞團 (Ballet d'Europe)、洛漢芭蕾舞團 (Ballet de Lorraine)、漢

◀夏特雷劇院
© AFP

▲市立劇院大廳

▲演出後觀眾仍三五成群地交換彼此的心得

▲夏特雷劇院內部（周昕攝）

堡芭蕾舞團 (Ballet de Hambourg)、義大利 Aterballetto 現代舞團、西班牙國家舞團 (Compañía Nacional de Danza)、麥可尼曼樂團 (Michael Nyman Band)、法國國家管絃樂團 (Orchestre National de France) 及布倫德爾 (Alfred Brendel)、莫拉維茨 (Ivan Moravec)、佛萊瑞 (Nelson Freire) 鋼琴獨奏等等。

若說夏特雷劇院具有古典藝味，那麼，位於夏特雷廣場對面的巴黎市立劇院則充滿動感、兼具年輕／實驗、創新／國際的特色；戲劇、音樂、舞蹈類項之下，再分現代舞、雜耍（馬戲特技加上舞蹈）、爵士樂、世界音樂（如印度、蒙古、巴基斯坦、日本等）、香頌歌曲等表演。2006 年的 10 月，來自臺灣的「漢唐樂府」也在此推出了南管樂舞劇《洛神賦》，此劇由藝術總監陳美娥邀請德裔法籍導演盧卡斯·漢柏 (Lukas Hemleb) 執導並擔任舞臺及燈光設計，可謂是一齣聯合臺、德、法的跨國製作，更加突顯了巴黎市立劇院對於多元文化創新開闊的國際視野。

**02** 花都戲劇爭奇鬥豔

## 巴黎夏日 & 秋季藝術節

「巴黎夏日藝術節」(Le Festival Paris Quartier d'Été) 是一個年輕有勁的藝術節：為了讓巴黎觀眾走出封閉的劇院，巴黎市政府自 1990 年起，每年於 7、8 月暑假期間，在全市 50 多個戶外公共空間進行數百場的表演節目，其中八成免費演出；不出城度假的巴黎佬或慕名而來的觀光客，在公園花園、馬路街頭、露天廣場、塞納河畔、學校操場……等，隨處都可欣賞到法國或非洲、美洲、亞洲的傳統或現代音樂、舞蹈、戲劇、馬戲、電影等。傍晚時分，盧森堡公園音樂亭的栗樹綠蔭下，觀眾隨性自由地倚坐著青銅椅凳，輕鬆地觀賞活潑有勁的打擊樂表演；夏意慵懶，晚風徐拂，此刻的自在與快樂，或許就是夏日藝術節最吸引人之處。然而，當公園的栗樹葉色由鬱綠淡為淺褐褪至黃澀，秋天步步來到，「巴黎秋季藝術節」(Festival d'Automne à Paris) 緊跟著登場。自 1972 年起，便開始為巴黎人安排 9 至 12 月的藝文活動：以當代藝術為縱軸，以歌劇、音樂、戲劇、造形藝術、電影、文學為橫軸，交錯呈現兼具國際性與現代性的展演藝術；發掘新人新作、國際合資創作、跨洲專題國演出等是多年持續推動的方向。秋季藝術節是每年巴黎表演藝術界的盛事，常與柏林、阿姆斯特丹、維也納等城市藝術節相提並論；若是秋季造訪巴黎，可要抓住機會，也許就會看到德國碧娜・鮑許 (Pina Bausch, 1940– )、美國羅伯・威爾森 (Robert Wilson, 1941– )、加拿大勒帕吉 (Robert Lepage, 1957– ) 等當代大師的最新作品呢！

## 世界文化館

「世界文化館」(Maison des Cultures du Monde) 成立於 1982 年，當時的文化部長賈克・龍 (Jack Lang, 1939– ) 認為應在巴黎設置一所世界文化交流的藝文機構，讓法國人有機會接觸欣賞異國文化，巴黎亦可成為世界藝文活動的交流站。這個理念得到外交部等相關部會的支持，世界文化館設在巴黎第六區哈斯帕依大道 (Boulevard Raspail) 法語聯盟中心 (Alliance Française) 內，其表演場地亦擴至第八區香榭大道上的圓環劇院 (Théâtre du

Rond-Point)。該館肩負引介世界（非歐美地區，如印度、巴基斯坦、緬甸、泰國、寮國、伊朗、敘利亞、日本、韓國、臺灣等）的傳統文化重責（音樂、舞蹈、繪畫、偶戲等），在表演之外，尚有維護及傳承的使命，是故定期舉辦展覽或座談、出版專書或音樂 CD。1997年起，為期 3 個月（2 至 4 月）的「想像藝術節」(Festival de l'imaginaire) 發掘並再現各國瀕臨失傳、或鮮為人知的傳統藝術。因此世界文化館不是單純的表演機構，它還具有人類學博物館的意義與功能，極受人類學藝術專家與學者的倚重。

◀▼圓環劇院

théâtre du

法國,這玩藝!

## 陽光劇團

「陽光劇團」(Théâtre du Soleil) 坐落於巴黎東郊凡仙森林 (Bois de Vincennes) 旁的彈藥庫劇場 (La Cartoucherie) 內，由原是巴黎大學學生劇團成員的女導演穆許金 (Ariane Mnouchkine, 1939– ) 於 1964 年成立。早期以集體創作方式演出小丑喜鬧劇；1970 年推出《1789》一劇，取材自法國大革命史事，嘲諷貴族昏庸及鼓吹民治思想，演員在開放的舞臺空間裡和觀眾緊密互動；80 年代推出莫里哀及莎士比亞系列經典劇作，備受各方矚目。陽光劇團的表演方式獨樹一幟：演員來自世界各地，不同的文化背景豐富了劇團的表演思維及技巧；排練時必須嘗試所有角色以確定最後由誰擔綱主配角；換裝化妝的動作開放在觀眾面前，中場休息時亦可與其對談；開演前，穆許金會到場外為觀眾收票帶座，親切如友。戲劇是她表達社會關懷及人性理念的媒介；近年邀請的國外劇團皆具濃厚道德或政治意涵，如 2001 年安排西藏宗教舞以支持西藏自治；2004 年推出斯里蘭卡及印度傳統樂舞以為南亞海嘯災民祈福等。2007 年 12 月，「陽光劇團」終於在千呼萬喚中，以 2006 年的作品《浮生若夢》(Les Éphémères) 來臺參加兩廳院 20 週年歡慶系列，在長達六個半小時的演出時間裡，讓臺灣劇迷完全沉浸在穆許金如夢似幻、戲如人生的劇場美學中！

◀《浮生若夢》一景

▶陽光劇團的靈魂人物穆許金
© AFP

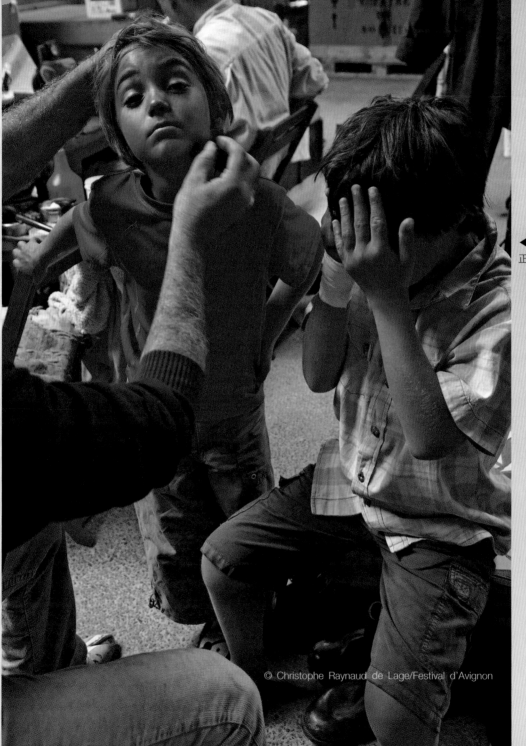

◀《浮生若夢》的小演員
正在後臺著妝

## 北布夫劇院

「北布夫劇院」(Théâtre des Bouffes du Nord，或意譯：北方滑稽劇院) 因英國戲劇大師彼得·布魯克 (Peter Brook, 1925– ) 在此搬演劇作而名噪一時。位於巴黎第十一區的北布夫劇院，建築年代可溯自 1876 年第二帝國時期，當時零星且無計畫的演出活動並未獲得重視；二十世紀曾陸續改建為音樂劇廳及電影院，但義式劇院的觀眾席仍予保留；1974 年彼得·布魯克偶得機緣來到此地，發現帝國遺風與頹廢荒棄的對立美學與美感，決定在此演出他的戲劇作品。今日劇院內仍可看到斑駁破舊幾近殘毀的斷壁破椅，純淨的表演平臺，精簡的道具與布景，上演著哲思與理性激盪批判、或雋永詼諧睿智幽默的劇作，彼得·布魯克原是英國劇場及電影導演，50 年代以搬演莎士比亞劇作聞名，1971 年在巴黎成立國際戲劇研究中心，三年後再設國際戲劇創作中心，入駐北布夫劇院。他認為表演舞臺應該極盡貧窮 (精簡)，強調演員的肢體、表情與聲音，與角色互融 (或互斥)，進而帶領觀眾深思生命與藝術的意義與價值。

▶英國導演彼得·布魯克 (右) 在北布夫劇院與演員 Michel Piccoli 和 Natasha Parry 合影

© AFP

## 通俗劇院

如果穆許金或彼得・布魯克的戲劇讓你覺得過於沉重或嚴肅，不妨到第十四區的蒙帕那斯區 (Montparnasse) 看幾齣通俗劇院上演的通俗喜劇 (théâtre de boulevard)；描述巴黎中產階級貪財勢利或婚外三角畸戀的輕鬆喜鬧情節，常能贏得觀眾哄堂大笑鼓掌叫絕，雖然這種戲劇常被譏評為商業戲劇或娛樂戲劇，但不可忽略巴黎市民廣泛多樣的賞戲品味，別忘了紅磨坊歌舞劇可是票房告捷的知名表演呢！況且，商業戲劇與藝術戲劇的界線難予一概而論：1994 年間在「香榭麗舍劇院」(Théâtre des Champs-Elysées) 搬演的《藝術》(Art) 一劇，尖銳諷刺巴黎雅痞族對於「藝術」附庸風雅以自抬身價的現象；三位主角皆為一時之選，演技精湛討好，對白詼諧逗趣，場場贏得滿

© Emile LUIDER/RAPHO

▼▼香榭麗舍劇院是巴黎具有歷史性的重要劇院之一

法國,這玩藝！

堂喝采。某些劇院並不避諱其娛樂特性：觀眾買票入場後，四面圍坐著表演舞臺，只見主持人進入表演區內，談論某件時事並詢問觀眾意見，同意者與反對者自願跳入表演區中輪番辯論，再由外圍觀眾舉牌表決場內勝負，敗論者立即被場邊工作人員灑上白粉窘況百出；這種「表演」近乎即興同樂會，激動處喊叫聲震天響地，觀眾情緒高昂，走出劇院還久久無法回神呢！

## 兒童劇場

對於兒童觀眾而言，「兒童劇場」提供一個在學校之外還可接觸戲劇的場合。巴黎市每個月平均有 60 多場的兒童戲劇節目在 20 個行政區搬演，年齡層自 1 歲到 13 歲不等，演出內容包括改編童話、偶戲、皮影戲、光影戲、魔術等，更有許多根據孩童日常生活情節（如賴床、偷吃、打架等）改寫而成的創作劇，十分生動活潑，也能引起小觀眾的欣喜與認同。

## 咖啡館劇場

在巴黎的街道巷弄內，還有許多興起於 70 年代的「咖啡館劇場」等著你的造訪。一般而言，

這些表演場地的空間比較狹窄（小餐廳或咖啡館內一隅），沒有布景裝置，可容納的觀眾有限（約數十人座），但無論是個人秀 (One Man Show) 或極短劇 (Sketch)，與觀眾零距離互動，是尚未成名的業餘演員磨練演技的良機。歷經數十年演變，當年的咖啡館劇場部分轉型為商業劇場或關閉休業，部分仍保留原始風貌，如「愛德卡咖啡館劇場」(Le Café et le Théâtre d'Edgar)，現分成劇場及咖啡館劇場，前者可容 80 人，後者 70 人，週一至週六每晚分別搬演兩齣晚場戲，小品劇作，輕鬆溫馨。當表演結束後，可不要急著離開，稍待片刻，演員可能會坐在你身旁的餐桌邊，和他的友人，甚至和你，交換演戲與看戲的心得或心情。隱藏在你潛意識中的感想，或許會帶給這位演員意想不到的影響。今夜的戲劇，就在如此隨性又友善的氣氛中緩緩落幕……。

# 03　里昂藝文大匯演

來到里昂，絕對不能錯過精彩的藝文活動：有主題包羅萬象的博物館（歷史、自然、人類學、宗教、絲綢、電影、現代美術）；有以舞蹈創作及表演聞名的「舞蹈之家」(La Maison de la Danse)、國立芭蕾歌劇高等學院；有聲名遠播的里昂歌劇院交響樂團及國家交響樂團。此外，著名的里昂當代雙年展 (Biennale d'Art Contemporain de Lyon) 及雙年舞蹈節 (Biennale de la Danse de Lyon)、新世代國際電影節 (Festival International Cinéma Nouvelle Génération) 都在此進行；當然，還有活潑多元的戲劇表演活動，吸引著眾人的目光。現在就讓我們從巴黎出發，乘坐 TGV 子彈列車，只需二個小時就能抵達這個人文薈萃的迷人城市。

## 話說里昂

里昂是美食與美酒之都，電影藝術發源之城，冶金、化學、紡織、絲織、印刷工業興盛，為法國第二大城，居地理區塊的中心位置，隆河 (Le Rhône) 與賽恩河 (Le Saône) 在此交會，自然資源富饒，景觀壯麗，規劃了二座國家公園及四座省立自然公園。大里昂地區的人口約近 150 萬，往東南可接義大利，西南達西班牙，北衛荷比盧，東抵德國與瑞士，自古即是法國對外的交通樞紐商業要道。高盧人入侵法國時曾以此地作為首城，中古世紀哥德式教堂及修道院代表了羅馬主教的勢力曾遠及至此，文藝復興期間，更是義大利的商人與文人北移法國的必經之地。隆河與賽恩河將里昂分為新舊兩區，舊城區是歷史古區，留有自羅馬時期以來的民房建築及教堂，1998 年已被聯合國教科文組織列入世界人類文化遺產；新城區則經過新世紀的城市規劃建設，高樓林立，金融商業活動密集。城西山坡上的富維耶大教堂 (Basilique de Fourvière) 是俯瞰里昂市景的最佳地點，傳統建築的紅磚瓦頂與現代高樓的玻璃帷窗相映成趣；隆河上造形優美的橋樑銜接新舊城區，漫步橋間，得以瀏覽兩岸建築景觀，體會里昂古典與現代兼容並蓄的精神與氣度。

▲盧米埃兄弟之家。1895 年，盧米埃兄弟用電影攝影機拍攝了史上第一部電影《盧米埃在里昂的工廠大門》(*La Sortie de l'usine Lumière à Lyon*) (ShutterStock)

## 從木偶戲到現代劇場

里昂市的劇院近 30 家，分布於 9 個行政區，各呈現不同的戲劇特色：首先，最為人稱道並最具傳統色彩的，是十九世紀初期盛行於民間的一種吉尼歐木偶戲 (le Guignol)，吉尼歐身高約 120 公分，頭方眼圓嘴角微笑，和妻子 Madelon 及朋友 Gnafron 是貫穿全場的三位要角，以輕鬆詼諧的態度及淺顯易懂的方言諷刺日常生活軼事趣聞，受到市井小民的喜愛與歡迎，因而成為里昂最具代表性的表演之一。位於第五區的「吉尼歐木偶戲院」(Théâtre Le Guignol de Lyon) 是知名的木偶戲院，「容容劇團」(Compagnie des Zonzons) 經年在此駐演木偶戲。

▲吉尼歐木偶

「賽勒斯丁劇院」(Théâtre des Célestins) 建於 1792 年，歷史悠久，與巴黎的法蘭西喜劇院及奧德翁劇院齊名。義式鏡框舞臺與觀眾席的紅緞簾幕與金漆壁飾，富麗典雅，保留了第二帝國時期以來的王室風範。劇目方面，自十九世紀起即推崇具時代性的劇作家，如當時浪漫戲劇的雨果或通俗戲劇的費依都 (Georges Feydeau, 1862–1921)；二十世紀的 貝 克 特 (Samuel Beckett,

法國，這玩藝！

▲吉尼歐木偶

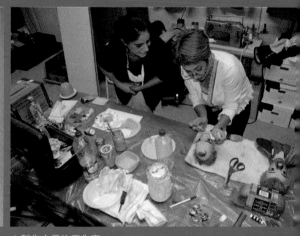

▲製作木偶的工作室

尼歐木偶戲院的劇場內部

▲容容劇團的木偶戲演出
Image Courtesy of Théâtre le Guignol de Lyon-Compagnie des Zonzons

1906–1989)、 尤涅斯科 (Eugène Ionesco, 1909–1994)、 考克多 (Jean Cocteau, 1889–1963)；70 年代推出新銳劇場導演謝侯、穆許金、拉瓦利等人的劇作；90 年代則以具實驗性及創新性的劇作為主，如 2004 年冬季推出的《廚房》(La Cuisine)，以大飯店的廚房作為場景，26 位演員及舞者分別扮演經理、主廚、助手、麵包師、服務生、洗碗工、運貨工等角色，對白犀利，節奏緊湊，在忙亂熱鬧分秒必爭的表相下，卻隱藏了不為人知的心酸與困苦，《廚房》彷如世間縮影，眾生面相並陳齊露，刻劃人性深切鮮明。值得一提的，是劇院近年推出的街頭表演系列節目 (HorsLesMurs)，至外省巡演，走出劇院，主動接觸民眾，落實戲劇去中央化的理念。

◀賽勒斯丁劇院前方
◀賽勒斯丁劇院大廳

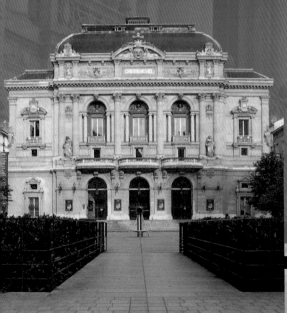

▶賽勒斯丁劇院內部
◀賽勒斯丁劇院外觀

▲賽勒斯丁劇院舞臺

▼▶賽勒斯丁劇院觀眾席

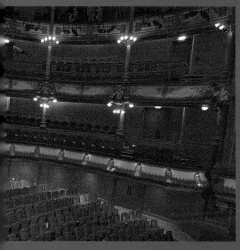

本頁圖片 © Christian Ganet

03 里昂藝文大匯演

「魯斯劇院」(Théâtre de la Croix-Rousse) 是 1994 年成立的現代劇院，院長符荷 (Philippe Faure) 身兼導演及演員，也是當今法國知名的劇作家，擅長處理人性孤獨的本質，以自嘲自諷面對孤寂為基調；劇院主表演廳可容納約 600 人，符荷多齣劇作皆在此演出；另有實驗劇場 (Le Studio) 僅容 80 人，提供新劇團及年輕演員初試啼聲的機會。為了能進一步接觸民眾，符荷會將表演場地移到民營公司辦公室或郊區民家住戶，是魯斯劇院運作的一大特色。

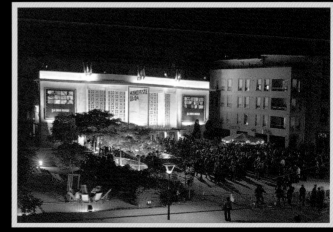

▲魯斯劇院是里昂的現代劇院 © Bruno Amsellem/Editing

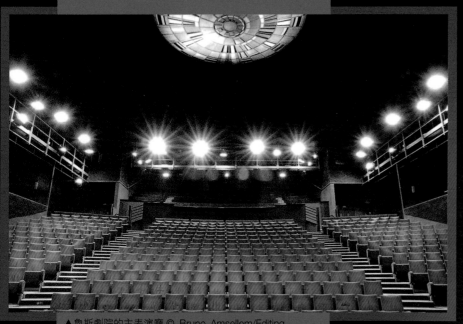

▲魯斯劇院的主表演廳 © Bruno Amsellem/Editing

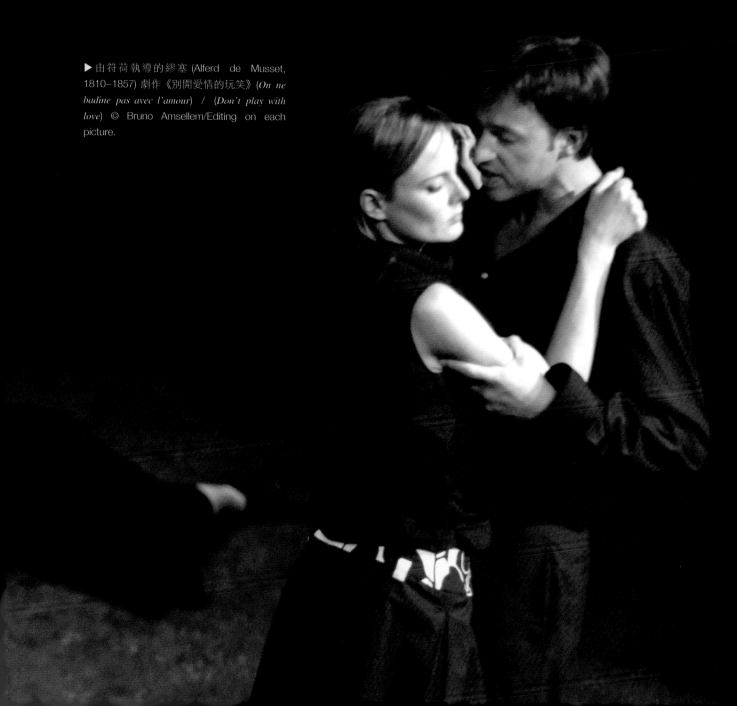

▶ 由符荷執導的繆塞 (Alferd de Musset, 1810–1857) 劇作《別開愛情的玩笑》(*On ne badine pas avec l'amour*) / (*Don't play with love*) © Bruno Amsellem/Editing on each picture.

▲由符荷所編導的作品《小丑的誕生》(*Naissance d'un clown*) © Bruno Amsellem/Editing on each picture

法國，這玩藝！

▲由符荷執導的莫里哀劇作《奇想病人》(*Le Malade imaginaire*) © Bruno Amsellem/Editing on each picture

**03 里昂藝文大匯演**

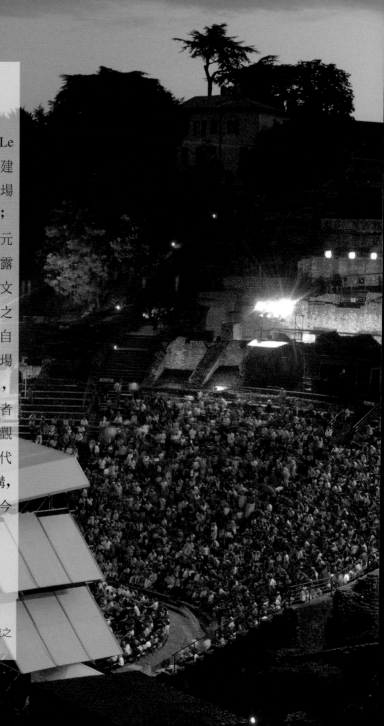

## 古劇場的現代體驗

位於富維耶大教堂山腰的「古羅馬劇場」(Le Grand Théâtre Romain，里昂第五區老城區)，建於西元前 15 年，是該市現存最古老的羅馬劇場遺址，三層石階座梯至多可容納約萬名觀眾；不遠處的「奧德翁劇場」(L'Odéon)，建於西元二世紀，可容納約 3000 名觀眾；目前這兩座露天劇場都經聯合國教科文組織列為世界人類文化遺產，是每年夏天 6 月至 8 月「富維耶夜之節」(Les Nuits de Fourvière) 的表演場地，來自世界各國的音樂、戲劇、舞蹈、電影等近 40 場的表演活動都在此匯集，「首演」是共同特色，滿足觀眾先睹為快的好奇心理，更突顯創作者對於此藝術節的重視。兩個月的漫漫夏夜，觀眾來來去去，一旦靜坐在千古石階上接受現代表演藝術的洗禮，就能穿越傳統與現代的鴻溝，而滿心歡謝，在古劇場中體悟古人的智慧與今人的創意，重新找回安身淨心的原始感動。

◀ 2005 年富維耶夜之節海報

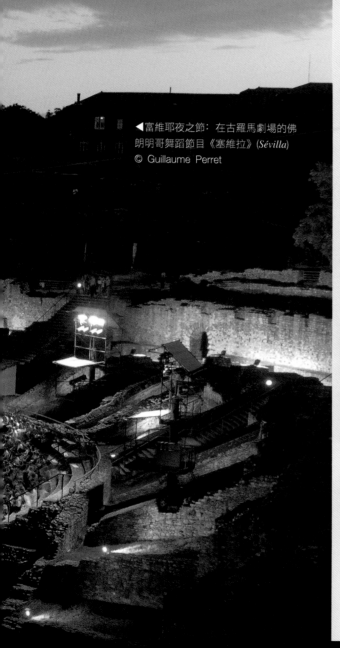

◀富維耶夜之節：在古羅馬劇場的佛朗明哥舞蹈節目《塞維拉》(*Sévilla*)
© Guillaume Perret

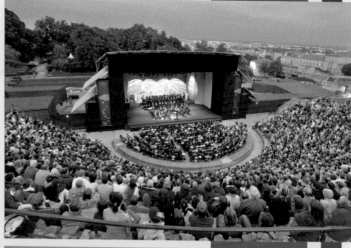

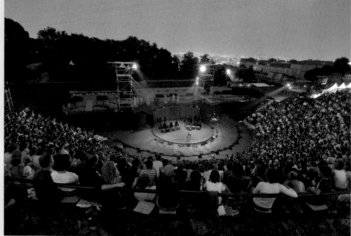

▲▲富維耶夜之節：在古羅馬劇場的交響樂演奏 © Guillaume Perret
▲富維耶夜之節：在古羅馬劇場演出的《暈眩》(*Vertiges*) © Guillaume Perret

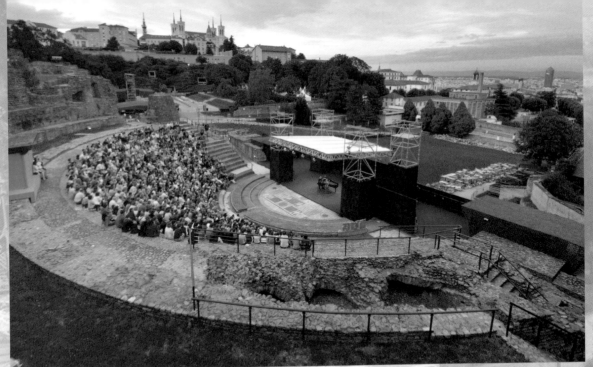

◀富維耶夜之節：在奧德翁劇場的室內樂演奏 © Guillaume Perret

◀富維耶大教堂夜景 (ShutterStock)

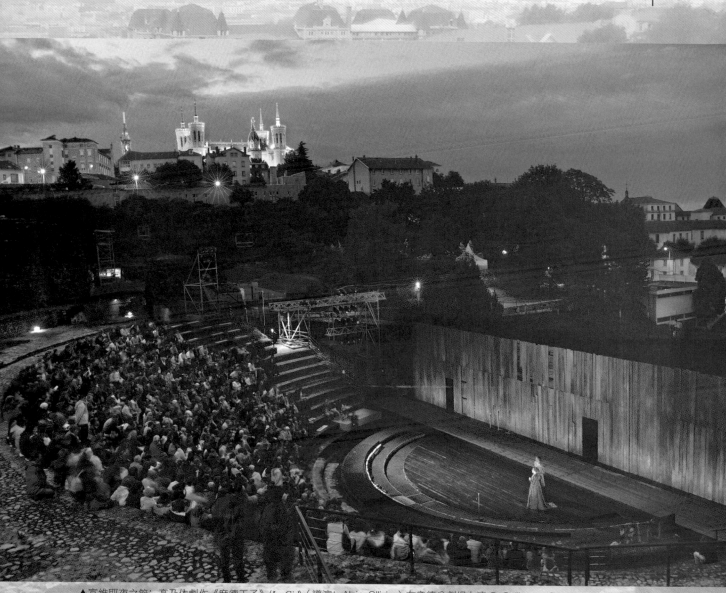

▲富維耶夜之節：高乃依劇作《席德王子》(*Le Cid*)（導演：Alain Ollivier）在奧德翁劇場上演 © Guillaume Perret

03　里昂藝文大匯演

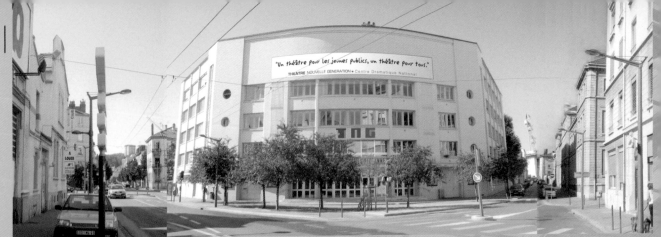

▲新世代劇院外觀

▲新世代劇院內部

▲新世代劇院觀眾席

▲新世代劇院內部

## 劇場的青春咖啡香

里昂的青少年劇院及咖啡館劇場亦十分盛行。「新世代劇院」(Théâtre Nouvelle Génération)
是里昂市的國立戲劇中心，以當代國際跨領域表演藝術為劇院風格；戲劇、歌劇、舞蹈、
馬戲、雜耍、兒童劇等多元類型的表演，吸引了兒童、青少年與成年觀眾，打破觀眾群的
年齡界線，成為該劇院另一特色。咖啡館劇場則是極盡諷刺幽默之能事，將生活周遭事物
或人物予以誇張渲染地演出，「傑森廣場」(Espace Gerson) 頗負盛名，咖啡座可容 150 人次，
其前有表演臺，側旁有飲料吧臺，觀眾在不影響表演者的前提下，可以走動取用飲料，劇

法國,這玩藝!

場氣氛自在活潑甚至熱鬧喧譁；每年舉辦「幽默節」(Festival d'humour)，發掘具有潛力的新人，電視喜劇演員凱文 (Terry Kevin) 就從傑森廣場起家，成名後在里昂自行經營「凱文劇場」，即興演出喜鬧短劇或自彈自唱，常常高朋滿座，賓主盡歡。

## 歌劇與舞蹈的大本營

若以時間的演進而言，里昂在 90 年代初期完成了多所表演機構的興建或改建工程，其中「里昂國立歌劇院」(L'Opéra de Lyon)，是一座融合新古典及現代建築風格的歌劇院，十八世紀興建，是當時里昂最早出現的劇院；1980 年建築師努維 (Jean Nouvel, 1945– ) 重新設計改

▶里昂歌劇院

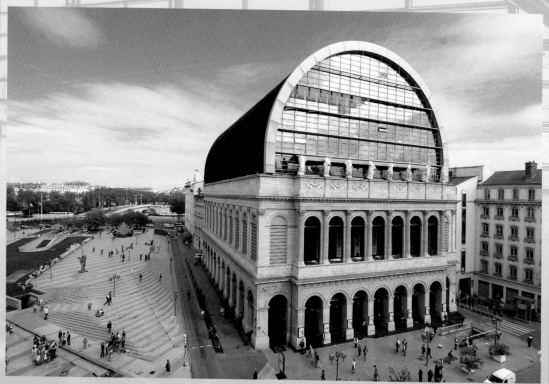

© Bertrand Stofleth/Alain Franchella

**03** 里昂藝文大匯演

▼里昂歌劇院的觀眾席 © Bertrand Stofleth/Alain Franchella

▼▼歌劇院的大舞蹈室 © Bertrand Stofleth/Alain Franchella

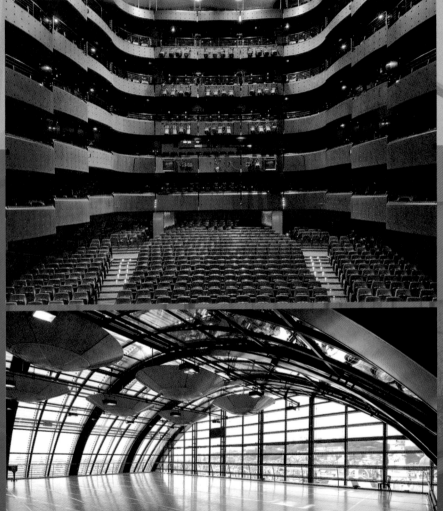

▲▲歌劇院廳廊 © Bertrand Stofleth/Alain Franchella

▲舞蹈之家觀眾席 © Olivier Chervin

建，維持原有建築外觀，底層飾以圓拱門廊，二樓飾以圓拱窗，三樓則覆蓋半圓形玻璃屋頂，入夜後透出多彩光芒；歌劇院外觀如一扇巨型圓拱門，內部則完全改建為現代劇院設施，是大規模歌劇或舞蹈演出的殿堂。

◀歌劇院一隅
懸掛著雙年舞
蹈節旗幟

「舞蹈之家」於 1980 年成立之際，當時法國尚未出現以舞蹈為表演主軸的劇院；其目標是集各家舞蹈於一堂、為各階層觀眾獻舞；舉凡古典芭蕾舞、美國現代舞、爵士舞、爵士芭蕾舞、佛朗明哥舞、嘻哈饒舌舞、街舞等，都跳進了舞蹈之家。以 2004 年為例，18 國 39 個舞團演出 180 場，吸引約

▶舞蹈之家
© Olivier Chervin

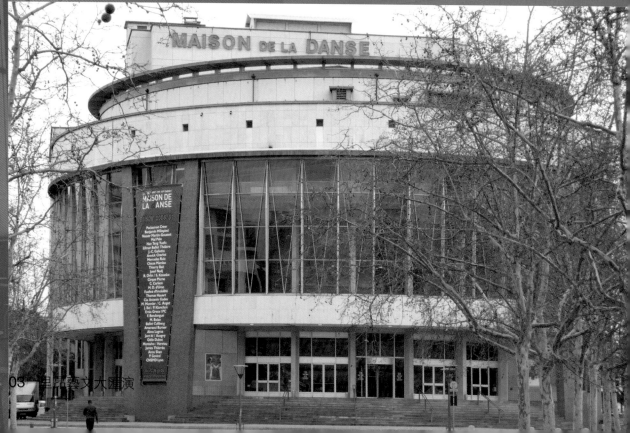

03 週末藝文大匯演

▶舞蹈之家的
休憩區

▲▶宛如嘉年華會的雙年舞蹈
節街頭表演

▶舞蹈之家的
小劇場

▶舞蹈之家的
Jorge Donn
視聽室

© Olivier Chervin

18 萬名觀眾，舞蹈之家的舞蹈，是平民化親民化的表演藝術。1984 年成立的「里昂雙年舞蹈節」，是法國現代舞蹈界的年度盛會，每年 9 月就可看到十多個國家的舞蹈團體湧入里昂，在歌劇院、賽勒斯丁劇院、喜劇廣場、美麗廣場 (Place Bellecour) 等戶內或露天的場地中盡情飆舞，總監達爾梅 (Guy Darmet) 以主題國的表演方式引介世界各國的舞蹈菁英到里昂與法國舞者切磋舞技；1992 年起安排街頭遊行表演，整個城市霎時如嘉年華會般瘋狂熱鬧，2000 年以絲路為主題，邀請「絲路」所經國家的舞蹈團隊演出，近 800 位藝術家共襄盛舉，百餘場演出與里昂絲織產業相互呼應，絲路之旅舞出絲綢之美，創意新穎且意義深遠。

03　里昂藝文大匯演

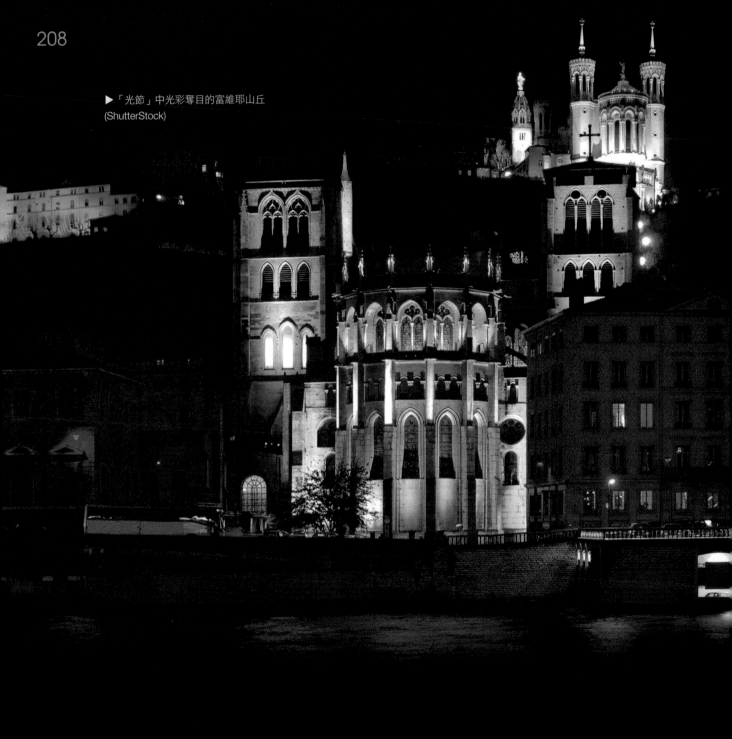

▶「光節」中光彩奪目的富維耶山丘
(ShutterStock)

## 來與光共舞！

1852 年 12 月 8 日，里昂市民為慶祝富維耶山丘上聖瑪麗亞雕像落成，家家戶戶點燈祈福祝禱，自此成為流傳民間的宗教節日；2000 年「光節」(Fête des Lumières) 將此傳統習俗擴大為節慶活動，整個里昂市大街小巷都燈「光」通明，民家陽臺，橋墩樑架，商店櫥窗，建築外牆，甚至街樹看板……，到處都有精心設計「光」圖「光」樣，美麗廣場前還可見到街頭表演者不畏冬寒與「光」共舞，成為里昂市冬季觀光的

▲街頭表演者不畏冬寒與「光」共舞

重點活動。里昂，新潮與舊規的交會處；前衛與古典的衝激地；拋開巴黎的精緻與獨尊，里昂尋求民眾的認同與參與，戲劇去中央化的落實，讓它在得天獨厚的地理與歷史條件下，刻鑿特有的文化屬性與藝術風貌，深耕在地資源，接軌國際新道，里昂，以不可取代的「歐洲之心」自許邁進！

# 04　普羅旺斯的古蹟歌劇風

位於法國東南部的普羅旺斯省 (Provence-Alpes-Côte d'Azur)，涵蓋的行政區域其實包括了阿爾卑斯普羅旺斯高地、普羅旺斯、普羅旺斯蔚藍海岸三大部分。中古世紀時，這些地區都歸屬於歐克語系 (Langue d'Oc)，與西班牙及義大利等拉丁語系文化同源。當地居民熱情開朗，樂天好動，對於美食美酒的喜愛，不亞於法國中北部其他地區。由於特殊的地中海海洋氣候，盛產橄欖油、香料、蔥蒜、蕃茄等農作；薰衣草、向日葵等植物的附加效益更是遠近馳名，每年夏天以薰衣草田野風光為名的節慶活動，向世界各地的觀光客招手。公園細沙廣場上的滾球遊戲 (Boules) 或河道上的船夫較力比賽 (Joutes nautique) 等，都是特有的民間娛樂活動。冬季自地中海北吹內陸的密斯特拉風 (Le Mistral)，冷冽刺骨；夏季的蔚藍海岸則有綿延不盡的山海景觀。普羅旺斯居民十分自豪於當地獨特的文化特質，至今仍有人堅持使用方言與外界溝通；馬路招牌、報章雜誌等公共傳播媒體中，仍可見到以方言書寫的文字。

古羅馬時期的古蹟遺址遍布境內，讓我們沿著隆河谷南下，從歐虹吉 (Orange，又可意譯為橘園、奧朗日)、經尼姆 (Nîmes)、亞耳 (Arles)、到艾克斯 (Aix-en-Provence)，一路瀏覽普羅旺斯的古景藝事。

法國，這玩藝！

▼普羅旺斯最富盛名的薰衣草田 (ShutterStock)

▲歐虹吉歌劇節 (2006)：董尼采第之《拉美莫爾的露琪亞》(*Lucia di Lammermoor*)
© grand angle orange

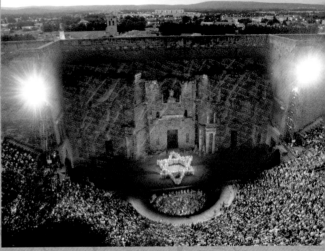

▲歐虹吉歌劇節 (2004)：威爾第之《那布果》(*Nabucco*)
© grand angle orange

## 歐虹吉 Orange

歐虹吉現約有三萬人口，原是古羅馬時期的歷史古城；中世紀時，曾受荷蘭王國統治；十七世紀路易十四領軍收復，始正式成為法國領土。城內留有壯觀的古蹟建築，如入城處的凱旋門、城內的教堂、修道院、競技場、露天劇場等；最知名者，應屬古劇場建築 (Le Théâtre antique)，亦是法國當今歷史最悠久的「歐虹吉歌劇節」(Les Chorégies d'Orange) 所在地。劇場的外觀宏偉，如城牆般堅實矗立，底樓圓形拱門串成走道，高處飾以方形牆垛突顯莊嚴美感，路易十四曾譽為「王國最美的城牆」；城牆內側臨露天半圓形劇場，牆面分為三層，共高 37 公尺，長 103 公尺，厚 180 公分，雕飾高達 3 公尺的奧古斯都大帝全身石雕像。半圓形舞臺長達 65 公尺，景深約 16 公尺；石階劇場可容納約 8600 座次。1869 年第二帝國在此舉行首場音樂劇表演，是為歐虹吉歌劇節之始；至 1971 年已成為法國重要的歌劇藝術

法國，這玩藝！

節，每年夏天 7 月初至 8 月初為期一個月，推出三至四齣規模龐大的音樂劇，演出者超過百人，觀眾總人次以數十萬計，舞臺氣勢磅礴。大師的作品盡出，比才的《卡門》、莫札特的《魔笛》、威爾第的《阿伊達》、普契尼的《托斯卡》與《波希米亞人》等知名歌劇，經年搬演，歷久不衰。

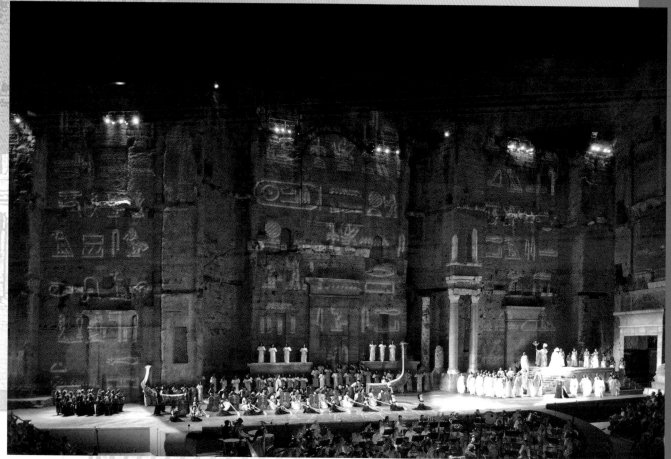

▲ 歐虹吉歌劇節 (2006)：威爾第之《阿伊達》(*Aida*) © grand angle orange

04　普羅旺斯的古蹟歌劇風

## 尼姆 & 亞耳 Nîmes & Arles

從歐虹吉往西南行約 60 公里，經過亞維儂市，將到達尼姆市；再往東南行約 40 公里，則會抵亞耳市。尼姆市現約有 13 萬 5000 人口，以煤礦、冶金、化學、紡織等工業著稱，羅馬古蹟遍布城內，曾被稱為「法國的羅馬」。城內知名的橢圓形競技場 (Arènes)，建於西元一世紀，長 133 公尺，寬 101 公尺，高 21 公尺，可容納約 2400 位觀眾，各層石梯的觀眾皆有良好視線；競技場的面積雖然不大，但保存維護的程度極為完善。1993 年落成的當代藝術館 (Musée d'Art Contemporain)，係鄰接羅馬

▼尼姆的競技場
(shutterStock)

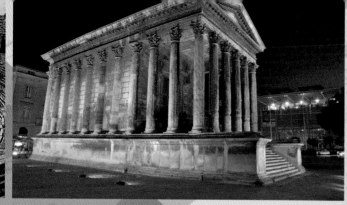

▲尼姆的競技場　▲尼姆的當代藝術館（右後方）緊鄰著羅馬古雅典廟而建 (ShutterStock)

▲極具盛名的卡爾橋 (ShutterStock)

古雅典廟 (Maison Carée)
新建而成，典藏法國及英、
德、義、西等國自 1960 年以降的
當代藝術作品。該館保留原建物，另
以玻璃纖維新式建材興建，新古兼宜，創意
盎然，是古蹟再生利用的佳範。尼姆附近有座
極具盛名的卡爾橋 (Pont du Gard)，建於西元前 19
年，為解決尼姆市用水問題而建，橋高約 40 公尺，分三
層橋座，分別築以為數不一的圓形門墩支撐橋面，呈傾斜
角度，以汲取順勢流下的天然雨水。亞耳市現有人口約 5
萬，曾是高盧人入侵時的首城，特斯菲修道院 (Cloître de
Saint-Trophime) 及市政廳建築 (Hôtel de Ville) 皆被列入
聯合國教科文組織的世界文化遺產。二十世紀初期梵
谷、畢卡索、高更等現代畫家均曾到此居住作畫。每年
夏天的國際攝影節是最重要的國際性活動。沿著隆河
出地中海處的卡瑪克 (La Camargue) 國家自然公園，
育有犛牛、野馬、紅鶴等稀有保護類動物，占地
85000 頃，是法國南部極重要的自然生態保護區。

▶（上）亞耳的圓形競技場 (ShutterStock)
　（中）亞耳的特斯菲教堂 (ShutterStock)
　（下）亞耳的市政廳廣場 (ShutterStock)

04　普羅旺斯的古蹟歌劇風

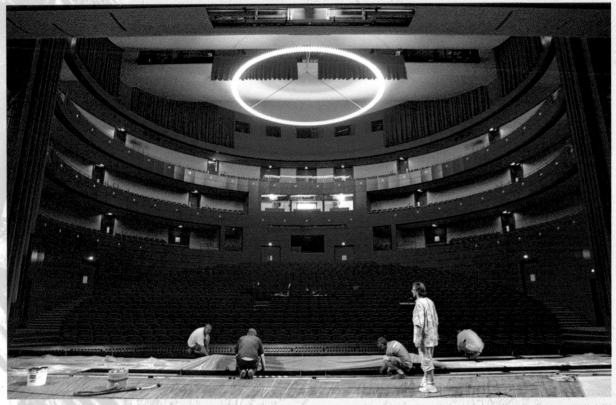

▲位於艾克斯的普羅旺斯大劇院 (Le Grand Théâtre de Provence) 擁有一個可容納 1366 個座位的嶄新表演廳，於 2007 年第 59 屆艾克斯歌劇節開幕啟用 © AFP

## 艾克斯 Aix-en-Provence

從亞耳市往東南行約百公里，到達 15 萬人口的艾克斯市。中古世紀時羅馬主教曾駐此地，十五世紀受義大利國王雷內 (René d'Anjou, 1409–1480) 統治，是當時的經濟重鎮，市政建設繁榮，商業活動活躍。雷內國王通曉詩文精於琴樂，旅遊各地見聞廣博，支助藝術家到此創作，並舉行宗教節慶與騎士比賽等活動；後來路易二世在此建立大學，艾克斯因而成

法國,這玩藝!

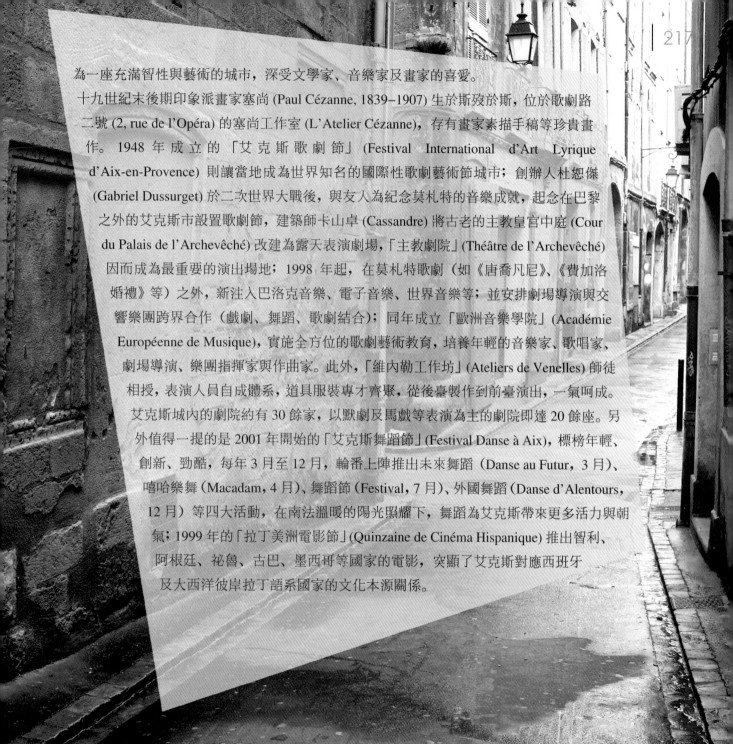

為一座充滿智性與藝術的城市，深受文學家、音樂家及畫家的喜愛。

十九世紀末後期印象派畫家塞尚 (Paul Cézanne, 1839–1907) 生於斯歿於斯，位於歌劇路二號 (2, rue de l'Opéra) 的塞尚工作室 (L'Atelier Cézanne)，存有畫家素描手稿等珍貴畫作。1948 年成立的「艾克斯歌劇節」(Festival International d'Art Lyrique d'Aix-en-Provence) 則讓當地成為世界知名的國際性歌劇藝術節城市；創辦人杜恕傑 (Gabriel Dussurget) 於二次世界大戰後，與友人為紀念莫札特的音樂成就，起念在巴黎之外的艾克斯市設置歌劇節，建築師卡山卓 (Cassandre) 將古老的主教皇宮中庭 (Cour du Palais de l'Archevêché) 改建為露天表演劇場，「主教劇院」(Théâtre de l'Archevêché) 因而成為最重要的演出場地；1998 年起，在莫札特歌劇（如《唐喬凡尼》、《費加洛婚禮》等）之外，新注入巴洛克音樂、電子音樂、世界音樂等；並安排劇場導演與交響樂團跨界合作（戲劇、舞蹈、歌劇結合）；同年成立「歐洲音樂學院」(Académie Européenne de Musique)，實施全方位的歌劇藝術教育，培養年輕的音樂家、歌唱家、劇場導演、樂團指揮家與作曲家。此外，「維內勒工作坊」(Ateliers de Venelles) 師徒相授，表演人員自成體系，道具服裝專才齊聚，從後臺製作到前臺演出，一氣呵成。

艾克斯城內的劇院約有 30 餘家，以默劇及馬戲等表演為主的劇院即達 20 餘座。另外值得一提的是 2001 年開始的「艾克斯舞蹈節」(Festival Danse à Aix)，標榜年輕、創新、勁酷，每年 3 月至 12 月，輪番上陣推出未來舞蹈 (Danse au Futur, 3 月)、嘻哈樂舞 (Macadam, 4 月)、舞蹈節 (Festival, 7 月)、外國舞蹈 (Danse d'Alentours, 12 月) 等四大活動，在南法溫暖的陽光照耀下，舞蹈為艾克斯帶來更多活力與朝氣；1999 年的「拉丁美洲電影節」(Quinzaine de Cinéma Hispanique) 推出智利、阿根廷、祕魯、古巴、墨西哥等國家的電影，突顯了艾克斯對應西班牙及大西洋彼岸拉丁語系國家的文化本源關係。

▲ 2007 年第 59 屆艾克斯歌劇節的開幕之作：華格納之《女武神》(*Die Walküre*)。由左至右分別是 Siegmund（由 Robert Gambill 飾）、Hunding（由 Mikhail Petrenko 飾）、Sieglinde（由 Eva-Maria Westbroek 飾）以及 Wotan（由 Sir Willard White 飾） © AFP

法國，這玩藝！

## 蔚藍海岸 La Côte d'Azur

臨地中海沿岸的地勢已是阿爾卑斯山脈之末，平原遼闊，平緩無礙，濱海城市如馬賽 (Marseille)、坎城 (Cannes)、尼斯 (Nice) 皆是世界知名的觀光勝地；尼斯保有許多史前時代的遺址，目前是蔚藍海岸區的首城，絢麗的陽光及多變的海景，提供二十世紀初期如畢卡索、馬諦斯、夏卡爾等現代畫家源源不絕的創作靈感；坎城影展 (Festival de Cannes) 自 1947 年成立以來，每年 5 月吸引數十萬的觀光人潮湧進，平時亦拜影展盛名之賜，舉辦各項商業展覽活動；蒙地卡羅 (Monte-Carlo) 則是摩洛哥王國所在城，富麗堂皇的城堡廣場前，每日定時表演衛兵交接儀式，吸引了觀光客的目光。

走訪普羅旺斯山城，探幽羅馬古蹟，遙想歷史過往，人類文明在此停駐，可供懷念可茲見證；坐在千年古劇場內聆賞現代歌劇，心中的感動無以言喻，悠婉的樂曲彷彿能夠直達天際，人性的情感與美感在無限交集處迴旋激盪；低頭，片刻不知身在何方；醒神，慶幸在此體會「人神共樂」的淨心時光！

▶ 馬賽港口 (ShutterStock)

▶ 普羅旺斯山城小徑 (ShutterStock)
▶▶ 尼斯海岸 (ShutterStock)
▶▶▶ 坎城影展會場 (ShutterStock)

# 05　戲劇不夜城

## ——亞維儂

每年 7 月至 8 月的炎熱夏季，正是法國人的度假熱潮。南部隆河谷臨地中海岸區，仲夏蟬鳴，海水蔚藍，夜色唯美；遊客閒情漫步城弄街巷內，或依循古羅馬露天劇場遺址，或尋訪葡萄酒莊探幽品酒，增添夏日風情無限旖旎。

▲每年的亞維儂藝術節皆吸引許多人潮

▲教皇宮中庭成為藝術節的主舞臺

▲教皇宮

法國,這玩藝!

## 亞維儂藝術節

對於喜愛看戲的遊客而言，亞維儂 (Avignon) 是絕不能也不會錯過的城市。在夏天，到亞維儂，一走出中央車站，映入眼簾的就是人山人海的遊客及四處張貼的戲劇海報；年輕學子四處成群結隊，呼朋喚友，令初來乍到的旅客立刻感受一股青春洋溢活潑躍動的歡欣氣氛，彷彿置身南法夏日樂園。是的，夏季的亞維儂，

▲亞維儂斷橋是頗具代表性的古蹟 (ShutterStock)

著戲劇表演活動的頻繁與熱鬧，成為一座名副其實的戲劇不夜城：劇院內擠塞著聚精會神觀戲賞戲的戲痴、馬路上隨處聽見看見高聲闊談的戲迷、餐廳內的國際食客不停打聽演出消息、即連街頭藝人亦不放棄任何一個與你相遇的機會，邀你看戲賞戲……。來到亞維儂，戲劇的魅力彌漫在大街小巷間，不論你是觀光客或劇場人，都會為它著迷，因為它將滿足你對戲劇的好奇與喜愛。

亞維儂屬於普羅旺斯區，人口約 10 萬。中古世紀時，羅馬教廷分裂，教皇伯納 (Benoît) 二世北遷至此，建蓋教皇宮 (Palais-fortesse des Papes)，歷任教皇陸續擴建，發展而成今日規模。城內保有許多古羅馬時期建築及中古世紀哥德式教堂，是一座歷史古城，知名的亞維儂斷橋 (Pont d'Avignon) 即是代表性古蹟之一。農產以水果及蔬菜為主，鄰近耕地釀製葡萄酒，工業以製造耐火磚為主。天然資源不甚理想的古城，卻因亞維儂藝術節的興起，搖身一變成為當今舉世聞名的戲劇名城。每年夏天湧入逾 50 萬名來自世界各地的遊客，激起潛力無窮的商機、活絡當地及鄰近地區的就業市場 (如旅館業、餐飲業、旅遊業、葡萄酒業等)，諸如此類振興經濟的周邊效益，更增加人們對於藝術節的重視。城內一家以「叉子」(La Fourchette) 為名的餐廳內，高朋滿座，家族相傳的老闆熱情地招呼每一位客人，他喜歡

亞維儂藝術節嗎？答案無疑是肯定的：夏天兩個月的營業收入，足以平衡其他十個月的赤字慘況；冬季當地雖也有表演活動，但無疑地，亞維儂藝術節已成為他的事業夥伴，在陽光、晚風的自然美景之外，帶來人群、歡樂、商機、錢潮……。

「亞維儂藝術節」(Festival d'Avignon) 的形成，必須追溯至二次世界大戰結束後，法國劇場導演維拉應朋友邀請至亞維儂教皇宮中庭廣場搬演當代戲劇而起。起先維拉對於教皇宮中庭廣場的演出空間多有遲疑，但幾經思量且獲市府大力支持後，終於在 1947 年 9 月推出為期 8 天的藝術週 (La Semaine d'Art)，自此受到劇場界及觀眾的喜愛與肯定。歷經 50 多年的演變，今天的亞維儂藝術節，為期長達一個月之久，表演節目近 40 齣、演出場次多達 300 餘場、觀眾人數約計 10 萬人次；風格則從早期的法國古典劇作，逐漸轉為多國多元形式；80 年代繼以企業管理經營，於演出經費與演出團隊等方面進行跨國合作，90 年代推出洲際主題國系列，如亞洲的日本、印度、臺灣、馬來西亞、韓國；拉丁美洲的哥倫比亞、墨西哥、阿根廷；及俄羅斯、東歐等國的戲劇、音樂、舞蹈、電影、繪畫等表演展覽節目。現有展演場地約 24 處，除教皇宮中庭之外，多改建自城內多處古蹟建築，如古教堂、修道院、城堡或露天廣場等。為克服專業技術的困難（燈光搭建、場地設計、觀眾動線等），1986 年成立「亞維儂舞臺技術高等學院」，建教合作，是技術人員的培育與實習機構。觀眾在古蹟建築中看戲，亦能體會濃郁的歷史情懷，悠然地流動漫轉其間，偶抬頭，望見普羅旺斯的夏夜天色，月兒忽隱若現，星光閃爍迷離，此番賞戲良景，令人流連忘返，不捨離去。

◀亞維儂藝術節的創始人維拉，在 1954 年的藝術節上演出高乃依的作品《西拿》(Cinna) © Lipnitzki/Roger-Viollet

法國，這玩藝！

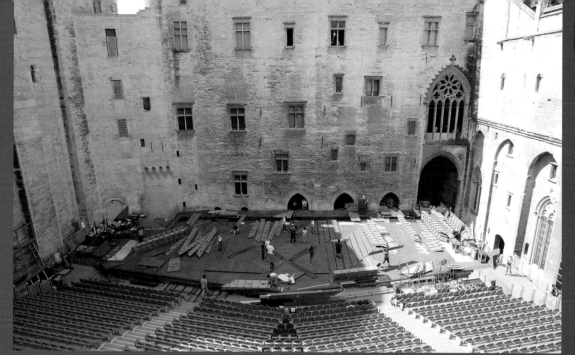

▲▼每年的藝術節都會在教皇宮中庭搭建起大型舞臺與觀眾席 © AFP

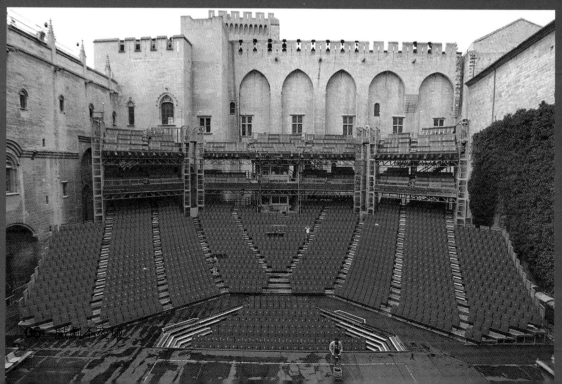

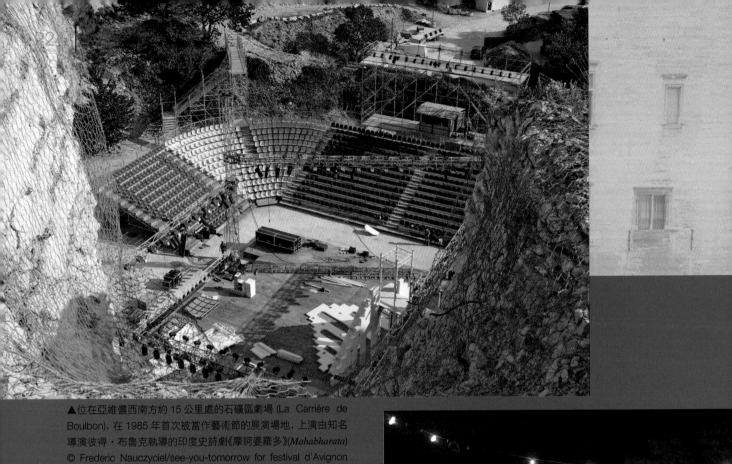

▲位在亞維儂西南方約 15 公里處的石礦區劇場 (La Carrière de Boulbon)，在 1985 年首次被當作藝術節的展演場地，上演由知名導演彼得・布魯克執導的印度史詩劇《摩訶婆羅多》(Mahabharata)
© Frederic Nauczyciel/see-you-tomorrow for festival d'Avignon

▶ 2005 亞維儂藝術節節目《純・淨》(PUUR) 舞臺，位於石礦區劇場
© Frederic Nauczyciel/see-you-tomorrow for festival d'Avignon

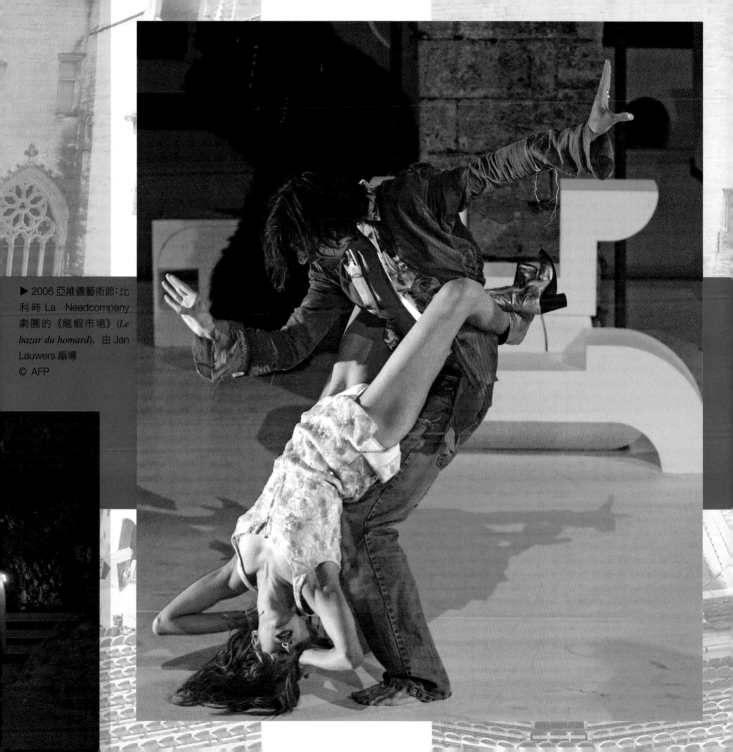

▶ 2006 亞維儂藝術節:比
利時 La Needcompany
劇團的《龍蝦市場》(*Le
bazar du homard*),由 Jan
Lauwers 編導
© AFP

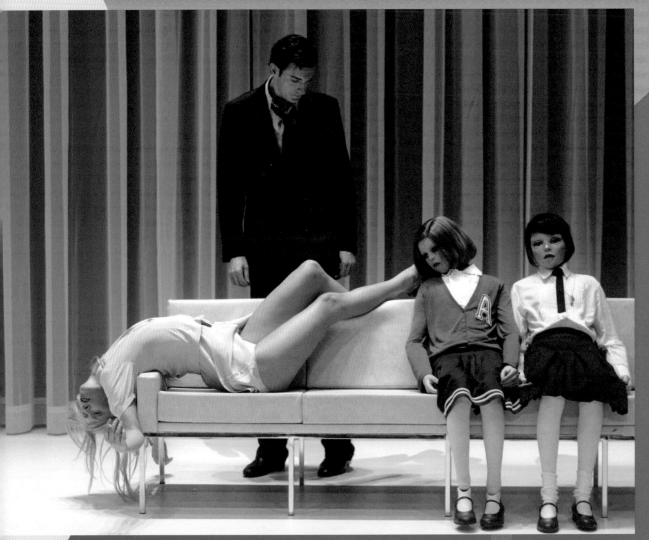

▲ 2005 亞維儂藝術節節目:《美麗的金髮女孩》(*Une belle enfant blonde*) 在白懺悔院 (Chapelle des Pénitents blancs) 演出
© AFP

法國,這玩藝!

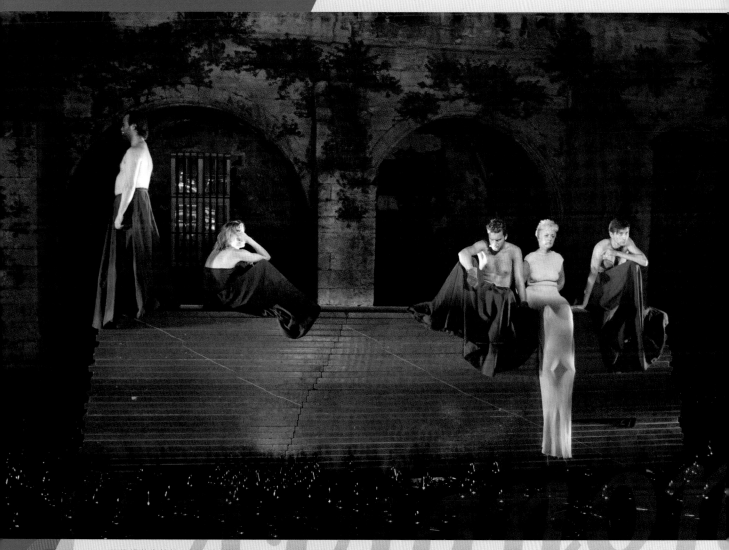

▲ 2004 亞維儂藝術節節目：比利時導演 Luk Perceval 執導的拉辛作品《昂朵馬格》(*Andromak*)，在西勒斯坦修道院 (Cloître des Célestins) 演出 © AFP

**05　戲劇不夜城**

## OFF 藝術節

在亞維儂藝術節之外，「OFF AVIGNON 藝術節」提供劇場年輕創作者初試啼聲的「另類機會」。"OFF" 一字，令人聯想與「離開」、「反對」有關，紐約有 "Off Broadway"，甚至 "Off Off Broadway"；亞維儂則有 "Off Avignon"。事實上，「OFF 藝術節」（以下簡稱 "OFF"）與「亞維儂藝術節」的結緣甚早：1968 年美國貝克 (Julien Beck) 的生活劇場 (The Living Theatre) 應邀至亞維儂演出，長髮嬉皮形象引起當地民眾的兩極反應；有一「黑橡木劇團」

▼ 2005 亞維儂藝術節節目：在教皇宮榮譽庭上演的《淚珠故事》(*L'histoire des Larmes*)，由來自比利時安特衛普的 Troubleyn 劇團演出 © AFP

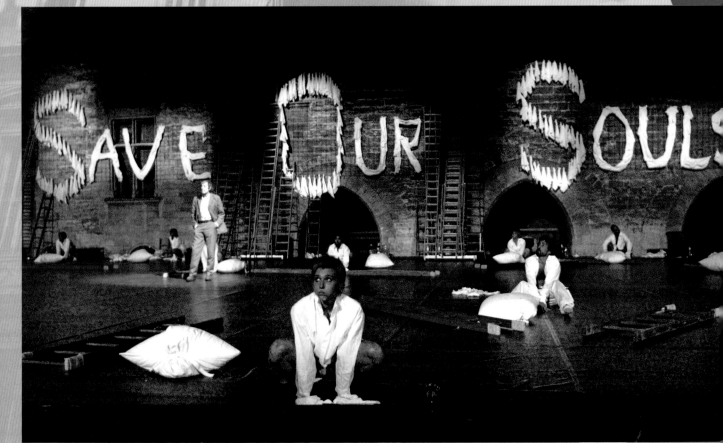

嘗試街頭表演，並有女演員半裸情節，遭到市政府警告禁演。此舉引起學生極大反彈，要求停辦藝術節以示抗議。1969 年當地三位年輕人 Amdre Benedetto、Gérard Gelas、Beranard Sobel 自發組織小型表演節目，在城牆外，修道院前廣場、圓環、甚至大小街巷等各式開放的空間中，以吉他彈唱或即興默劇的方式，抵制在固定場地演出古典創作的沿習。

1971 年，「OFF 藝術節」正式成立。如果亞維儂的成立是為了離開巴黎，那麼 "OFF" 則是為了離開亞維儂

▲亞維儂 OFF 藝術節的街頭宣傳活動

(Off Avignon)！難能可貴的是，"OFF" 雖因「反亞維儂」而誕生，但兩者之間良好的互動關係卻一直存在。今日 "OFF" 以協會方式 (Association Avignon Public OFF) 運作，每年 7 月演出期間，在教皇宮廣場前設服務處，負責觀眾票務諮詢等事宜；此外，並舉辦座談會、劇本討論等活動。90 年代平均每季演出近 400 齣劇，演出團體百餘團（包括成人及兒童劇團），觀眾人數近 30 萬。演出場地除早期戶外廣場或街道外，又增加了咖啡館、電影院、修車廠、籃球場、河堤船塢、老屋地下室等。節目形式包羅萬象：包括咖啡劇、音樂劇、個人秀、歌唱劇、默劇、即興實驗劇、偶戲、兒童劇等。依 "OFF" 演出場數及觀眾人次來看，其規模已超過亞維儂藝術節，而多變化的演出場地更顯示創作空間的自由。"OFF" 的特色建立於「首演創作」，富含表演創意又未曾在別地演出的作品，最受歡迎。走在亞維儂巷弄間，到處可見單人或多人的表演穿街而過，有的背扛巨型海報看板，上面寫著表演名稱及演出地點；有的則是在餐廳或露天咖啡座發送節目單；也有團體直接將演出道具（如馬車、船身、單輪車等）移陣街頭，表演者坐在漆有表演時間地點的道具車上，沿街叫喝即興表演並飛送傳單，希望激起路人好奇心，願意於當晚買票賞戲捧場。如此雖造成百花齊放的熱鬧景象，卻也顯示出水準參差不齊的窘況，直接考驗觀眾鑑賞能力及運氣。

**05　戲劇不夜城**

對於 "OFF" 的表演者而
言，所需耗費的時間及精力相當可觀，團
隊不僅要負責製作，同時必須有效處理行政宣傳工作。
　　然而每年仍有數以百計的團體湧進亞維儂，對劇場人而言，沉浸在充
滿戲劇狂想及熱情的城市裡，與各國同好分享創作的喜怒哀樂、酸甜苦辣，是一件比
創作更快樂的事！如有機緣遇到「知音」，可擴展劇團接觸層面，獲得更寬闊的表演空間。
近 30 年來，許多團體在 "OFF" 得到肯定後，移陣亞維儂藝術節，再進軍巴黎甚至國外，
這條成名路徑使得 "OFF" 充滿誘惑及挑戰。

維拉紀念館收藏著藝術節歷年演出的珍貴海報與維拉手稿（聯合報系提供）

## 只為與你相遇

如果你在夏天到法國旅行，可別忘了曾被歐盟評選為文化城市的亞維儂，搭乘觀光小火車繞城一周，瀏覽古城牆及老房舍，是個不錯的選擇。小皇宮博物館 (Musée du Petit Palais) 展示中世紀時期建築雕刻作品；卡維美術館 (Musée Calvet) 有文藝復興以來的繪畫展品；維拉紀念館 (Maison Jean Vilar) 收藏藝術節歷年演出珍貴海報及維拉手稿。下車後可隨處漫步街弄，在時鐘廣場 (Place de l'Horloge) 前露天咖啡座稍歇片刻；或拾階登上亞維儂斷橋，欣賞悠悠隆河畔美麗的樹景與河景，遙想古老傳說中牧童接受神召隻手撐石以號召村民合力建橋的神蹟；還可參加旅遊中心安排的葡萄農莊之旅，飲嚐葡萄紅酒……。你是否已聽見蟬鳴聲嘶，撕裂天際最後一道霞光？當夜幕低垂之際，快鑽入戲劇的奇妙國度裡，千古以來人類的靈魂與感情在此激盪，火花絢麗耀眼，只為——與你相遇，要你永遠記得隆河夏夜裡美麗又迷人的戲劇星空……。

# 06 新馬戲的新視界

提起馬戲表演，一般人大概就會想起在戶外圓形大帳篷下，觀眾圍坐著圓形表演區，或看動物（馬獅虎象熊）跳躍火圈攀爬階梯；或見小丑逗趣耍寶滿地翻滾；或讚雜技演員 (Acrobate) 身懷絕活懸走鋼絲懸空吊躍；或觀雜耍演員 (Jongleur) 靈活絕巧耍弄小球投擲棍棒……。傳統馬戲的表演主件，正包括了動物、小丑、雜技與雜耍：眾人歡聚一「篷」，笑聲連連，儼然成為兒童少年的快樂天堂。馬戲是大眾化的表演活動，觀眾對於它的認知，多停留在特技雜耍、輕鬆取樂的層面；然而，對於潛心鑽研馬戲的表演者而言，馬戲藝術不應停留在技巧陳舊與討喜逗趣的層面，必須尋求並建立更寬闊的表演視野與境界。

## 新馬戲誕生

法國 30 多年來積極推動現代化的馬戲表演及教學，1974 年傅安妮 (Annie Fratellini, 1932–1997) 主持國立馬戲學校 (École Nationale du Cirque)，培育出許多具潛力與創造力的雜耍與特技演員；1982 年改制為馬戲教育推廣協會，進行研究與創新；1984 年國立馬戲藝術中心 (Centre National des Arts du Cirque) 成立，馬戲藝術正式進入革新的局面：融合戲劇、舞蹈、音樂、建築、美術等現代多元表演媒介，擺脫「小丑動物滾跳翻轉」的舊制框架，呈現年輕、活力、創意的新風貌；該中心另附設國立馬戲藝術學校，在演員肢體、情節題

材、舞臺裝置、行銷推廣等方面予以系統化教學，對於表演與技術人員的培育影響深遠。今天法國的馬戲學校已超過 150 所，畢業生逾 16000 名，馬戲表演團體有 300 多個，馬戲藝術節 (Festival du Cirque) 數量計約 26 個（知名者如「蒙地卡羅國際馬戲節」已屆 28 年）。文化部則將馬戲、偶戲、街頭藝術納入表演藝術司業務，與戲劇、音樂、舞蹈等類項平起平坐。

▲傅安妮（左）與其丈夫皮耶・艾戴 (Pierre Etaix) 攝於 1969 年 © AFP

**06 新馬戲的新視界**

▲ Zingaro 馬術劇團在 2006 年亞維儂藝術節演出《巴圖塔》(*Battuta*)，
此節目也受邀於 2008 年香港藝術節中登場 © AFP

法國,這玩藝!

「Zingaro 馬術劇團」，是法國以馬術表演為主且極具傳奇特色的現代馬戲劇團：位於巴黎北郊聖丹尼斯 (Saint-Denis) 奧貝維里市 (Aubervilliers) 的「結構劇場」(La Structure/Théatre équestre Zingaro)，是一座結合練馬場、馬槽、表演棚的綜合劇場。除了 11 位馬術演員與 3 位舞蹈樂師之外，尚有舞臺技術、服裝、布景、行政及馬匹養護人員等 30 餘人，組織架構如同城市劇院，最大不同處是馬匹位居要角，觀眾欣賞馬術表演之餘，亦可近距離了解馬群生活排練的情形。團長巴達巴斯 (Bartabas, 1957– ) 是一位馬術精湛的馴馬師，對他而言，馬，不是供人使喚的載物工具，而是生活中最親密的夥伴。劇場的 11 匹馬各有其名，名如其性。當馬術師騎上馬時，形如半人半馬的神話巨獸，半人持弓指引方向、半馬竭力追風奔馳，人馬合為一體，勢如破竹，銳不可擋。結構劇場的馬術表演，具有宗教朝聖般的虔敬與神祕氣氛，表演棚實為橢圓形跑馬場，觀眾圍坐四周，音樂師盤坐角隅現場演奏；昏黃燈光下，馬匹進場，或繞場快跑或躂步慢行，一低頭一舉蹄，一俯衝一仰嘯，吸引所有觀者的注盼目光。馬術師依隨馬身，時而騰空翻轉時而迴繞馬背，人與馬的肢體節奏及動作韻律已然緊密合一。此際的馬兒，仿如會思考會低吟的人類，敏銳善良矯健動感，顯露超乎想像的靈性與知性。為開創馬術表演的藝術境界，巴達巴斯向遙遠國度尋求靈感，亞洲印度聖樂、西藏喇嘛武術、非洲剛果鼓樂、南美洲智利巫術儀式、北非阿爾及利亞

▶團長巴達巴斯的馬上英姿 © AFP

伊斯蘭教經誦等，都出現在結構劇場。

"Zingaro" 原是一匹和巴達巴斯長期搭檔演出的馬，為懷念牠而以其名作為團名。80 年代 Zingaro 在亞維儂藝術節嶄露頭角，受到各界重視，盛譽不墜、邀約不斷，近年更多方嘗試國際合作，期能注入新血，推陳出新。巴達巴斯還負責執掌位於凡爾賽宮前的馬術表演學院 (Académie du Spectacle Équestre)，培育訓練馬術師及馬匹，他（牠）們未來都將是結構劇場的生力軍；「教學—表演」系統結合的運作機制，正是馬戲藝術現代化——新馬戲 (Nouveau Cirque) 的佳範。

◀凡爾賽宮前的馬術表演學校專門負責訓練馬術師及馬匹，右方站立者即為巴達巴斯
© AFP

▲傑若‧湯瑪士劇團的節目 HIC HOC

▲傑若‧湯瑪士劇團的節目 Milk Day

▲傑若‧湯瑪士近年發表的 IxBE, 激發觀眾的想像力

## 物我合一的玩物劇場

新馬戲的精神不是專注技巧，而是開發創意；不是拘泥形式，而是觸動心靈。在「玩物劇場」(Théâtre d'Objet) 中，「技巧」或「物件」已不是最主要的表演目標；馬術、把戲、雜耍、騰跳單槓鋼索之外，加上現代音樂、舞蹈、魔術、裝置藝術或多媒體藝術，傳達創作（表演）者的人生觀、價值觀，呈現他對人類世界的觀想與體會。「玩物劇場」中的「玩物」，雖是「玩耍物件」，展露「雜耍把戲」(Jonglerie) 的技術；但若細究「物件」，在表演舞臺上，其本質實是一種「符碼」(Code)，簡意即指「物形之外」的另層或多層意涵。

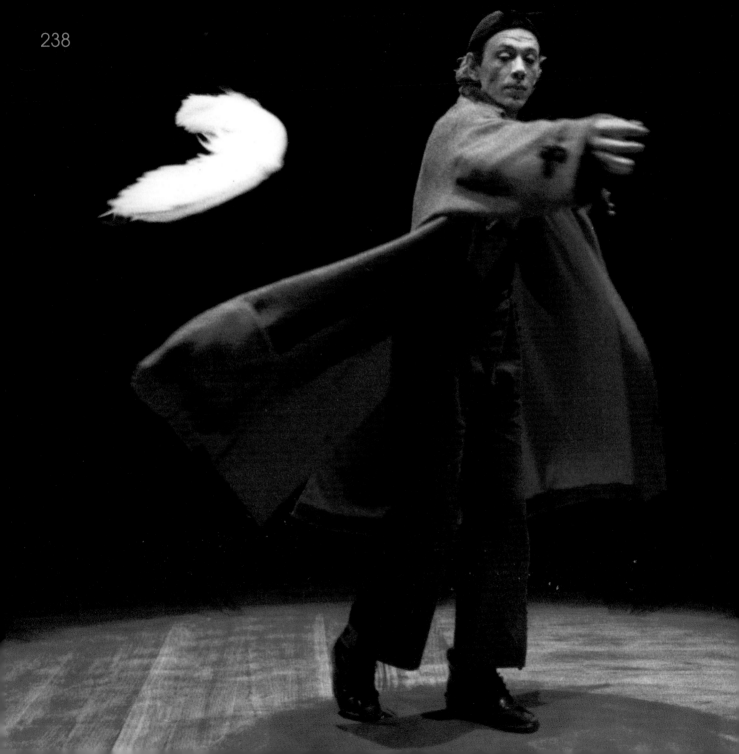

◀結合默劇、戲劇、舞蹈、雜耍特技及爵士樂，令人目眩神迷的《莉莉狂想曲》，也曾經在 2007 年 11 月來臺演出

▲傑若‧湯瑪士劇團的節目《4》

傑若・湯瑪士 (Jérôme Thomas) 是 90 年代崛起的把戲演員，出身馬戲學校，
先在小酒館與馬戲團磨練演技，後受爵士音樂影響，嘗試將即興風格搬上
精簡的表演舞臺，以把戲演員的肢體及物件為表演主體，演述一段段溫馨
單純的故事。1993 年傑若・湯瑪士在法國中部布列根尼 (Bourgogne) 成
立劇團及工作坊，潛思研究馬戲道具（物件）的極限用途。以近
年發表的 "IxBE" 為例，雜耍演員穿戴水手服裝帽飾，孤單地遊
走舞臺間，一粒小白球滾落到身邊，拾起白球，端詳良久，開
始一段與球共舞的歷程：只見白球從頭頂滑到肩膀，隱於背脊
後又從腰際竄出，繼從右手滾至手臂，跨肩轉至左臂左手，落
地彈起，再落地再彈起，人與球跳起雙旋舞曲……。當一粒球
變為多粒球時，水手不停地舞動身軀揮動雙臂，空中頓時出現優
美的白球拋物曲線……；但當白球一粒粒落地滾向不知處消
失眼際時，水手再次孤獨落單，惆悵之情更甚於前……。

這段人球共舞的表演，其實是水手的一段旅程：圓
形球體，可視為表演者的行腳；滑過身軀或投向
天際，則象徵了千山萬水的漫漫遊蹤……。正
因「物件」的意涵塑性極高，不同表演者可
從不同角度予以詮釋，自不需話語或對
談；觀眾自與物件產生「人物兩合」的
幻覺，彷彿自己就是白球，參與了一
趟不知名的旅程，來回其中，忘我
盡情。藉由物件的把玩，表演者
向觀賞者訴諸人類共有的記憶
（童年、家庭、愛情、挫折、

法國,這玩藝！

悔恨……），人性情感的共通性，超越了語言及國界，感動直達內心深處，凌駕或並駕戲劇文本的對白或獨白，以「非言語的方式」與觀眾溝通。當「娛樂大眾」不是唯一且先決的條件時，「感動人心」及「創造美感」，成為首要且最終的目標。此際，把戲的技術高低優劣，反而退居其次，重點是其表演所欲傳達的訊息，必須感動觀眾，激發想像，共鳴共吟。

## 新馬戲的世界風潮

新馬戲是法國近年積極向國際推展的表演藝術，其中「玩物劇場」的「玩物」風格，一直是國外巡演的熱門節目。法國藝術活動協會 (AFAA) 於 2004 至 2006 年在亞洲陸續推動「馬戲亞洲」計畫 (CIRCASIA)，特別重視推介年輕表演者的新創作品，三年內在寮國、越南、泰國、印尼、南韓、菲律賓、緬甸、臺灣等 10 多個國家安排巡迴演出、工作坊、座談會等活動。亞洲國家對於馬戲藝術並不陌生，但是向國際推展的企劃與野心似乎可以更為明確與積極。1994 年法國中部羅亞爾河區的瓦當市 (Vatan) 成立第一座馬戲博物館 (Musée du Cirque)，展示私人收藏捐贈的珍貴海報（繪錄馬戲表演與觀眾嘩鬧的景象）、小丑馴獸師特技演員的服裝、馬及戲場的模型、單輪騎車等；常有學校團體成群結隊到館參觀，對於喜愛馬戲藝術的觀眾而言，此館活潑有趣的展品亦值得造訪。

# 07　街頭表演，要你好看！

「街頭表演？是在開玩笑吧？大街上怎麼能夠表演？演什麼？誰要看啊？」

來到法國看戲，請不要忽略街頭表演，它可是一項時髦且受歡迎的「玩意兒」；不相信是吧？可看到公園裡那座從頭到腳撲滿白粉的人體雕像？別被騙了，靠近瞧仔細些，他的眼珠會轉動，當你丟下錢幣在「雕像」腳前的帽子裡，他會慢慢地點頭致謝；再到露天咖啡座歇會兒，旁桌客人忽然哄堂大笑，可不是取笑你，原來是一個滑稽小丑，尾隨一位打扮入時的金髮女郎，誇張地模仿她撩撥頭髮及整理裙襬的小動作，逗得周遭遊客樂不可支；鑽入地下鐵，隨即聽到悠揚的絃樂曲或法國香頌或搖滾鼓聲……，這些可不是廣播音樂，因為你不久就會看到一或數位演奏者，在票口轉角處或月臺邊，旁若無人地專心表演著；走上地面，經過畢卡索美術館，一位年輕人低頭蹲身雙手忙碌地在路面比劃著，原來他正摹擬繪出達文西的蒙娜麗莎像……，小心點，別踏壞了他的作品；龐畢度廣場前有位男子裸露上身，仰頭將一支長劍寸寸插入自己的喉嚨內，小女孩握著媽媽的手，撇過頭不敢觀看；到羅浮宮旁的藝術橋上走走吧，一群人正聚精會神地圍觀一位身穿燕尾服、神情愉悅地彈奏著鋼琴的「布偶先生」，他上下左右舞動著身軀及四肢，琴曲終了，掌聲四起，只見「布偶先生」摘下帽子，開始向四周的觀眾索取賞金了……。

法國,這玩藝！

如果這些表演都「煞」不到你，別猶豫，去參加街頭表演遊行吧！每年6月22日夏至時分白晝最長，全法國各城鎮的公園、廣場、馬路、街道巷弄、地鐵出入口……，到處可見三五成群的「瘋狂音樂家」，他們可能是五人組的室內樂團手，在教堂前廣場演奏聖樂；可能是無伴奏合唱家，並列成排，就地吟唱著傳統民謠；也可能是數以百人計的遊行隊伍，各自展露音樂本領，從吉他、鈴鼓、手風琴到小提琴、法國號、長笛……，使出渾身解數，沿路招兵買馬，呼朋喚友，遊行隊伍越演越長，有時駕著車的司機與乘客也會熱情加入。震天響地、樂舞同歡的氣氛與景象，絕對讓你卸下所有文明盔甲，忘情瘋狂地隨樂起舞、隨歌同唱！

請不要懷疑，默劇、丑鬧劇、打擊樂、舞蹈、偶戲、雜耍特技等，都可歸於在法國行之經年的街頭表演 (Spectacle de la Rue)。若要溯源其發展，中古世紀的行吟詩人遊走四方，口耳傳唱著各地民謠，應可廣義地視其為街頭表演家；文藝復興時期義大利的即興滑稽喜劇，以輕鬆詼諧的表演技巧將民間軼聞趣事公演於眾；十八、十九世紀間的江湖賣藝者 (saltimbanque) 單槍匹馬闖蕩大城小鎮，亦是身懷絕技的街頭表演者；直到二十世紀的60、70年代，街頭表演風潮逐漸興起，主因在於1968年學潮之後，許多劇場導演及演員力倡「回到人群」，拋開既有的制式建築硬體，尋求開放自由的表演環境；80年代密特朗總統重用的賈克‧龍文化部長，推動各類型「走上街頭」的表演活動；90年代已與戲劇、音樂、舞蹈一樣，是文化部表演藝術司中的成員之一，如今的街頭表演已以「街頭藝術」(Art de la Rue) 冠稱之。「街頭」一詞，其實泛指所有的「公共空間」，並不狹隘地侷限於街角一隅。公共空間可大可小，表演形式因而多元多變化，表演者更可天馬行空地發揮創意，挑戰自我極限。最迷人之處，在於和觀眾（路人、乘客、觀光客、店員……）零距離的接觸互動，帶給表演者最直接的回饋與感動。街頭表演是貼近民眾生活的表演，不賣弄高深的表演理論，不炫耀精緻的劇院氛圍，訴諸市井小民率真單純的美感與悸動，走向民眾，到民眾生活的地方，表演給民眾觀賞。然而，開放空間的變數，常在表演者預期範圍之外，即興臨場的反應，測試著每一位街頭藝術家的功力與耐力。至於優劣不一的表演水準，有待觀賞

**07** 街頭表演，要你好看！

者的品鑑與選擇。對於尚未成名但對街頭藝術抱持高度理想與企圖的年輕表演者而言，可以從觀眾的反應與期待中，自行評估表演實力；幸運者得到伯樂賞識，從此展開專業的表演生涯，成功可期；若知音寥寥無幾，也不吝與眾人分享表演成果，自我期許再接再厲。

法國的街頭表演，每年約達 2000 場次；表演團隊約 800 個，其中約六成係由 4 人以內的團員組成；表演類別以戲劇為主，馬戲、音樂、造形藝術分居於後；表演時間可長可短，短者數秒鐘內即可結束，長者可達一天或數天之久。因與觀眾的互動直接又緊密，表演地區多集中在人口密集的大城市，首區即是巴黎所在的法蘭西島區，次區是東南部普羅旺斯區，三區是中部羅亞爾河區。政府相關部門（如文化部）對於街頭表演十分支持，每年撥付一定比例的經費贊助；正因如此，觀眾得以享受「免付費」的權益（當然，若對演出十分讚賞，也可以給表演者一些「實質」上的鼓勵）。值得玩味的，是街頭表演的付費者（公部門）並不是也不能是消費者（觀眾）：試想想，巴黎人在週末假期出遊，搭乘地鐵時，遇到小提琴演奏，要付費；地鐵車廂內上演一齣手偶戲，要付費；公園廣場前有幾個年輕人大聲唱跳嘻哈舞，要付費；如此「所費不貲」，市民離家前恐怕都要思量再三而裹足不前了。既然不能「求財於民」，公部門挺身而出，不為營利，而為營造城市鄉鎮的藝文氣息與風氣；換言之，街頭表演的盛興，具有提升城市文化形象的功能，同時帶動人潮參與、刺激商業消費、增加就業機會，這些周邊效益，已將單純的表演活動轉質為城市的經濟活動，「表演團體—城市—民眾」因而形成三角鏈關係，「街頭表演藝術節」陸續在各城鎮成立，說明公部門對此的重視與支持。

街頭表演的生命，其實如煙火綻放般地短暫。每一次的演出，因時（夏天優於冬天、白天優於夜晚……）、因地（廣場，公園……）、因人（觀眾組成結構）而異，即興現場的特性，沒有腳本，沒有錄影（音），觀眾來來去去，瞬間的舞臺生命，轉眼落塵於表演者與觀賞者的記憶角落，難復再現……。此外，儘管受到政府的政策扶助，對於演出者而言，收入仍不敷開銷不支生活，團隊運作年資低於 10 年者，達全法國團隊數六成之多，新舊汰換的頻

率極高，造成經驗傳承的中斷，創作資源無法有效集中。有鑑於此，法國文化部於 1983 年在巴黎近郊布松 (Buisson) 設置了「公共地區中心」(Centre Lieux Publics)，定位為街頭藝術創作中心，致力整理保存街頭表演的腳本、舞碼、劇目、舞臺技術等資料，並嘗試將街頭表演與戲劇教育結合；1985 年起出版指南專書 (Goliath)，列載數百位表演者、表演團體、組織單位、表演機構、宣傳媒體等資訊，自此，每年 10 月定期舉辦座談會，提供相關人士交換最新表演心得與建議的機會。1993 年「牆外協會」(Association HorsLesMurs) 成立，將全法國的街頭表演者及團隊予以組織化、體制化，並積極開闢新場地、發展新技術；更重要的是建立劇目，讓成功或受歡迎的表演，能夠成為經典流傳的劇目，幫助更年輕的表演者，從中得到前輩經驗的啟發。經過計畫性與組織性的安排後，街頭表演者免去單打獨鬥的辛勞，受邀參加如節慶會、藝術節、學校園遊會、工商團體聚會，甚至是餐館秀等活動，磨練演技，同時增加營收。

隨著時代的演進，街頭表演的專業水準日益精湛，民眾對其喜愛與專注的程度亦與日俱增，渾水摸魚或敷衍了事的半調子玩家，不會消聲匿跡，但也無法贏得長久的事業版圖。街頭表演，是娛樂並感動觀眾的表演藝術，更是城市行銷的法寶利器，表演者需要更多的保障以專注創作，需要更多的尊重以擺脫邊緣表演族群的宿命，需要更多的機會以引燃靈性的火苗！咦？艾菲爾廣場前一位男子頭戴皇冠，身披虎皮，座騎巨形大象，四周圍走非洲土著裝扮的僕役，手持長矛，狂吼怒嚎……，哎！別害怕，別走開，這又是場街頭表演，一起瞧瞧去！

▲羅浮宮前的街頭藝人 (ShutterStock)

# 08 法國人愛看戲?

法國戲劇風貌，豐富多元，經典者歷久彌新，創新者前衛搞怪，各有死忠戲迷支持擁戴。法國學生接受義務教育階段，即接觸了古典劇作大師及其劇作，如十七世紀的莫里哀、拉辛、高乃依；十八世紀的馬里伏 (Marivaux, 1688–1763)、包馬榭；十九世紀的雨果、繆塞、大仲馬等；學生們對於莫里哀描寫花心大少四處求歡的《唐璜》(Dom Juan)、高乃依那在榮譽及愛情間猶疑不決的《席德王子》、包馬榭突顯小人物勇於追求公理反抗強權的《費加洛婚禮》(Le Mariage de Figaro)、或是雨果筆下為信守諾言不惜犧牲愛情的《艾爾尼》(Hernani) 等劇多耳熟能詳；課堂上的選讀學習雖不能培養出專業的劇作家或劇場從業人員，但對於推廣法國戲劇文學的功勞，不容小覷。一般課程之外，多數小學及中學還設有戲劇坊，鼓勵學生表演自創短劇，從劇本撰寫、道具服裝等設計及製作、演員表演訓練到舞臺整體演出，皆由校外專業演員及學校老師帶領學生共同完成；尤有甚者，還有社區學生家長出面組成劇團，與學校戲劇坊合作，於每年耶誕節前舉辦戲劇表演，成為學校及社區的年度盛事。對於戲劇表演情有獨鍾或興趣盎然或才華洋溢的學生，可報考如巴黎或里昂的國立高等戲劇學院，接受專業且嚴格的戲劇訓練，表現優異者，日後也將成為法國劇場界的新銳生力軍。另針對在職的成年人，各地市政府皆設有戲劇演訓班，各行各業對於戲劇表演具有熱情的人皆可以加入。法國文化電視臺不定期播放如法蘭西喜劇院歷年演出的經典劇目，增加民眾觀賞戲劇的機會。法國人，或說是法國政府，努力將戲劇融入學校教育及日常生活，其用心處處可見。

法國，這玩藝!

然而若以此論定：戲劇活動深獲法國人民喜愛，則又顯得過於武斷而失之偏頗。事實上，當我們綜觀法國人民日常生活中的文化活動內容時，發現戲劇並不是他們的最愛；不僅如此，參與戲劇活動的民眾，侷限於某一社會階層；換言之，戲劇，並不是法國的全民活動。觀光客在街頭走馬看花驚鴻一瞥或在劇院全心投入凝神專視，都難以窺得法國人民對於戲劇的參與情況。根據法國文化部研究發展處針對法國人民在 90 年代的文化活動意願調查結果顯示，法國人觀看戲劇的比例為 12%，遠低於獨占鰲頭的電影觀眾 (52%)；換言之，每 100 人中有 52 人喜愛電影，但是看戲的人，僅有 12 位，電影人口較戲劇人口多達近 5 倍。

繽紛絢麗的戲劇萬花筒裡，到底是誰去看戲呢？單以戲劇人口的職業別而論，自由業及高階職位者參與戲劇的比例最高，占 27%，工人最低，占 15%；若以看戲次數而論，自由業及高階職位的次數最多，占 39%，工人次數最少，占 6%；由此，我們似乎可看出教育程度及社會職別的差異，影響了法國人民參與戲劇活動的意願與能力；即如一般休閒娛樂活動（如上館子、看電影、聽音樂、看展覽、遊動物園……等），參與比例最少者仍是工人 (8%) 或農人 (4%)，最熱中者亦仍是自由業及高階職位者 (35%)。只有一項休閒，工農民眾參與比例明顯高於自由業者，那就是居家生活中最容易接觸的電視（農 72%、工 68%、自由業 45%）。

「讓戲劇成為人民日常生活的一部分」的觀念，其實遠自古希臘羅馬時期就已出現，雅典城內的喜悲劇大競演，是城邦居民的年度大事，也成為索佛克利斯 (Sophocles, 497 BC–406 BC)、亞里士芬尼 (Aristophanes, c. 448 BC–c. 385 BC) 等悲喜劇作家的試金石。中古世紀的神蹟劇或喜鬧劇，就在市集廣場前搬演，三教九流穿梭其間，演員與觀眾齊聚喧嚷。十七世紀時，戲劇慢慢移到精緻殿堂，成為王室貴族的品味與時尚，與平民百姓的距離卻日益行遠。歷經數百年演變，不乏如盧梭或兩果等文人智士，登高疾呼，要讓戲劇回歸民眾生活。十九世紀末葉，法國劇場界陸續出現如波特榭 (Maurice Pottecher, 1867–1960)、傑米埃、柯波、杜蘭 (Charles Dullin, 1885–1949) 等新銳導演，主張將戲劇從巴黎擴至法國外省，應該走向民眾、到民眾面前演戲。這股以民眾為首的戲劇風潮，在 1960 年代期間，維拉執掌國立民眾

劇院時達到鼎盛階段。然而，歷經數十餘年的努力，「全民看戲」的理想仍未完全落實。

法國民族性中的自由，讓該國成為許多國外藝術家心之嚮往的創作樂園，西班牙的畢卡索、俄國的夏卡爾、荷蘭的梵谷、美國的海明威等人，都在法國找到或得到滋養他們藝術生命的養分與靈感。二十世紀前衛戲劇的反傳統、反理性、反邏輯，打破習以為常的社會規範框架或語言交談殼套，以看似詼諧幽默的語調，揭露社會化表相下的荒謬假象及人生情境的無奈悲涼；無獨有偶，部分劇作家多來自法國境外：如羅馬尼亞的尤涅斯科以《禿頭女高音》(La Cantatrice Chauve) 夫妻對話的言不及義、自言自語來突顯語言的無溝通性及不可相信；愛爾蘭籍的貝克特以《等待果陀》(Waiting for Godot) 中兩位流浪漢明知等待無望卻執意繼續無意義地等待，指出生命除此（等待）之外無事可做的空虛；或出生後被母親拋棄的孤兒惹內 (Jean Genet, 1910–1986) 的《女僕》(Les Bonnes) 藉由模仿女主人的言行舉止以掩飾己我身分的卑微低賤，同時逃避真實人生的殘酷試煉。前衛戲劇的荒無人生觀，或許過於負面或欠缺建設性，但不可否認其於法國當代劇場的地位與影響力。巴黎市拉丁

◀在小木箱劇院長期上演尤涅斯科的《禿頭女高音》，揭示語言的無溝通性及不可信
© AFP

▶尤涅斯科（右）站在小
木箱劇院的《課堂》與《禿
頭女高音》演出海報前
(1977)
© KEYSTONE-FRANCE

區聖米榭大道旁
有一間小劇院，名
為「小木箱劇院」
(Théâtre de la
Huchette)，自 1957 年起，經年
搬演尤涅斯科的《禿頭女高音》，已近 50 個年頭，劇院門面極不
起眼，偶一閃神就會錯過，觀眾座次少，票房慘淡卻未聞停演風聲。法國民眾對於各類新奇
古怪的戲劇形式之包容力極強，但並不意謂他們熱中此道至廢寢忘食之界。

時至今日，戲劇，是法國重要的文化活動，卻仍不是人民生活中的主要文化活動，此現象
除了牽涉了前段所提之教育水準、社會階層外，還與居住地點（市中心、郊區）、職業收入、
經濟（消費）能力、性別年齡、親友影響等因素相互關連。戲劇愛好者長途跋涉到了法國，
比較在乎如何在短時間內看到精彩的表演，似乎如此才能值回票價；但是，也請不要忽略
了法國人對於戲劇的真實參與情況，或許才能在熱鬧繁茂的景致前，完成一趟客觀豐盛的
法國戲劇之旅！

巴黎地鐵圖

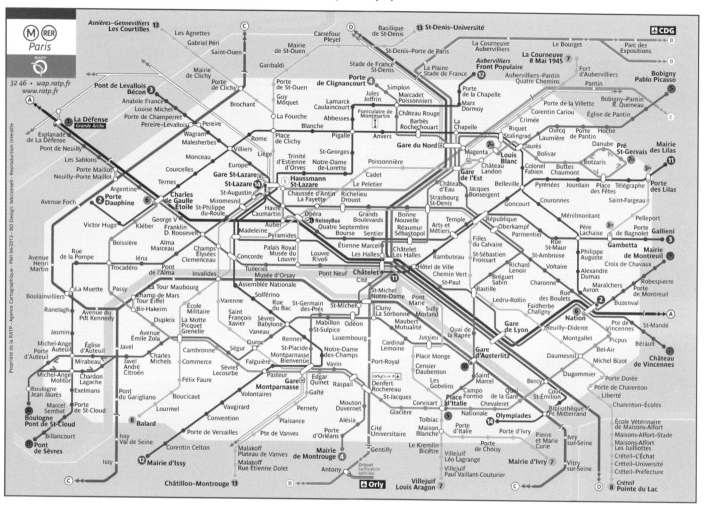

© RATP

巴黎地鐵圖

# 藝遊未盡行前錦囊

圖示說明 🏠：地址 @：網址 $：價格 ◎：時間 ☎：電話 ℹ：補充資訊 ✔：交通路線

## ▌ 如何申請護照

### 向誰申請?

中華民國外交部領事事務局

@ http://www.boca.gov.tw

🏠 臺北市濟南路一段 2–2 號中央聯合辦公大樓 3～5 樓

◎ 週一～五　08:30～17:00（中午不休息）；每星期三延長受理至晚間 20:00 止（國定假日除外）

☎ (02)2343–2807～8

外交部中部辦事處

🏠 臺中市南屯區黎明路二段 503 號 1 樓

◎ 週一～五　08:30～17:00（中午不休息）；每星期三延長受理至晚間 20:00 止（國定假日除外）

☎ (04)2251–0799

外交部雲嘉南辦事處

🏠 嘉義市東區吳鳳北路 184 號 2 樓

◎ 週一～五　08:30～17:00（中午不休息）；每星期三延長受理至晚間 20:00 止（國定假日除外）

☎ (05)2251567

外交部南部辦事處

🏠 高雄市前金區成功一路 436 號 2 樓

◎ 週一～五　08:30～17:00（中午不休息）；每星期三延長受理至晚間 20:00 止（國定假日除外）

☎ (07)211–0605

外交部東部辦事處

🏠 花蓮市中山路 371 號 6 樓

◎ 週一～五　08:30～17:00（中午不休息）；每星期三延長受理至晚間 20:00 止（國定假日除外）

另每月 15 日（倘遇假日，則順延至次一上班日）會定期派員赴臺東縣民服務中心（臺東市博愛路 275 號）辦理行動領務，服務時間為 12:00～17:00，服務項目包括受理護照及文件證明申請。

☎ (03)833–1041

### 要準備哪些文件?

1. 中華民國普通護照申請書
2. 六個月內拍攝之二吋白底彩色照片兩張（一張黏貼於護照申請書，另一張浮貼於申請書）
3. 身分證正本（現場驗畢退還）
4. 身分證正反影本（黏貼於申請書上）
5. 父或母或監護人身分證正本（未滿 20 歲者，已結婚者除外。倘父母離異，父或母請提供具有監護權人之證明文件及身分證正本。）

### 費用

護照規費新臺幣 1300 元

### 貼心小叮嚀

1. 原則上護照剩餘效期不足一年者，始可申請換照。
2. 申請人不克親自申請者，受委任人以下列為限：(1) 申請人之親屬（應繳驗親屬關係證明文件正、影本及身分證正、影本）(2) 與申請人屬同一機關、學校、公司或團體之人員（應繳驗委任雙方工作識別證、勞工保險卡或學生證等證明文件正、影本及身分證正、影本）(3) 交通部觀光局核准之綜合或甲種旅行

法國,這玩藝!

社。

3. 首次申請普通護照自民國 100 年 7 月 1 日起必須本人親自至領事事務局或外交部中部、南部、東部及雲嘉南辦事處辦理；或向外交部委辦之戶政事務所辦理人別確認後，始得委任代理人續辦護照。

4. 工作天數（自繳費之次半日起算）：一般件為 4 個工作天；遺失補發為 5 個工作天。

5. 國際慣例，護照有效期限須半年以上始可入境其他國家。

## ▌ 申根簽證

自民國 100 年 1 月 11 日起，我國人只要持憑內載有國民身分證統一編號的有效中華民國護照，即可前往歐洲 36 個國家及地區短期停留，不需要辦理簽證；停留日數為任何 180 天內總計不超過 90 天。

國人可以免申根簽證方式進入之歐洲申根區國家及地區包括：(1)申根公約國 (26 國)：法國、德國、西班牙、葡萄牙、奧地利、荷蘭、比利時、盧森堡、丹麥、芬蘭、瑞典、斯洛伐克、斯洛維尼亞、波蘭、捷克、匈牙利、希臘、義大利、馬爾他、愛沙尼亞、拉脫維亞、立陶宛、冰島、挪威、瑞士及列支敦斯登。(2)申根公約候選國 (4 國)：羅馬尼亞、克羅埃西亞、保加利亞、賽普勒斯。(3)非歐盟 / 非申根公約國家及地區 (6 國)：教廷、摩納哥、聖馬利諾、安道爾、丹麥格陵蘭島、丹麥法羅群島。

### 貼心小叮嚀

儘管得到免簽證待遇，並不代表就可以無條件入境申根區短期停留，申根國家移民關官員仍具有相當裁量權。因此，持中華民國有效護照以免簽證方式入境申根區時，請隨身攜帶以下文件（應翻譯成英文或擬前往國家的官方語言）：旅館訂房確認紀錄與付款證明、親友邀請函、旅遊行程表及回程機票，以及足夠維持旅歐期間生活費之財力證明，例如現金、旅行支票、信用卡，或邀請方資助之證明文件等。另外依據歐盟規定，民眾倘攜未滿 14 歲的兒童同行進入申根區時，必須提供能證明彼此關係的文件或父母（或監護人）的同意書。相關細節請向擬前往國家之駐臺機構詢問。

## ▌ 法國戴高樂機場資訊

@ http://www.parisaeroport.fr

戴高樂機場 (L'aéroport Roissy-Charles-de-Gaulle, CDG) 位於距巴黎以東 23 公里的 Roissy 地方。機場包括第一、第二與第三航廈，原設計為法航基地的第二航廈經擴建後又分為 2A、2C、2D、2E、2F 及 2G，為目前多數航空停靠所在。例如：國泰、荷航、日航、英航等。來自臺灣的長榮航空則是停靠於第一航廈。第三航廈主要飛廉價航空，但是歐洲著名的 easyJet 則是在第二航廈。三個航廈之間有輕軌的 CDGVAL 提供接駁，對外連絡的 RER 與 TGV 車站位於第二航廈的 2C–2F 間。

### ■由戴高樂機場進入巴黎市區的方式

華西巴士 (Roissy Bus)

🔽 巴黎歌劇院 (rue Scribe 與 rue Auber 交叉口) ↔ 戴高樂機場 (CDG T1, 2, 3)

🕐 06:00～20:45 每 15 分鐘一班 / 20:45～00:30 每 20 分鐘一班（車程約 60–75 分鐘）

💲 € 12

巴黎機場直達巴士( 前法航巴士 )(Le Bus Direct Paris Aéroport)

@ http://www.lebusdirect.com/

1. 往艾菲爾鐵塔 (Ligne 2)

🔽 Tour Eiffel/Suffren—Etoile/Champs-Élysées—Porte Maillot/Palais des Congrès—戴高樂機場 (CDG T1, T2E/F, T2A/C/D)

🕐 05:30～23:30（每 30 分鐘一班）

💲 成人單程 € 18，來回 € 31

2. 往蒙帕納斯 (Ligne 4)

🔽 蒙帕納斯車站 (Gare Montparnasse)—里昂車站

(Gare de Lyon)－戴高樂機場 (CDG T1, T2E/F, T2A/C/D)

🕐 05:45～22:45（每 30 分鐘一班）

💲 成人單程 € 18，來回 € 31

**區域鐵路 RER B 線**

🔀 Denfert-Rochereau ― Saint-Michel-Notre-Dame ― Châtelet-Les-Halles ― Gare du Nord ― Aéroport CDG 1―Aéroport CDG 2–TGV

🕐 由 Denfert-Rochereau 發車　05:18～00:03（Gare du Nord 於 04:53 發首班車）

由 Aéroport CDG 2–TGV 發車　04:50～23:50（每 10～15 分鐘一班，到 Gare du Nord 約 25 分鐘；到 Châtelet-Les-Halles 約 28 分鐘，到 Denfert-Rochereau 約 35 分鐘）

💲 € 10.30

**夜間巴士 (Noctilien)**

@ http://www.ratp.fr/noctiliens

有兩條通往戴高樂機場的夜間巴士路線：

1. N140

🔀 Aéroport CDG T3 ― Aulnay-sous–Bois ― Gare de l'Est

🕐 由 Gare de l'Est 發車　01:00、02:00、03:00、03:40

由 Aéroport CDG T3 發車　01:00、02:00、03:00、04:00

2. N143

🔀 Aéroport CDG T3―St-Denis Porte de Paris―Gare de l'Est

🕐 由 Gare de l'Est 發車　00:55～04:25（每 30 分鐘一班）、04:45、05:08

由 Aéroport CDG T3 發車　00:02～04:32（每 30 分鐘一班）

💲 車上購票為 € 8 或使用 4 張 Ticket t+（Forfait Navigo Zone 1～5、Navigo 年票、imagine R、Mobilis、Paris Visite 等亦可使用）

使用 Ticket t+ 時，又分為以下兩種方式：

1) 郊區–巴黎市–郊區路線：以最多的 Zone 為 t+ 的使用張數。例如由 Aéroport CDG (Zone 5) 穿越巴黎市區到 Gare de Juvisy (Zone 4)，需要 5 張 t+（€ 1.90 × 5 = € 9.50）

2) 其他路線：1 張 t+ 可使用前兩個 Zone，以後每多一個 Zone 增加 1 張 t+。例如由 Aéroport CDG (Zone 5) 到 Châtelet (Zone 1)，需要 1+3 張 t+（€ 1.90 × 4 = € 7.60）

ℹ️ 使用 Le Ticket t+ 時，由於巴士上不販售 10 張一組的套票 (Carnet, € 14.90)，所以請記得事先在車站購買！這樣一來，從戴高樂機場坐到市中心 (Zone 1)，就只需要 € 5.96。

**計程車 (Taxi)**

💲 至市區約 € 50

## █ 法國交通實用資訊

### 巴黎大眾運輸工具

　　巴黎市區的大眾運輸四通八達，共有 14 條地鐵路線（稱為 Métro，以數字 1–14 表示）及五條區域鐵路 (Réseau express régional d'Île-de-France，簡稱 RER，以字母 A–E 表示)。對於初來乍到的旅客，可說是最常也最容易使用的交通工具。但如果不想成天在地底下鑽來鑽去，搭公車逛市區也是另一個有趣的選擇。巴黎交通票券的計費方式與臺北捷運以站距多寡來設定票價不同，您必須先有一個圈 (Zone) 的概念。整個大巴黎地區 (Île-de-France)，以市中心為起點，向外劃分成五個像同心圓的圈，乘客在所選擇圈數內皆可任意搭乘，也就是說只要在有效圈數內，不論坐幾站都是一樣的價錢。由於主要觀光景點都集中於 1～2 圈，旅客通常只需購買此範圍內的票券即可。

　　所有關於巴黎的交通方式詳情都可以到「巴黎運輸自主公營事業」(Régie autonome des transports parisiens, RATP) 的網站上查詢。

@ http://www.ratp.fr/

種類：地鐵、公車、區域鐵路、輕軌電車 (tramway T1, 2, 3)

票種 & 價格：

█ Le Ticket t+：適用於巴黎市區內的地鐵（即使少數地鐵站已經超過 Zone 2 仍然適用）、RER (Zone1)、公車、輕軌電車及蒙馬特纜車的單程票。在不出站的情況下，可於 2 小時內任意轉乘地鐵，若由地鐵

轉乘 RER 則需要再次刷卡。公車與公車、公車與輕軌電車，以及輕軌電車之間，在 90 分鐘內可無限制轉乘。但是請特別注意，地鐵／公車、地鐵／電車、RER／公車及 RER／電車之間不適用以上轉乘規定。

| 票　種 | 價　格 |
|---|---|
| Ticket t+ 單張 | € 1.90 |
| Carnet de 10 Ticket t+ | € 14.90 |

■ **Mobilis**：適用於所選擇圈數 (Zone) 內幾乎所有交通工具 (OPTILE, RATP, Transilien SNCF) 的一日卷（除了到 Orly 與 CDG 機場）。使用前須填上姓名與乘車日期。

| Zones | 價　格 |
|---|---|
| 1–2, 2–3, 2–4, 4–5 | € 7.50 |
| 1–3, 2–4, 3–5 | € 10.00 |
| 1–4, 2–5 | € 12.40 |
| 1–5 | € 17.80 |

■ **La carte Navigo**：原本大家熟悉的橘卡 (Carte Orange) 已經全面被 Navigo 所取代，改為如同臺北悠遊卡的感應方式。Navigo 分為限定在巴黎地區工作及居民使用的 La carte Navigo personnalisée，與不限身份使用的 La carte Navigo Découverte。短期旅客自然適用後者，其中最適合的票種莫過於週票及月票 (Forfaits Navigo Mois et Semaine)，可在櫃檯辦理立即取得（需準備一張 25×30mm 的照片），但需要繳交 5 歐元手續費（不會退還）。週票的使用時間固定從週一至週日，購買日為前一週的週五到使用當週的週四為止。月票的使用時間為該月 1 日到最後一日，購買日則是由前一個月的 20 日到當月的 19 日為止。除了臨櫃或在自動購票機購票儲值外，也可以在線上儲值：http://www.navigo.fr/。卡片的有效期限為 10 年。自 2015 年 9 月起，官方宣佈了一項令人驚喜的新制，將 Zone 1–5 統一為單一票價，幾乎包括了所有知名的巴黎景點及機場到市區的交通。超級實惠的新票價如下：

| Zones | 週票價格 | 月票價格 |
|---|---|---|
| 1–5 | € 22.80 | € 75.20 |

另外，自 2018 年 1 月起增加了一日票的選項，旅客最常用的 Zones 1–2 票價為 7.50€。

■ **Paris Visite**：專門為觀光客設計的巴黎旅遊卡，適用於所選擇圈數 (Zone) 內所有交通工具 (OPTILE, RATP, Transilien SNCF)，部分景點有折扣（如凱旋門、迪士尼樂園八折），使用期間分為 1、2、3 與 5 日。每日的生效時間是 05:30 至隔日的 05:30，並非由實際使用的時間點起算。票價如下：

| Zones | 1 日 | 2 日 | 3 日 | 5 日 |
|---|---|---|---|---|
| 1–3 | € 12.00 | € 19.50 | € 26.65 | € 38.35 |
| 1–5 | € 25.25 | € 38.35 | € 53.75 | € 65.80 |

## 法國國鐵

@ http://www.voyages–sncf.com/

　　要在法國各地旅行，搭乘火車應該是最方便的選擇。法國鐵路網絡非常密集，由法國國家鐵路公司 SNCF (Société nationale des chemins de fer français) 統一管理。著名的子彈列車 TGV 可以到達法國大部分的主要城市，2007 年 6 月 TGV 東線的啟用，更大幅縮短從法國香檳亞丁省到北歐和東歐主要國家首都的行車時間。原本從巴黎到德法邊界的史特拉斯堡需要 4、5 小時，如今也縮短至 2 小時 20 分，無疑是旅客最大的福音。除了 TGV, Corail 快車及 TER 區間快車也使得法國的鐵路系統更加完善。火車票價依艙等區分為頭等艙與二等艙，尖峰與離峰時間票價也有所不同，提前預訂可以獲得價差極大的優惠票，取票方式除了採郵寄與現場窗口或自動售票機取票外，有些優惠票還可以自行在家列印，方便又簡單。不過如果是使用實體票，在上車前，務必記得先將您的車票過一下檢票機（橘黃色的檢票機放置在月臺入口處）。如果沒有檢票，一定要儘快通知查票員，不然罰款可能是原價的數十倍。關於法國國鐵的詳細資訊，皆可在官網上找到。

## ■ 書中景點實用資訊

### 大巴黎地區

**圖示說明** Ⓜ：地鐵　Ⓑⓤⓢ：公車　Ⓡⓔⓡ：區域鐵路

■ 佩耶音樂廳 Salle Pleyel

@ http://www1.sallepleyel.fr/

🏠 252 rue du faubourg Saint-Honoré, 75008 Paris

🚇 Ⓜ Ternes (2)

　Ⓑⓤⓢ 31, 43, 93 (Hoche-Saint Honoré)

■ 巴黎歌劇院 L'Opéra National de Paris

@ http://www.operadeparis.fr/

嘉尼葉歌劇院 Palais Garnier

🏠 8 rue Scribe, 75009 Paris

🚇 Ⓜ Opéra (3, 7, 8)

　Ⓡⓔⓡ Auber (A)

　Ⓑⓤⓢ 21, 22, 27, 29, 42, 53, 66, 68, 81, 95 (Opéra)

巴士底歌劇院

🏠 120 rue de Lyon, 75012 Paris

🚇 Ⓜ Bastille (1, 5, 8)

　Ⓡⓔⓡ Gare de Lyon (A, D)

　Ⓑⓤⓢ 20, 29, 65, 87, 91 (Bastille)

　　69, 76, 86 (Bastille-Faubourg Saint Antoine)

■ 法蘭西喜劇院 La Comédie-Française

@ http://www.comedie-francaise.fr/

李希留廳 Salle Richelieu

🏠 Place Colette, 75001 Paris

🚇 Ⓜ Palais Royal-Musée du Louvre (1, 7)、
　　Pyramides (7, 14)

　Ⓑⓤⓢ 21, 48, 69, 72, 81 (Palais Royal—Musée du
　　Louvre)

　　21, 27, 39, 48, 68, 95 (Palais Royal —
　　Comédie-Française)

■ 老鴿舍劇院 Théâtre du Vieux-Colombier

🏠 Vieux-Colombier, 75006 Paris

🚇 Ⓜ Saint-Sulpice (4)、Sèvres-Babylone (10, 12)

　Ⓑⓤⓢ 39, 63, 70, 84, 87, 95, 96 (Michel Debre)、83
　　(Rennes-D'assas)

戲劇館 Studio-Théâtre

🏠 Galerie du Carrousel du Louvre, place de la
　Pyramide Inversée 99 rue de Rivoli, 75001 Paris

🚇 Ⓜ Palais Royal-Musée du Louvre (1, 7)

　Ⓑⓤⓢ 27, 39, 68, 69, 95 (Musée du Louvre)

　　21, 69, 72, 81 (Palais Royal — Musée du
　　Louvre)

　　21, 27, 39, 48, 67, 81 (Palais Royal —
　　Comédie-Française)

■ 夏特雷劇院 Théâtre du Châtelet

@ http://www.chatelet-theatre.com/

🏠 1 place du Châtelet, 75001 Paris

🚇 Ⓜ Châtelet (1, 4, 7, 11, 14)

　Ⓑⓤⓢ 21, 38, 47, 58, 67, 69, 70, 72, 74, 75, 76, 81, 85,
　　96 (Châtelet)

■ 市立劇院 Théâtre de la Ville

@ http://www.theatredelaville.fr/

🏠 2 place du Châtelet, 75004 Paris

🚇 Ⓜ Châtelet (1, 4, 7, 11, 14)

　Ⓑⓤⓢ 21, 38, 47, 58, 67, 69, 70, 72, 74, 75, 76, 81, 85,
　　96 (Châtelet)

■ 小木箱劇院 Théâtre de la Huchette

@ http://www.theatrehuchette.com/

🏠 23 rue de La Huchette, 75005 Paris

🚇 Ⓜ Saint-Michel (4)、Cluny-La Sorbonne (10)

　Ⓑⓤⓢ 21, 27, 38, 85, 96 (Saint Michel)

■ 歐洲劇院 Le Théâtre de l'Europe

@ http://www.theatre-odeon.fr/

🏠 2 rue Corneille, 75006 Paris

🚇 Ⓜ Odéon (4, 10)

法國,這玩藝!

(RER) Luxembourg (B)

(BUS) 58 (Théâtre de l'Odéon)、21, 27, 85 (Les écoles)、38, 82, 84, 89 (Luxembourg)、63, 86, 87 (Cluny)、84, 89 (Senat)、96 (Saint–Germain Odéon)

■世界文化館 Maison des Cultures du Monde

@ http://www.mcm.asso.fr/

⌂ 101 boulevard Raspail, 75006 Paris

(M) Saint-Placide (4)、Notre-Dame des Champs (12)

(BUS) 58 (Raspail-Fleurus)、68 (Notre-Dame des Champs)、82 (Assas-Duguay Trouin)

■香榭麗舍劇院 Théâtre des Champs–Elysées

@ http://www.theatrechampselysees.fr/

⌂ 15 avenue Montaigne, 75008 Paris

(M) Alma-Marceau (9)

(BUS) 42, 63, 72, 80, 92 (Alma-Marceau)

■圓環劇院 Théâtre du Rond–Point

@ http://www.theatredurondpoint.fr/

⌂ 2 bis, avenue Franklin D. Roosevelt, 75008 Paris

(M) Franklin D. Roosevelt (1, 9)、Champs Élysées Clemenceau (1, 13)

(BUS) 28, 42, 80, 83, 93 (Rond Point des Champs Élysées)、73 (Champs Élysées Clemenceau)、32 (Rond Point des Champs Élysées-Matignon)

■北布夫劇院 Théâtre des Bouffes du Nord

@ http://www.bouffesdunord.com/

⌂ 37 bis, boulevard de la Chapelle 75010 Paris

(M) Chapelle (2)

(BUS) 48, 65, 302, 350, 519 (Place de la Chapelle)

■陽光劇團 Théâtre du Soleil

@ http://www.theatre-du-soleil.fr/

⌂ Cartoucherie, 75012 Paris

(M) Château de Vincennes 轉 autobus navette Cartoucherie, 112

■愛德卡咖啡館劇場 Le Café et le Théâtre d'Edgar

@ http://www.edgar.fr/

⌂ 58, boulevard Edgar Quinet, 75014 Paris

(M) Edgar Quinet (6)、Gaîté(13)、Montparnasse Bienvenüe (4, 6, 12, 13)

(BUS) 28, 58, 91, 95 (Gare Montparnasse)、92, 94, 96 (Place du 18 juin)

■夏佑劇院 Théâtre National de Chaillot

@ http://www.theatre-chaillot.fr/

⌂ 1 Place du Trocadéro, 75016 Paris

(M) Trocadéro (6, 9)

(BUS) 22, 30, 32, 63 (Trocadéro)

■柯林劇院 Théâtre National de la Colline

@ http://www.colline.fr/

⌂ 15 rue Malte-Brun, 75020 Paris

(M) Gambetta (3, 3bis)

(BUS) 60, 64, 102, 501 (Gambetta)

26, 64, 69 (Gambetta-Mairie du XX)

61, 69 (Martin Nadaud)

■ Zingaro 馬術劇場 Théâtre équestre Zingaro

@ http://www.zingaro.fr/

⌂ 176 avenue Jean Jaurès 93300 Aubervilliers

(M) Fort d'Aubervilliers (7)

(BUS) 134, 152, 234 (Fort d'Aubervilliers-Métro)

173, 250 (Fort d'Aubervilliers-D. Casanova)

## 史特拉斯堡

■史特拉斯堡劇院 Théâtre National de Strasbourg

@ http://www.tns.fr/

⌂ 1 avenue de la Marseillaise, 67005 Strasbourg Cedex

電車　République (B, C)

公車　6, 15a, 72 (République)

## 里昂

■里昂舞蹈之家 La maison de la danse

@ http://www.maisondeladanse.com/

⌂ 8 avenue Jean Mermoz, 69008 Lyon

地鐵　Grange Blanche (D) 再轉電車 T2 至 Bachut-Mairie du 8è

電車　Bachut-Mairie du 8è(T2)

公車　23, 24 (Bachut-Mairie du 8è)、34

(Cazeneuve-Berthelot)

■里昂國立歌劇院 L'Opéra de Lyon

@ http://www.opera-lyon.com/

⌂ Place de la Comédie, 69001 Lyon

地鐵　Hôtel de Ville (A)

　　公車　Hôtel de Ville, quai de la Pêcherie

■吉尼歐木偶戲院 Théâtre Le Guignol de Lyon

@ http://www.guignol-lyon.com/index.htm

⌂ 2, Rue Louis Carrand, 69005 Lyon

地鐵　Hôtel de Ville (A)、St Jean (D)

　　公車　1, 91 (St Paul)、40, 44, 31 (Saint Paul)

■賽勒斯丁劇院 Le théâtre des Célestins

@ http://www.celestins-lyon.org/

⌂ 4 rue Charles Dullin, 69002 Lyon

地鐵　Bellecour (A, D)

　　公車　10, 12, 14, 15, 15E, 28, 29, 30, 31, 53, 58,
　　　　　88, Navette N4, N91, 184 (réseau Rhône)

■魯斯劇院 Théâtre de la Croix–Rousse/Scène

nationale de Lyon

@ http://www.croix-rousse.com/

⌂ Place Joannès Ambre , 69004 Lyon

⊙ 週二～六 12:00～19:00

地鐵　Croix-Rousse, Hénon, Cuire (C) Place
　　　　Joannès Ambre

　　公車　13, 6 (Hôtel de Ville)、45 (Gorge de Loup)、
　　　　　41 (Part–Dieu)

■新世代劇院 Théâtre Nouvelle Génération

@ http://www.tng-lyon.fr/

⌂ 23 rue de Bourgogne, 69009 Lyon

⊙ 週二～六 15:00～19:00

地鐵　Valmy (D)

　　公車　2, 31, 36, 44 (Tissot)

■傑森廣場 Café-Théâtre Espace Gerson

@ http://cafetheatreespacegerson.com/

⌂ 1 place Gerson, 69005 Lyon

地鐵　Hôtel de Ville (A)

　　公車　1, 3, 19, 40, 43, 44, Navette N91 Presqu'île

## 音樂節 & 藝術節官網

■巴黎音樂節 http://fetedelamusique.culture.fr/

■白晝之夜 http://www.paris.fr

■奧佛音樂節 http://www.festival-auvers.com/

■拉赫克·東饗國際鋼琴音樂節
　http://www.festival-piano.com/

■史特拉茲堡音樂節 http://festival-strasbourg.com/

■貝桑松音樂節 http://www.festival-besancon.com/

■夏特國際管風琴音樂節 http://orgues.chartres.free.fr/

■侼茗尼葉音樂節
　http://www.festival-du-comminges.com/

■蒙頓室內樂音樂節
　http://www.festivalmusiquementon.com/

■朗帕爾長笛大賽
　http://www.civp.com/rampal/arampal.html

■巴黎夏日藝術節 http://www.quartierdete.com/

■巴黎秋季藝術節 http://www.festival-automne.com/

■富維耶夜之節 http://www.nuits-de-fourviere.org/

■里昂雙年舞蹈節 http://www.biennale-de-lyon.org/

■歐虹吉歌劇節 http://www.choregies.asso.fr/

■艾克斯歌劇節 http://www.festival-aix.com/

■亞維儂藝術節 http://www.festival-avignon.com/

■外亞維儂藝術節 http://www.avignon-off.org/

法國,這玩藝！

# 外文名詞索引

法國,這玩藝！

法國,這玩藝！

外文名詞索引

法國,這玩藝！

法國，這玩藝！

# 中文名詞索引

法國,這玩藝!

法國，這玩藝！

法國,這玩藝!

中文名詞索引

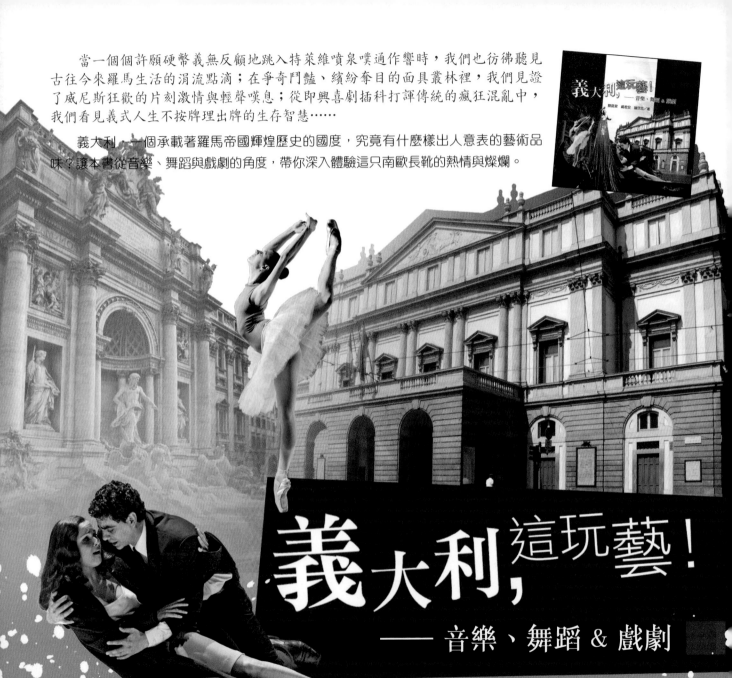

　　當一個個許願硬幣義無反顧地跳入特萊維噴泉噗通作響時，我們也彷彿聽見古往今來羅馬生活的涓流點滴；在爭奇鬥豔、繽紛奪目的面具叢林裡，我們見證了威尼斯狂歡的片刻激情與輕聲嘆息；從即興喜劇插科打諢傳統的瘋狂混亂中，我們看見義式人生不按牌理出牌的生存智慧……

　　義大利，一個承載著羅馬帝國輝煌歷史的國度，究竟有什麼樣出人意表的藝術品味？讓本書從音樂、舞蹈與戲劇的角度，帶你深入體驗這只南歐長靴的熱情與燦爛。

義大利，這玩藝！
—— 音樂、舞蹈 & 戲劇

蔡昆霖、戴君安、鍾欣志／著

蔡昆霖、鍾穗香、
宋淑明／著

# 德奧,這玩藝!

—— 音樂、舞蹈 & 戲劇

如果,你知道德國的招牌印記是雙B轎車,那你可知音樂界的3B又是何方神聖?如果,你對德式風情還有著剛毅木訥的印象,那麼請來柏林的劇場感受風格迴異的前衛震撼!如果,你在薩爾茲堡愛上了莫札特巧克力的香醇滋味,又怎能不到維也納,在華爾滋的層層旋轉裡來一場動感體驗?

曾經,奧匈帝國繁華無限,德意志民族歷經轉變;如今,維也納人文薈萃讓人沉醉,德意志再度登高鋒芒盡現。承載著同樣歷史厚度的兩個國度,要如何走入她們的心靈深處?讓本書從音樂、舞蹈與戲劇的角度,帶你一探這兩個德語系國家的表演藝術全紀錄。你貼近這個已然卸去過往神祕面紗與嚴肅防衛,正在脫胎換骨的泱泱大國。

國家圖書館出版品預行編目資料

法國，這玩藝！：音樂、舞蹈&戲劇 / 蔡昆霖,戴君安,
梁蓉著－－初版五刷.－－臺北市：東大，2019
　　面；　　公分
　　含索引
　　ISBN 978–957–19–2918–7　（平裝）
　1.音樂 2.舞蹈 3.戲劇 4.文集 5.法國

907　　　　　　　　　　　　　　　　　97010567

© 　法國，這玩藝！
──音樂、舞蹈&戲劇

| | |
|---|---|
| 著 作 人 | 蔡昆霖　戴君安　梁 蓉 |
| 企劃編輯 | 倪若喬 |
| 責任編輯 | 倪若喬 |
| 美術設計 | 郭雅萍 |
| 發 行 人 | 劉仲傑 |
| 著作財產權人 | 東大圖書股份有限公司 |
| 發 行 所 | 東大圖書股份有限公司 |
| | 地址　臺北市復興北路386號 |
| | 電話　(02)25006600 |
| | 郵撥帳號　0107175–0 |
| 門 市 部 | (復北店)臺北市復興北路386號 |
| | (重南店)臺北市重慶南路一段61號 |
| 出版日期 | 初版一刷　2008年7月 |
| | 初版五刷　2019年2月修正 |
| 編　　號 | E 900970 |

行政院新聞局登記證局版臺業字第○一九七號

有著作權·不准侵害

ISBN　978–957–19–2918–7　（平裝）

http://www.sanmin.com.tw　三民網路書店
※本書如有缺頁、破損或裝訂錯誤，請寄回本公司更換。